TROIS ANNÉES DE THÉATRE
1883-1885

AUTOUR

DE LA

COMÉDIE-FRANÇAISE

PAR

J.-J. WEISS

PARIS
CALMANN LÉVY, ÉDITEUR
ANCIENNE MAISON MICHEL LÉVY FRÈRES
3, RUE AUBER, 3

1892

AUTOUR
DE LA COMÉDIE-FRANÇAISE

Il a été tiré de cet ouvrage *dix exemplaires* sur papier Impérial du Japon,

TOUS NUMÉROTÉS

N° 4

AVANT-PROPOS

Lassé et quelque peu désabusé de la politique, J.-J. Weiss, le lendemain de la chute du ministère Gambetta, était retourné silencieusement et modestement à ses études et à ses livres.

Quelques mois plus tard, fortement sollicité par un grand journal, le *Journal des Débats,* auquel le rattachaient de précieuses amitiés et de retentissants souvenirs, il accepta d'y faire la critique théâtrale du lundi.

Dans ses feuilletons, J.-J. Weiss, entraîné par le côté humoristique de son esprit, par sa fantaisie, son sentiment, son goût éminemment français, par son érudition si variée et toujours si

sûre, a touché à toutes les questions : au théâtre aussi bien qu'à l'histoire, à la philosophie aussi bien qu'à la religion; sa critique a porté aussi bien sur les personnes que sur les choses. Pour présenter ces feuilletons hebdomadaires sous la forme *du Livre*, nous avons dû les rassembler et les coordonner suivant certaines exigences : nous avons été guidé non par leur ordre chronologique, mais bien par l'identité et la communauté de leur sujet et de leur nature.

Écrivain de race, J.-J. Weiss a excellé dans tous les genres, il s'est surpassé dans ses causeries théâtrales ; il a prouvé une fois de plus aux jeunes auteurs que c'est encore dans le commerce de l'antiquité qu'on se prépare le mieux à devenir un moderne entre les modernes.

Commencés en 1883, suspendus en 1885, ces feuilletons dramatiques forment aujourd'hui un ouvrage en quatre volumes, sous le titre de *Trois années de théâtre*.

Le titre que nous avons donné à chaque volume indique suffisamment le but que nous nous sommes proposé et l'esprit qui a présidé à la répartition des matières contenues dans chacun d'eux.

Le premier volume sous le titre de *Autour de la Comédie-Française* s'explique de lui-même.

Le second volume, intitulé *A propos de théâtre*, traitera du théâtre en général.

Le Drame historique et le Drame passionnel formeront le titre du troisième volume.

Enfin le quatrième passera en revue *les Théâtres parisiens*.

Aussi bien, laissons la parole à J.-J. Weiss, qui annonce dans les termes suivants son entrée de lundiste au *Journal des Débats*.

« Ce n'est pas M. Aron qui contera aux lecteurs du *Journal des Débats* l'histoire théâtrale de la semaine. L'état de santé l'oblige de renoncer à une tâche pour laquelle le désignait la finesse de son esprit et où il avait marqué tout de suite. Il a dû aller se remettre là-bas, sous le soleil de la Méditerranée, de la fatigue des lustres. M. Aron aimait le théâtre et tout ce qui tient au théâtre avec une grande douceur de passion. Ça été de bonne heure un fidèle de la Comédie et du foyer de la Comédie. Avant d'entreprendre le métier de juger les auteurs et les comédiens, il avait joui en amateur et en homme de loisir de tout ce qu'ils procurent de

plaisir aux honnêtes gens par leur génie et par leur art. Je ne crois pas que ce soit la plus mauvaise préparation pour bien parler d'eux. Je suis à peu près dans le même cas que M. Aron, moins la jeunesse qui donne la sûreté des sensations. Me voici, à mon tour et par occasion, critique de théâtre, ce qu'on appelle, en langage parisien, « un lundiste » !

Mais j'avais cinquante ans quand cela m'arriva, à la suite de quelques révolutions politiques. »

AUTOUR
DE LA
COMÉDIE-FRANÇAISE

5 mars 1883.

Sarcey contre Perrin. — Mademoiselle Reichemberg.

Greffier, puisque nous n'avons rien d'autre à juger cette semaine, appelez l'affaire Sarcey contre Perrin, et la plainte reconventionnelle Perrin contre Sarcey... Qui plaide pour M. l'administrateur de la Comédie-Française?... Ah! c'est vous, maître Petit-Jean? Fort bien... Et qui représente M. Sarcey?... Comment, c'est vous, maître l'Intimé? Je vois que M. Perrin aura affaire à forte partie... Commencez, maître l'Intimé. Vous avez la parole. Qu'avez-vous à dire?

— J'ai à dire, monsieur le juge, que c'est intolé-

rable, et que nous avons sans cesse M. Perrin à nos trousses. Nos adversaires accuseront sans doute M. Sarcey de persécuter M. Perrin. Ils vous liront, entre autres morceaux, son feuilleton du 1ᵉʳ janvier de cette année qui a bouleversé la Comédie-Française. Vaines apparences. C'est, au contraire, M. Perrin qui prétend mettre M. Sarcey au ban de la Comédie et de la critique. M. Perrin ne recule devant aucun artifice, ni aucun maléfice, ni aucun sacrifice quand il s'agit de nous nuire. Il suffit qu'une comédienne nous agrée pour que M. Perrin la condamne à ne jamais jouer. Eût-elle tous les talents du monde, il la supprime de l'affiche, au risque de perdre la recette qui lui est ordinairement si chère. Plutôt ne pas sauver la caisse que de paraître céder quelque chose à l'impertinent Sarcey ! Plutôt expulser et briser Sarah Bernhardt ! Plutôt faire pleurer les yeux si doux de mademoiselle Reichemberg ! N'est-ce pas abominable ? Et cet homme n'est-il pas un homme atroce ? Au reste, monsieur le juge, vous connaissez bien notre adversaire. Vous avez été un habitué de l'Opéra-Comique, du temps que M. Perrin le dirigeait, et vous savez que...

— Avocat ; il s'agit de la Comédie-Française et non de l'Opéra-Comique... Au fait, maître l'Intimé, au fait...

— Voici le fait et tous les autres faits découlant

du fait. Le fait est qu'à la fin de l'année 1882, à qui Dieu fasse grâce, M. l'administrateur général et MM. les sociétaires, que M. l'administrateur général manie comme des pantins, ont, dans une réunion de leur compagnie, élevé à dix douzièmes de part une certaine dame Barretta, qui ne touchait que neuf douzièmes; et que mademoiselle Reichemberg, qui était déjà à dix douzièmes et qui devrait être à part entière, n'a pas été augmentée même d'un simple douzième, comme ladite dame Barretta. Pourquoi cette iniquité? Pourquoi, monsieur le juge! Parce que nous estimons, prouvons et proclamons, nous Sarcey, que mademoiselle Reichemberg est la perle de la Comédie! Parce que M. Perrin, qui prétend qu'il a du flair et que nous n'en avons pas, ne connaît pas dans la vie de plus grande joie que de nous contredire et mettre nos jugements à néant! Nous avons réclamé contre la décision fantasque de MM. les comédiens, à qui, depuis douze ans, M. Perrin fait prendre des vessies pour des lanternes et les pièces des confectionneurs à la mode pour des chefs-d'œuvre supérieurs à tous ceux de Racine, de Corneille et de Molière. Nous avons réclamé d'abord avec une douceur exquise, comme c'est notre humeur. Car tout Paris sait bien, que, nous Sarcey, nous sommes le plus doux des hommes. Nous n'avons jamais attaqué rien, ni personne,

excepté les jésuites, le pape, l'Église, les capucins, les sociétaires, les couvents de femmes, les administrateurs des postes et télégraphes, la magistrature assise, la magistrature debout, les Quarante de l'Académie française et quelques autres menus seigneurs. Encore, vous qui connaissez un peu les coulisses de l'histoire contemporaine, vous conviendrez que nous n'avons été que trop provoqués par beaucoup de ces gens-là. Ainsi, monsieur le juge, en 1868, le procureur général impérial, qui le sait mieux que vous?...

— Avocat, passez, passez! Il s'agit des comédiens ordinaires de la république et non des procureurs généraux d'icelle ou autres.

— Ainsi les Quarante... (vous n'allez pas, sans doute, monsieur le juge, prendre parti pour eux contre nous, j'aurais de quoi vous répondre, à vous personnellement), les Quarante donc...

— Avocat, ne cherchez pas à influencer la justice. Il s'agit de la Comédie et non de l'Académie française...

— Je reviens à la Comédie. Tout en défendant mademoiselle Reichemberg, nous avons d'abord été pour la Comédie et son gouvernement d'une suavité exquise. Qu'est-ce qu'on nous a répondu, au nom de la Comédie? Qu'est-ce qu'on a eu l'effronterie de nous répondre? On nous a répondu que la décision

des sociétaires, qui avait tant surpris notre vieille inexpérience, tenait à un motif de haute équité, et ce motif, c'est qu'il était nécessaire de mettre à égalité de traitement, dans la distribution des parts, deux comédiennes qui sont d'un égal talent! madame Barretta, l'égale en talent de mademoiselle Reichemberg! Là-dessus, nous avons bondi, et, renonçant à notre suavité habituelle, nous avons cogné.

« Croyez-vous que celui contre lequel je parle ait alors consenti à ménager l'irritation légitime et les préjugés respectables de celui pour lequel je parle? Ce serait bien mal connaître celui contre lequel je parle; il a le cœur plus dur et le cerveau plus obstiné qu'Éléazar dans *la Juive.* Il a vu que nous nous entêtions nous-mêmes dans notre idée; cela lui a suffi; il n'a même plus voulu nous concéder, pour notre cliente, le bénéfice de l'égalité du talent avec madame Barretta. Ses amis ont soutenu que madame Barretta était plus douée que mademoiselle Reichemberg. Ils auraient démontré tout aussi bien, si on les avait poussés, qu'elle était plus ancienne à la Comédie... Monsieur le juge, je vous vois, à ces affirmations stupéfiantes, tressauter sur votre fauteuil... Nous avons, nous, sauté jusqu'au plafond. Et cependant, nous sommes encore restés relativement calme; nous n'avons pas encore saisi notre

bon maillet de Dourdan-ès-Hurepoix. A-t-on du moins reconnu la discrétion et la modestie de notre attitude? Monsieur le juge, c'est ici que tout s'aggrave et s'envenime; c'est ici que les traits les plus perfides et les plus noirs ont été dirigés contre nous. On nous a avertis que notre zèle pour l'éminente et charmante comédienne lui ferait plus de mal que de bien; bientôt nous avons appris par les témoignages les plus nombreux, les plus concordants, les plus sûrs, qu'en plein foyer de la Comédie, M. Perrin avait déclaré que lui, vivant, mademoiselle Reichemberg ne serait jamais à part entière. Pour le coup, nous avons été pris d'une bonne et franche attaque de sarcéisme; nous avons frappé, comme le roi Jean à Poitiers, à droite, à gauche, en avant, en arrière, partout, sur tous. Les abonnés du mardi en sont encore tout éclopés. Dame! Nous avons servi à MM. les comédiens ordinaires, pour leur cadeau d'étrennes, un plat de notre métier, cuisiné de main de maître, je m'en vante! C'est ce feuilleton du 1er janvier qu'on incrimine et dont nous nous glorifions.

» Malheureuse Reichemberg, pourtant! Ce feuilleton vengeur, écrit à so nintention, lui a fait, comme on nous en menaçait, plus de mal que de bien. On n'a pas vu, depuis ce temps-là, mademoiselle Reichemberg reparaître plus de deux ou trois fois sur

la scène. Enlevée, mademoiselle Reichemberg! Enlevée comme une simple Monastério, sans même un certificat de M. Pinel! Escamotée, disparue, tombée pour toujours dans le trou du souffleur, et le troisième dessous! On lui vole ses rôles; on lui brigande ses créations. Il n'y en a plus que pour mademoiselle Martin, mademoiselle Müller, mademoiselle Durand! Qu'est cela, cette Durand? Non! non! Une si cruelle oppression ne saurait durer plus longtemps. La Comédie-Française est la capitale du cabotinage,

> Une confusion, une masse sans forme,
> Un désordre, un chaos, une cohue énorme,
> *Unus erat toto naturæ vultus in orbe,*
> *Quem Græci dixere chaos, rudis indigestaque moles.*

J'ai dû parler, je parle, j'ai parlé et je conclus. Je demande que mademoiselle Reichemberg soit mise à part entière et qu'elle joue à elle seule aussi souvent que mesdemoiselles Durand (où prend-on Durand), Müller et Martin réunies!

— Vous avez fini, maître l'Intimé?... A votre tour, maître Petit-Jean. Vous avez la parole. Je suis curieux de voir comment vous allez vous tirer des pattes de l'Intimé. Surtout, soyez bref.

— Je le serai autant que l'Intimé, monsieur le juge. Ni plus, ni moins. Je n'ai pas besoin, d'ail-

leurs, pour cette fois, de tourner tant autour du pot.
Rien n'est plus clair que mon affaire. En prononçant
sur la délibération des sociétaires, relative à deux
de leurs collègues, nos adversaires se sont mêlés
fort légèrement d'une chose sur laquelle ils n'avaient
aucun moyen sûr d'informer. Une bonne partie des
éléments d'appréciation leur fait défaut. Que sait,
que peut savoir le public sur le compte d'un socié-
taire? Il sait depuis combien de temps il est entré
à la Comédie, les rôles qu'il a joués et créés, le
degré de talent qu'il a déployé et le caractère de ce
talent. C'est sans doute le plus important pour lui.
Mais le public connaît-il le budget de la Comédie et
les besoins prochains ou à longue échéance qu'elle
prévoit? Le public vit-il tous les jours et à tout
moment, comme nous, administrateur général,
comme nous, sociétaires, avec la comédienne dont
il s'est épris? Sait-il si cette comédienne n'est point
un peu fantasque et capricieuse, si elle est exacte
aux répétitions, si elle ne corrompt pas messieurs
les critiques, par de diaboliques coquetteries; si elle
n'a pas conçu la criminelle espérance de séduire
jusqu'à son directeur lui-même; si elle est fine à
bien juger d'une pièce admise à la lecture; si elle
chante, ou ne chante pas l'opérette dans les salons
de la Haute Banque; si elle est bonne camarade,
subordonnée docile dans le service, associée fidèle

et intelligente des intérêts communs, et quantité d'autres points? Toutes ces choses ne sont rien pour le public; elles sont beaucoup pour un théâtre et un directeur; elles sont beaucoup, surtout pour nous, sociétaires, qui formons entre nous une étroite association morale et commerciale. L'administrateur général n'a plus For-l'Évêque à sa disposition pour soutenir son autorité. On devrait au moins le laisser tranquille sur la répartition des parts.

— Eh quoi, maître Petit-Jean! Voulez-vous insinuer avec votre For-l'Évêque que mademoiselle Reichemberg sème le mécontentement, la faction et le désordre parmi les sociétaires! Ah! la petite sournoise! qui l'eût dit? Que les mines sont trompeuses!

— Je ne dis pas cela, monsieur le juge, je ne dis pas cela! Je pose seulement un principe général dont vous déduirez les conséquences. Je me borne à vous faire remarquer que le public, quand il s'agit d'un simple fait de répartition des parts, n'est pas en bonne situation pour décider entre un sociétaire et ses collègues. Il ne sait pas tout, le public, il ne sait pas tout.

— Assurément, maître Petit-Jean! mais le public sait au moins que, depuis le feuilleton du 1er janvier, mademoiselle Reichemberg est devenue bien rare. Elle n'a plus l'air d'être chef d'emploi.

— Ah! monsieur le juge! est-ce que vous allez

commettre le sophisme *post hoc, ergo propter hoc?* Si nous ne faisons plus autant jouer mademoiselle Reichemberg, c'est pour être agréable à M. Sarcey.

— Avocat, vous devenez paradoxal.

— Pas tant que vous croyez, monsieur le juge!... Tenez, jetez les yeux sur ces pièces; toutes, des feuilletons signés Sarcey; il en est qui remontent à trois ans... Avez-vous lu?

— Cela me paraît plein de bon sens.

— Oui, mais cela est sciant et monotone, comme la chanson du *Petit Navire*. Et sur qui passait et grinçait cette scie implacable? Sur nous, monsieur le juge. Pendant trois ans et plus, M. Sarcey n'est pas venu une seule fois à la Comédie sans s'écrier avec indignation : « Ah çà! mais on ne fait jamais jouer les jeunes à la Comédie Française! Ils ne peuvent pas s'y former. Perrin les étouffe au profit des renommées acquises qui font recette. » Et M. Sarcey tonnait contre l'accaparement de tout et le reste par les chefs d'emploi. On lui donnait Maubant; il voulait avoir Sylvain. On lui prodiguait Delaunay, Got, Mounet-Sully, Febvre; il demandait qu'on lui montrât plus souvent Prudhon et Truffier. Qu'est-ce qu'il n'allait pas chercher pour nous vexer et tourmenter! C'était la faute des abonnés du mardi, par ci, et la faute du caissier par là... Ah! ce n'est pas ainsi que l'on agirait à l'Odéon... Il était toujours

à monter la tête à nos jeunes pensionnaires avec son Odéon. Il disait à mademoiselle Durand ou à quelque autre de son âge : « Mademoiselle, si vous étiez à l'Odéon, c'est là que vous deviendriez célèbre; c'est là qu'on sait produire les jeunes. Où diantre M. Perrin la cache-t-il, la charmante Durand, pour qu'on ne la voie jamais ! » Eh bien ! à la fin, nous cédons aux conseils qu'on nous donne, quoique nous n'aimions guère les conseils. Nous consentons à satisfaire M. Sarcey, quoique M. Sarcey soit notre bête noire. Nous prions les chefs d'emploi de s'effacer un peu et nous faisons place aux jeunes.

» Et voilà que M. Sarcey brandit plus fort que jamais ses foudres ! Nous l'entendons gronder : — Qu'a-t-on fait de Reichemberg? Qu'on m'ôte Durand de devant les yeux ! D'où diable M. Perrin a-t-il tiré cette Durand ! — Ah ! monsieur le juge, l'avez-vous vue la semaine dernière dans le *Monde où l'on s'ennuie,* cette Durand ! Elle y est délicieuse, tout simplement. Elle ravit la salle, même les autres jours que le mardi. Mais que fait cela à M. Sarcey? Il faut qu'il daube sur nous. Nous ne faisons pas jouer les jeunes; M. Sarcey crie. Nous faisons jouer les jeunes; M. Sarcey crie encore. La personne de M. Sarcey a la carrure d'un bloc de granit. Sa tête est comme un sable mouvant. Il tire à dia, il tire à huhau. Mais qu'il soit à huhau ou à dia, c'est tou-

jours à nous qu'il en veut. Chaque fois qu'il n'a rien à se mettre sous la dent, il croque du Perrin. Il sait pourtant que le Perrin, c'est coriace; nous ne nous laisserons pas dévorer. Justice, monsieur le juge, justice !

— Avocats, l'affaire est entendue. Voici mon arrêt !

« Le juge :

» Ouï, les parties en leurs dires et conclusions ;

» Vu la collection du journal le *Temps* ;

» Vu en leurs rôles, mesdames Barretta, Reichemberg et Durand ;

» Attendu, d'une part, que la Comédie n'allègue rien contre mademoiselle Reichemberg, sinon que madame Baretta possède plus que mademoiselle Reichemberg le talent et les grâces théâtrales ;

» Que parmi les dix sociétaires, qui sont actuellement à part entière, il y en a deux seulement qui priment mademoiselle Reichemberg au point de vue combiné de l'ancienneté et de l'éclat des services, des avantages extérieurs de la personne, de l'art du comédien et de l'expérience de la scène ;

» Qu'en admettant qu'il y en ait quatre, et ce pour faire bonne mesure et laisser latitude suffisante à la variété des goûts, il y en a tout au plus quatre ; il n'y en a certainement pas dix ;

» Attendu, d'autre part, que Sarcey commet une

inconséquence flagrante lorsqu'il se plaint qu'on fasse trop jouer les pensionnaires et les seconds rôles, ayant lui-même itérativement et superlativement porté contre la Comédie, en des occasions précédentes, une accusation toute contraire; qu'une telle inconséquence est digne de blâme, quand même il n'y entrerait aucune méchanceté préméditée contre Perrin; que d'ailleurs Sarcey fait tort au public en cherchant à écarter de la scène mademoiselle Durand, qui annonce déjà et fait plus qu'annoncer une artiste très habile;

» Dit que M. l'administrateur général et MM. les comédiens ordinaires porteront mademoiselle Reichemberg à part entière dans le plus bref délai possible; faute de quoi, appel sera fait contre eux à M. le ministre des beaux-arts, afin qu'il plaise à celui-ci de trancher l'affaire dans le sens que de droit;

» Dit, en outre, qu'en juste punition de son inconséquence, Sarcey sera inscrit d'office parmi les abonnés du mardi; qu'il sera tenu à faire son service d'abonné spécialement les jours où MM. les comédiens ordinaires joueront en *de profundis*, comme c'est maintenant leur habitude, *le Dépit amoureux* et *le Mariage de Figaro;* que pour réparer le tort fait par lui à mademoiselle Durand, il ira dévotement l'applaudir deux fois par mois;

» Compense les frais. »

— Greffier, y a-t-il quelque autre affaire inscrite au rôle?

— Il y a un vaudeville en trois actes, *la Faute de M. Tabouret*, auteur M. W. Busnach, joué samedi 3 mars au théâtre de Cluny. L'affaire n'est pas encore en état.

— A huitaine.

II

12 mars 1883.

M. Émile Augier. — Reprise des *Effrontés*. — Actualité persistante des *Effrontés* comme peinture de mœurs.

J'arrive au gros événement de la semaine, qui a été la reprise des *Effrontés* à la Comédie-Française.

La pièce de M. Émile Augier a retrouvé son succès de l'an 1861. M. Got et la troupe actuelle de la Comédie ont pris, avec elle, leur revanche de l'échec qu'ils ont subi avec *le Roi s'amuse*. La revanche a paru complète au public. Elle l'est certainement pour la personne même de M. Got; elle n'est qu'une demi-revanche pour la troupe de la Comédie. A côté et au-dessus de M. Got, il y avait quelqu'un qui a emporté ses camarades dans le tourbillon de son propre triomphe. C'est M. Delaunay. Il a tellement illuminé les planches et ébloui

le public de sa fougue et de sa jeunesse qu'il a fait briller à côté de lui tous ceux qu'il éclipsait. Je demande pardon au lecteur de ce gongorisme. Je ne puis rendre autrement l'effet qu'a produit M. Delaunay. A vrai dire, lui aussi avait à prendre une revanche, celle des jours où il se mesure avec *le Misanthrope* et où il nous représente, au naturel, en le polissant et l'élevant d'un degré, le bourru de Goldoni au lieu d'Alceste.

J'adore Émile Augier; ou, plutôt, il y a un Émile Augier que j'adore, et il y en a un autre auquel je me borne de rendre la justice qu'on doit à tout le monde, mais en y joignant la haute estime que méritent les grands talents, même quand ils ne nous inspirent pas d'autre goût que celui de leur rendre justice. De ces deux Augier, le premier est le vrai, l'originel, celui qui tient tout de son fonds naturel et de ses inclinations héritées. M. Émile Augier est le petit-fils de Pigault-Lebrun; il est né de sa verve si franche et de sa bonne humeur si saine. Il ne faut pas seulement juger Pigault-Lebrun sur le ton licencieux de ses écrits et sur ses fanfaronnades d'impiété. Le penchant de famille a donc d'abord porté M. Émile Augier vers les voies séculaires, suivies par l'esprit français. C'est là, je le répète, le pur Augier. Le second Augier est le produit d'un moment spécial dans l'histoire de nos

mœurs et de nos idées et d'un moment triste ; ç'a été le moment de positivisme dur et brutal dont nous ne sommes pas encore sortis et qui a été l'un des fruits de la révolution de 1851. Ce moment s'est marqué dans *Madame Bovary*, dans *les Faux Bonshommes*, dans *le Demi-Monde*, *le Fils Naturel*, les écrits philosophiques et historiques de M. Taine; toutes œuvres que caractérisent la conception mécanique de l'âme humaine, un mépris singulier de l'homme, un style sec et tranchant, circonscrit dans la notation impassible des effets et des causes. La comédie des *Effrontés* appartient au second Augier, celui qui est de son temps plus que de sa race et et sur qui les influences de l'air moral ambiant ont eu plus d'action et de pénétration que les instincts de son imagination et de son cœur. Ce second Augier a commencé avec *le Mariage d'Olympe*. Le premier avait éclaté, irrésistible, avec *la Ciguë;* il nous a donné coup sur coup *l'Aventurière*, *Gabrielle*, *Philiberte;* il a fini par *la Pierre de touche*, ayant eu cependant encore, depuis *la Pierre de touche*, deux belles explosions de la nature primitive : *la Jeunesse* et *Paul Forestier*. Sauf dans *la Pierre de touche*, le premier Augier a pris la langue des vers pour instrument comme l'autre la prose.

Le second Augier est celui des deux qui a récolté au théâtre les succès les plus retentissants et les

plus fructueux; c'est lui qui, répondant le mieux à
la manière d'être de ses contemporains et à l'état
pathologique de leur esprit, les a saisis le plus fortement. Le premier n'en est pas moins le mieux
inspiré et le plus heureux des deux. On peut dire
avec certitude que la postérité s'est déjà ouverte
pour lui et que son nom est inscrit à l'une des
meilleures places dans les fastes du génie français.
M. Émile Augier est de la grande série qui part du
Menteur. Corneille avec *le Menteur*, Racine avec *les
Plaideurs*, Molière, Regnard et Lesage; après ceux-ci,
Marivaux et Destouches; après Marivaux, *les Trois
Sultanes, la Chercheuse d'esprit, la Métromanie, le
Méchant;* ensuite Sedaine, ensuite Beaumarchais, et
après une longue interruption, Émile Augier : voilà
sur notre scène comique la grande série. Tout ce qui
s'est produit dans l'intervalle qui sépare la trilogie
de Beaumarchais de *la Ciguë* et de *l'Aventurière*
appartient à un ordre de phénomènes littéraires
complètement neuf, comme Scribe et Dumas l'Ancien, ou n'est que de second ordre et de reflet,
comme Collin d'Harleville, Fabre d'Églantine, Picard lui-même. Avec Émile Augier renaissent dans
leur pureté, leur noblesse et leur fraîcheur, le style
et les méthodes de notre ancien théâtre; ils enfantent
dans un cadre antique des chefs-d'œuvre modernes.
C'est le surgissement nouveau, à fleur de sol et sous

la lumière des cieux, d'un beau fleuve longtemps disparu dans les profondeurs souterraines.

Prenez la partie de cartes de Tamponet avec Stéphen, au deuxième acte de *Gabrielle*, quand le jaloux Tamponet s'écrie :

Morbleu! connaîtrait-il ma femme autant que moi!

Savez-vous bien que c'est du Molière!

Dans la même pièce, Tamponet remarque que Stephen ne partirait pas pour la province s'il aimait à Paris et aussitôt Julien :

. Que les oncles sont bêtes!
Quand les chemins de fer, votés par les maris,
Mettent tous les amants aux portes de Paris!
On vient deux fois par mois, et la poste restante
Adoucit l'intervalle à la sensible amante.

Savez-vous bien que c'est du Regnard!

Cela ne veut pas dire qu'Émile Augier soit un imitateur et un disciple. C'est réellement un maître. Il est tout moderne, pour la conception des sujets comme pour l'expression du caractère. Voyez Adrienne; vous ne trouverez d'Adrienne en France que dans notre siècle. Écoutez ce vers :

Les lointains vaporeux, pleins d'ombre et de mystère...

La facture en est du meilleur dix-septième siècle;

et c'est tant mieux. L'image et la sensation sont du dix-neuvième.

Je ne veux pas non plus immoler la littérature et la langue du xixe siècle à la langue et à la littérature classiques d'où procède le théâtre en vers d'Émile Augier. Je marque seulement la place d'Émile Augier, qui est l'une des premières dans l'école qui est la plus française. Corneille, qui a fait *le Menteur*, goûterait profondément le romantique de *l'Aventurière*. Racine, qui a fait *les Plaideurs*, serait jaloux de *la Ciguë*. Marivaux regretterait de n'avoir pas eu l'idée d'écrire la délicate comédie de *la Laide*, que M. Émile Augier a eu tort d'intituler *Philiberte*, d'un nom qui n'indique rien. Regnard se conjouirait en vingt et vingt tableaux de genre dont fourmille le théâtre en vers d'Augier, qui sont toujours d'un ton aussi rapide que les siens et qui sont quelquefois d'un frisson plus poétique.

C'est la famille littéraire d'Émile Augier qui fait son originalité parmi nous. Nous, lecteurs et gens de l'année 1883, nous jugeons qu'il est de nos jours de plus grands poètes que lui, et nous estimons sans doute à bon droit que les plus grands de l'époque classique ont beaucoup d'égaux dans notre siècle. Mais, si des poètes, tels que La Fontaine et Parny, ressuscitaient et s'ils se mettaient à lire nos

œuvres poétiques contemporaines d'entre 1820 et
1860, seraient-ils de notre avis? La thèse de rhéto-
rique, qui est au fond de *la Curée* et de *l'Idole*, leur
gâterait sans doute les deux chefs-d'œuvre d'Au-
guste Barbier. Que serait-ce, s'ils abordaient la lec-
ture de Barbier par le massacrant *il Pianto!* Ils
arriveraient, je l'espère, à sentir et à goûter Lamar-
tine, mais après une préparation qui pourrait être
longue; je ne sais même s'ils arriveraient jamais
à distinguer, — ce que nous faisons sans peine, —
le poète français le plus profondément poète de
ce siècle d'avec Turquety et M. Victor de Laprade.
Il n'est pas douteux qu'Alfred de Musset les choque-
rait et se les aliénerait par son byronisme de
salon. André Chénier — c'est un poète de l'an 1840,
né et mort trop tôt, — André Chénier, quoiqu'il ait
écrit :

J'étais un faible enfant, qu'elle était grande et belle!...

ou encore :

Oh! puisse le ciseau qui doit trancher mes jours...

ne parviendrait pas à les gagner; ils accuseraient sa
muse d'avoir parlé grec en français. Victor Hugo
leur ferait l'effet, la plupart du temps, de parler

goth et chinois. Chateaubriand leur échapperait tout entier. Oui, vraiment! Il n'y a qu'Émile Augier qui trouverait grâce. Il a bu aux mêmes ondes qu'eux. Ils consentiraient sans peine, celui-là, à le saluer pour leur égal parce qu'ils distingueraient en lui leur pareil.

On ne saurait mettre *les Effrontés* sur le même rang que les œuvres du théâtre en vers. Ce n'en est pas moins l'une des meilleures comédies de notre temps. Après vingt années, elle garde sa force de vérité, parce que les révolutions successives ont aggravé, au lieu de les corriger, les vices publics qu'elle peint et qu'elle flagelle. Je présume que, si, en 1861, M. Émile Augier a placé le moment de l'action sous le règne de Louis-Philippe, c'est pour ne pas offenser la censure impériale. Les mœurs qu'il a décrites appartiennent bien plus encore à l'époque du second empire qu'à celle de Louis-Philippe. Nous ne nions pas sans doute qu'elles ne soient nées et ne se soient largement développées déjà sous Louis-Philippe. Dès avant 1840, la politique et la société souffraient de la puissance croissante de l'agiotage et de l'argent. Ce qu'on appelle la société avait cessé d'être, au moins à Paris, la compagnie des gens honorables, rigoureusement fermée à tout ce qui est équivoque et a dévié; la politique avait fléchi du côté du cynisme audacieux

et de l'intrigue entreprenante et vile; c'est la tache de ce règne où il y avait la sagesse sur le trône, la liberté, la paix et le bonheur dans le pays. Mais tout cela était bien plus marqué en 1861 qu'en 1840. Au moment où M. Émile Augier a écrit *les Effrontés*, le mal, naissant au lendemain de 1830, avait beaucoup gagné en intensité et en étendue; de 1870 à 1880, il est monté à son apogée. La comédie de M. Émile Augier n'a donc jamais été, ni sous Louis-Philippe, où elle est censée se passer, ni sous Napoléon III, aussi concordante qu'aujourd'hui avec les mœurs du jour.

Plus que jamais le monde est aux Vernouillet, à leurs *Banque territoriale* et à leurs *Union universelle*. Plus que jamais, les Vernouillet fondent ou achètent des journaux. Plus que jamais, nous sommes les témoins du grand accueil qu'on leur fait partout, moins par une honteuse crainte du mal qu'ils peuvent faire que par considération pour les capitaux qu'ils ont l'air d'assembler et d'exploiter, moins par cupidité et par avarice que par un fonds d'indulgence dont chacun de nous sent que tout le monde a besoin dans le relâchement général des mœurs publiques et des principes, moins par cette indulgence calculée et à certains égards philosophique que par un respect sincère, imbécile, souvent même désintéressé que nous inspirent l'argent, quelle qu'en soit la

source; le succès, quels qu'en soient les moyens; la position acquise, quels que soient les sales emplois par où l'on s'y est élevé. Le respect, qui a ses erreurs et ses excès, ne s'en va pas comme on le dit; ce qui s'en va, c'est tout ce qui est respectable; le respect lui-même nous reste; il n'a fait que se déplacer. Pour ce qu'il est maintenant, il vaudrait mieux qu'il s'en allât aussi.

Les caractères principaux de la pièce de M. Émile Augier sont bien conçus, bien rendus et bien soutenus. M. Émile Augier a mis dans le personnage de Vernouillet beaucoup de franchise en même temps que beaucoup d'art et de soin des nuances. Le marquis d'Auberive, avec sa loyauté et sa hauteur d'âme, avec ses épigrammes sanglantes (mais quelquefois un peu faciles et pas toujours du meilleur goût) contre la société de bourgeois qui s'est substituée à la sienne, a retrouvé toutes les anciennes sympathies du public. M. d'Auberive est un La Seiglière qui, depuis 1815, a eu le temps de se former et de s'armer; admirateur de Maistre et disciple de Bonald, mais passablement frotté aussi, je m'en félicite pour lui et pour nous, de Saint-Simon, de Voltaire, de La Bruyère et de Jean-Jacques. Parbleu! s'il a vécu jusqu'après le 24 février, il a eu de la jouissance! Il aura pu être tout aussi bien collaborateur de P.-J. Proudhon au journal le *Peuple*

qu'actionnaire fondateur du journal l'*Assemblée nationale*. Charrier, son fils Henri, sa fille Clémence, avec moins de relief, sont d'une touche adroite et juste.

En 1861, le personnage du journaliste Giboyer a excité de vives et violentes réclamations. Les gazettes n'étaient pas du tout contentes. Elles se sont montrées cette fois-ci plus calmes. Il m'a semblé que mercredi, dans les loges et sur les sièges attribués aux journaux par M. l'administrateur de la Comédie, on ne haussait pas les épaules et on ne poussait pas de *Ho!* scandalisés sur le personnage de Giboyer comme on avait fait en 1861. On affectait seulement de ne pas se reconnaître dans ce bohème du journalisme et dans cette caricature du journaliste. C'était au fond porter en 1883, quoique d'une tout autre façon, le même jugement qu'en 1861. C'était refuser de prendre Giboyer pour une expression exacte du caractère et du type journaliste. Il me sera permis de dire qu'on méconnaît Giboyer. Le personnage possède la vérité dramatique, mot que j'ai déjà employé ici et que j'emploierai souvent.

Le drame, et ce que je dis ici du drame doit être entendu de toutes les œuvres d'imagination ainsi que des arts du dessin, le drame, s'il veut rendre la nature et la réalité, ne saurait se confiner dans des limites étroites ni accepter les basses règles que

nous ont enseignées, de notre temps, sous les noms usurpés de naturalisme et de réalisme, des chefs de rayon qui font les Aristote. Le drame est condamné ou autorisé par les lois intimes de sa construction à grossir tout à la fois et à atténuer le vrai. Je crois bien qu'on courrait toute une année les bureaux de rédaction de Paris et des départements sans découvrir, au complet, dans un seul et même individu, le déclassé grotesque et misérable que nous a créé M. Émile Augier. Je crois également qu'il ne faudrait pas chercher deux heures pour rencontrer pis que Giboyer, dans le journalisme contemporain, et non pas du tout dans la bohème du journalisme. Il est donc certain que Giboyer n'est pas une réalité concrète, visible et tangible ailleurs que sur la scène. De ce point de vue qui est faux et borné, les objections les plus graves s'élèvent contre la conception de M. Émile Augier. Quoi! ce Giboyer, avec sa vareuse achetée au Temple, sa barbe inculte, ses manières de trottin quadragénaire et sa pipe qu'il mène dans le monde, pour y marivauder aux pieds des belles dames; c'est en lui qu'on prétend nous représenter l'extérieur du journaliste contemporain! Mais le journalisme, dans ce dernier demi-siècle, a fourni à la mode ses rois, à la vie élégante ses maîtres, grâce auxquels l'histoire du journalisme est inséparable de celle du *dandysme!* Quoi! ce Gi-

boyer, prêt à dire n'importe quoi et à diffamer n'importe qui pour deux ou trois écus; c'est en lui qu'on incarne la moralité intime du journaliste ! Mais le journalisme a eu ses martyrs qui ont su affronter la prison et l'exil pour l'amour de l'humanité; il a eu ses héros qui, dans les jours de compression savante, ont supporté la plus profonde misère pour eux et pour leur famille et qui cependant n'ont pas écouté la faim, mauvaise conseillère, tandis que le gouvernement, qu'ils combattaient avec un tronçon d'arme impuissante, leur offrait tout pour les attirer avec lui !

Ce qui fait, nonobstant ces objections et beaucoup d'autres semblables, que le type de Giboyer est vrai d'une vérité générale et supérieure, d'une vérité dramatique, c'est que, parmi tous les vices, tous les travers et tous les ridicules que M. Émile Augier a accumulés chez lui, il n'en est pas un que le journaliste de métier ne porte en germe, qui ne naisse fatalement de l'exercice trop prolongé de sa profession, qu'il ne doive sans cesse s'occuper à tailler, émonder et extirper. On pourrait se charger de trouver de fortes parties de Giboyer dans Chateaubriand et Benjamin Constant qui sont ce que le journalisme de ce siècle nous a offert de plus haut et de plus glorieux. On a vu souvent d'autre part, et l'on voit encore tous les jours dans pis que Gi-

boyer, la qualité maîtresse qui fait le journaliste héroïque : le besoin presque invincible de se dévouer au public et d'arracher pour le service du public, coûte que coûte, tous voiles menteurs. M. Émile Augier n'a pas manqué de donner à Giboyer ce trait de caractère et de profession. Oh! dans le journal de Vernouillet, Giboyer dira tout ce que l'on voudra pour et contre les gouvernements, pour ou contre les individus sans en penser un mot. Il faut vivre et payer son terme. Mais ailleurs et pas plus loin que la brasserie du tournant de la rue, nulle crainte des puissants du jour, nul respect des opinions régnantes ne l'empêchera, vienne l'occasion, d'épancher ce qu'il pense vraiment et qui l'étouffe ; il irait plutôt le hurler sur la place de la Concorde. Et ce qu'il pense et dit n'est pas si banal! Il gagne par là le cœur du spirituel marquis d'Auberive. Il achève par là d'être vivant et vrai, d'être un fidèle portrait de tous faiseurs de gazettes, condensés et concentrés en un type général de comédie.

Malheureusement, la comédie *les Effrontés* repose tout entière sur une faute fondamentale commise par l'auteur. Cette faute ne saurait être corrigée, attendu qu'elle engendre deux ou trois scènes d'un pathétique profond, qui ne seraient plus possibles si la défaillance initiale n'existait pas ; elle forme le

tissu du drame dont elle est cependant le point faible. Quelle est la forte donnée satirique et comique de la pièce? C'est la question de savoir si Vernouillet, flétri par les considérants d'un jugement de police correctionnelle, convaincu publiquement d'actes et de procédés qui, pour ne pas tomber sous le coup de la loi, n'en sont pas moins d'une improbité flagrante, mais riche, mais capable d'enrichir par de nouvelles entreprises ceux qui resteront en relations avec lui, mais propriétaire d'un journal répandu et lu, mais recherché et craint de lâches ministres à cause de son journal, continuera d'être reçu dans le monde, de faire partie de la société des honnêtes gens, d'y être traité sur un pied d'égalité avec eux. Le marquis d'Auberive pose nettement et rudement la question, lorsque, le lendemain du jugement de la sixième chambre, il dit à Charrier, qui représente dans la pièce la haute banque et la banque raisonnable : « Je suis certain que Vernouillet viendra vous voir et je vous prédis que vous lui donnerez la main. » Charrier proteste avec indignation; il donne cependant la main à Vernouillet, et, à l'acte suivant, il se montre tout prêt à lui donner sa fille.

Le malheur de Charrier et la faute commise par l'auteur est que Charrier ne peut prétendre qu'indûment à représenter la banque honorable et la société

honnête. Vingt ans auparavant, il a perpétré les mêmes fraudes que Vernouillet ; la même flétrissure judiciaire a été imprimée à son nom ; il a commencé par ruiner quelques centaines de braves gens pour se donner les moyens et se procurer le luxe d'être un honnête homme. Vernouillet le tient et le domine en lui rappelant son passé oublié. Mais alors, la comédie que me faisait pressentir le marquis d'Auberive se transforme à son détriment, et même n'existe plus. J'ai devant moi un drame du chantage, qui sera, selon le talent de l'auteur qui le traite, plus ou moins vulgaire, plus ou moins poignant, qui, avec Émile Augier, nous donnera un beau cinquième acte ; je n'ai plus la forte satire de la société de mon temps que j'étais en droit d'attendre.

La marque éminente de cette société, qui devient de plus en plus un pêle-mêle, est l'alliance des fortunes assises et saines avec la fortune mouvante et scandaleuse des agioteurs, la confraternité ou la promiscuité définitivement établie entre les vrais honnêtes gens qui entendent bien le rester d'une part, les chevaliers d'industrie de la politique et les drôles de la finance d'autre part. Pour que Charrier me donnât dans toute sa rigueur et dans toute sa navrante simplicité la comédie satirique de mon époque, il faudrait qu'il fût irréprochable lui-même, qu'il n'eût à craindre aucune révélation fâcheuse,

et que, cependant, il fut entraîné par le seul train des mœurs courantes à recevoir Vernouillet, à se mettre dans les mêmes affaires véreuses que lui, à l'agréer pour prétendant à la main de sa fille. Depuis trente ans et plus, chaque fois que Vernouillet a fondé, sous le nom de Société de crédit, une Compagnie anonyme de brigandage, qui a-t-il eu pour membres principaux de son conseil d'administration ou pour directeurs de son entreprise? D'anciens sénateurs, d'abord, d'anciens députés, d'anciens ministres, cela va sans dire ; ce fretin-là ne compte pas. Il a eu surtout l'austère Montausier et le loyal M. Vanderck, « dont le nom, quand il a signé, n'a pas besoin, comme la monnaie du souverain, que la valeur du métal serve de caution à l'empreinte! » Et, quand il a voulu marier sa fille, qui a-t-il obtenu pour gendre? Le propre fils ou quelque neveu du marquis d'Auberive, si délicat sur le point d'honneur. Cette comédie du fripon, qui marche à travers la vie, la main dans la main de l'honnête homme, cette comédie amère et dissolvante, qui se passe tous les jours sous nos yeux, était le véritable sujet. M. Émile Augier en a eu la perception. Malgré sa puissance de tempérament, malgré les méthodes brutales qui règnent aujourd'hui au théâtre, il n'a pas osé l'aborder de front ; il l'a tournée.

La reprise des *Effrontés* a présenté, dans l'interprétation, un fort bon ensemble. Toutefois, l'interprétation n'a pu être jugée supérieure et parfaite que par ceux qui ont consenti à oublier ce qu'était en 1861 la troupe de la Comédie-Française. J'ai dit ce qu'il fallait penser de M. Got et surtout de M. Delaunay, qui a rarement déployé plus d'art, plus de verve et plus de ressources. M. Delaunay nous ferait croire, quoi que prétende la physiologie, que les facultés de l'homme ne développent leur pleine puissance que vers l'âge de cinquante-cinq ans. A côté d'eux, M. Febvre a composé avec beaucoup d'habileté le personnage de Vernouillet; il a réussi à faire sien un rôle que M. Régnier avait marqué de son empreinte; il n'a point cependant la diction claire et vibrante de M. Régnier, ni sa science, et il a presque toujours le tort, qu'avait quelquefois M. Régnier, de laisser deviner au public, par un geste, une intonation, une attitude, la dignité grave qui s'attache au titre de sociétaire. M. Barré, qui joue Charrier, a de très beaux moments et une bonne tenue générale de son personnage. M. Thiron ne déplaît pas dans le marquis d'Auberive. Ni l'un ni l'autre, quelle que soit leur intelligente bonne volonté, n'atteint au niveau de Provost ni de Samson. Dans le rôle du vertueux Sergines, M. Laroche est maussade et gauche. Il est vrai que le rôle ne

prête guère. C'est sans doute pour se faire pardonner Giboyer par les journaux, que M. Émile Augier a fait un journaliste de son Sergines, qui est aussi insignifiant que correct. Grand merci ! j'aurais autant aimé qu'il en fît un vicomte.

Quant aux deux rôles principaux de femme, celui de Clémence et celui de la marquise d'Auberive, ils ont été tenus un peu inégalement. Il faut décidément que mademoiselle Durand, qui joue Clémence Charrier, possède des qualités rares ; car elle a dès à présent d'acharnés partisans, et, ce qui est mieux, des détracteurs. Je lui souhaiterais plus de voix. La voix de mademoiselle Durand ne sera jamais, comme celle de madame Damala ou de mademoiselle Blanche Pierson, une mélodie tendre et caressante. S'il est cependant des exercices qui puissent augmenter le volume de la voix, je conseille à mademoiselle Durand de les pratiquer assidûment. Je voudrais n'avoir qu'à louer mademoiselle Tholer. Elle a rendu avec expression la scène de coquetterie par ennui, au second acte, et elle a joué avec une fierté sans emprunt et une énergie sans effort la scène difficile du bal, quand madame d'Auberive met sous ses pieds le Vernouillet. Pourquoi a-t-elle le travers de vouloir être mademoiselle Croizette ? A sa place, j'aimerais bien autant être mademoiselle Tholer. Pour ressembler à mademoiselle Croi-

zette, elle fait la grosse voix; elle fixe un éternel sourire sur sa bouche perpétuellement en cœur. Ces deux tics peu agréables sont une acquisition qu'elle a faite, il n'y a pas longtemps. Je me souviens de mademoiselle Tholer, à ses débuts, dans *Don Juan*, sous M. Édouard Thierry. Elle n'avait pas de ces manières. Elle était simplement délicieuse. Qui l'empêche de redevenir aujourd'hui ce qu'elle était alors?

III

2 juillet 1883.

Mademoiselle du Vigean, comédie en un acte et en vers, par mademoiselle Simonne Arnaud. — Les amours de Condé et de mademoiselle du Vigean. — Les deux hommes dans Condé : Condé et Polixandre. — Bonaparte et Werther.

Rocroi, Fribourg, le duc d'Enghien, Gassion, Bassompierre, l'hôtel de Rambouillet, Voiture ; voilà bien des noms et de bien illustres qu'a réunis, dans un seul petit acte, une jeune femme, hier inconnue, et qui signe Simonne Arnaud. Il y avait de quoi trembler pour l'œuvre et pour l'auteur. Mais ce petit acte a le souffle. Mais sur un fond banal de vers quelconques et de négligences de langage, un essaim de vers bien frappés et bien placés pointent et s'épanouissent comme des roses de mai sur les broussailles. Mais la sensation géné-

rale qui ressort de la pièce est jeune et héroïque. La pièce a l'accent de France. Elle est contenue, pour ainsi dire, entre deux cris de gloire, le cri de « Condé ! Condé ! » et le cri « Allons prendre Fribourg ». Elle débute par l'angoisse de savoir si l'Espagnol sera chassé ou non de la Champagne, et elle s'écoule dans la joie et l'orgueil de Rocroi sauvé. Beau sujet, admirablement choisi ! Aussi la première représentation, qui a eu lieu jeudi, a pris les proportions d'un événement. Je n'ai guère vu, depuis un an, l'applaudissement jaillir ainsi, spontané et unanime, des entrailles d'une salle. Quand M. Delaunay est venu annoncer le nom de l'auteur, l'applaudissement a presque touché à l'acclamation.

La pièce a des points faibles qu'on sentira surtout à la lecture. La critique, cependant, s'égarerait si elle prétendait ici séparer son jugement de celui du public. C'est ce qu'elle est quelquefois obligée de faire, et je mentirais de dire que le devoir en soit pénible ; rien n'est doux, au contraire, comme de regarder en face le succès imbécile et de lui dire son fait. Dans le cas présent, il faut s'associer sans hésitation au succès, et l'expliquer et le justifier. Il faut applaudir comme le public ; il faut d'abord, et avant tout, applaudir, et ne critiquer ensuite qu'avec regret.

Mademoiselle du Vigean, que l'auteur a intitulé

comédie, est bel et bien une élégie tragique et une tragédie héroïque. Des fragments épars de Mémoires contemporains nous ont transmis le souvenir des amours de mademoiselle du Vigean avec le duc d'Enghien. Mademoiselle Simonne Arnaud a commencé par s'emparer de ce fond de roman, déjà mis en œuvre par Victor Cousin; et voilà son élégie. Elle a, après cela, supposé que le duc d'Enghien, à peine revenu de Rocroi, avait excité subitement contre lui la jalousie d'Anne d'Autriche et des cabales qui ont exploité les premiers jours de la régence; elle a mis, dès ce moment, dans l'âme de Condé, des passions qui n'y sont nées et qui ne s'y sont développées que cinq ou six ans plus tard, et, les choses étant ainsi conçues, voici comment elle a composé sa tragédie.

Le duc d'Enghien, Louis de Bourbon, vient d'arriver de Rocroi à Paris avec Gassion et La Moussaye. Il envoie le premier au Louvre pour faire rapport de la campagne à la régente, et le second à l'hôtel de Rambouillet pour annoncer la victoire à la marquise et à mademoiselle du Vigean. Dans l'impatience où il est de revoir son Élise, il se présente lui-même à l'hôtel de Rambouillet avant d'aller au palais. Tandis qu'il entretient Élise et les autres familiers de l'hôtel, survient Gassion qui lui raconte ce qu'il a vu et entendu au Louvre. Un gros orage

s'y forme contre le duc ; on lui prête les desseins les plus noirs ; on lui veut ôter son commandement qui sera transféré à Turenne ; on l'arrêtera peut-être. Louis écoute ce récit avec une colère bien légitime. Exalté à la fois par l'orgueil, l'amour et le ressentiment, il conçoit le projet de quitter immédiatement Paris ; ce sera son premier coup de partie contre la cour ; le second, qu'il n'entend différer que de peu, sera de rejoindre les Espagnols en Flandre et de prendre service dans leurs rangs. Il supplie Élise de partager son sort ; l'exil aura au moins cet avantage de les affranchir l'un et l'autre de tout lien. Élise est en proie à une émotion violente ; elle ne songe qu'à une chose : c'est que bientôt Condé sera de fait un proscrit, et que ce qu'on lui demande, c'est de prendre sa part du malheur de celui qu'elle aime ; car Louis s'est bien gardé de lui dire un seul mot de ses complots espagnols. Elle tombe dans ses bras et consent à le suivre.

Cependant Gassion n'a pas fléchi devant l'intrigue. C'est Beaufort et les importants qui ont aigri la régente contre Louis de Bourbon. Mais Gassion croit pouvoir compter sur l'appui de Mazarin pour mettre la cabale à la raison. Il a remarqué qu'un grand changement se prépare dans l'esprit de la reine. De mauvaises nouvelles sont arrivées de notre armée d'Allemagne ; Mercy, en dépit des efforts de

Turenne, a établi ses lignes sous Fribourg qu'il menace; le crédit de Mazarin monte, et Mazarin estime que, pour débusquer les impériaux de leurs positions de Fribourg, il faut l'homme qui a empêché les Espagnols de prendre Rocroi. Gassion, sur ces motifs, cherche à ramener Louis; il échoue. Il s'adresse au cœur et à la raison d'Élise, il est également repoussé, et il n'aurait plus qu'à désespérer, si un mot, tombé de sa bouche, n'apprenait à Élise, qui l'ignorait, le plan qu'a formé Louis de passer aux Espagnols pour pouvoir, en toute sécurité, unir à jamais son sort à celui de la femme qui a subjugué son cœur et dont il sera toujours séparé en France par les obligations du rang. L'idée du vainqueur de Rocroi, s'armant contre son roi et à cause d'elle, fait horreur à la noble Élise. Mais elle saura bien s'opposer à ce que Condé ternisse ainsi sa gloire. C'est elle-même qui l'exhorte, non seulement à oublier ses griefs, mais encore à sacrifier un amour qui peut être un obstacle insurmontable à sa réconciliation avec la régente. Pour elle, Dieu l'appelle; elle se donne à lui; le parti en est pris; elle va s'ensevelir au Carmel. « Que ferai-je à présent? dit d'Enghien. — A présent, réplique Gassion, vous avez le commandement de l'armée d'Allemagne. — Allons prendre Fribourg! » s'écrie Condé. La toile tombe sur ce mot.

On le voit, mademoiselle Simonne Arnaud a fondu avec beaucoup d'habileté, dans son drame, l'élégie amoureuse dont mademoiselle du Vigean fut, en effet, la victime, et la tragédie dont Condé est le héros. Il s'en faut qu'elle ait traité la partie élégiaque de son sujet avec autant de bonheur que la partie héroïque.

La presse a beaucoup disserté cette semaine sur les amours de mademoiselle du Vigean avec Condé. On a reproduit, commenté et contesté le récit de Victor Cousin dans ses Portraits de femmes du xvii^e siècle. Nous croyons volontiers que Cousin, dans ses récits sur le grand siècle, donne beaucoup plus à la fantaisie qu'il n'est permis de le faire à un historien, même portraitiste. Mademoiselle du Vigean s'appelait Marthe et non Élise, comme l'imagine mademoiselle Simonne Arnaud ; c'est ce que vient d'établir notre confrère M. Vitu. Marthe du Vigean était la fille d'Anne de Neubourg, baronne du Vigean, dont la belle gorge, découverte un jour en traîtrise, aux yeux de tous, par le *Lion* ou la *Lionne*, autrement dit *Léonide*, autrement dit mademoiselle Paulet, inspira à Voiture une de ces lettres où il se mourait périodiquement d'amour pour les belles inhumaines de l'hôtel de Rambouillet, sauf à ressusciter le lendemain avec les objets moins cruels qui se rencontraient au Louvre et à la Ville. Marthe du Vigean devint donc,

grâce à sa mère et dès qu'elle fut en âge, l'une des initiées de la fameuse Chambre bleue. Elle se forma sous les yeux de la divine Arthénice, dans cette réunion de fort honnête personnes et de parfaites chipies littéraires pour qui l'amour n'était qu'une matière à rondeaux, à stances et à subtils *concetti*. Fleur naturelle égarée dans un bouquet de fleurs artificielles ! Elle ne se prit que trop sérieusement aux jeux de la cour d'amour. Le duc d'Enghien, qui visait lui-même à l'art des vers et qui savait disputer tout comme un autre sur les problèmes du tendre, se plaisait dans ce milieu de « savants » des deux sexes ; Marthe conçut pour lui une passion profonde et romanesque qu'il partagea, au moins pendant quelque temps. Cette liaison amoureuse se forma aux environs de l'année de Rocroi. Marthe fut alors publiquement « la maîtresse » du duc. Dépêchons-nous de remarquer qu'à ce moment de notre langue le mot de « maîtresse », si doux et si joli, quand on s'en tient au sens étymologique, ne signifiait nécessairement qu'une chose, c'est qu'on régnait sur un cœur d'homme ; il paraît bien que les amours de Marthe et de Louis de Bourbon restèrent chastes et pures. Cette belle inclination était à son apogée, lorsque Clémence de Maillé-Brezé, femme du duc, à laquelle il avait été marié fort jeune et malgré lui, vint à tomber malade d'un

mal qui la mit aux portes du tombeau. Le duc promit à mademoiselle du Vigean de l'épouser. Quand il vint lui faire ses adieux, au moment de partir pour la campagne de Fribourg, son émotion fut si forte, au dire de mademoiselle de Montpensier, qu'il tomba en syncope. A son retour d'Allemagne, il n'y pensait plus. D'ailleurs, la duchesse d'Enghien n'avait pas eu l'obligeance de se laisser mourir.

Il est probable que les anecdotiers se sont beaucoup exagéré la passion du duc d'Enghien pour mademoiselle du Vigean. La syncope dont parle mademoiselle de Montpensier, si syncope il y a eu, fut une vraie syncope à la mode de la Chambre bleue, une syncope à mettre au concours, pour sujet de sonnet, entre les *Uranistes* et les *Jobelins*. Et, comme le concours ne s'est pas fait, comme le sonnet n'a pas été écrit, voulez-vous mon opinion? Il n'y a pas plus eu syncope que sonnet. Comment Voiture, qui célébra dans une pièce de vers des plus fades, mais des plus développées et des plus laborieuses, le départ de Louis de Bourbon pour l'Allemagne et son retour; comment Voiture, qui fait tant d'histoires pour avoir vu un jour, par hasard et par surprise, un bout de gorge nue de la baronne du Vigean, mère de Marthe, comment aurait-il pu se tenir de célébrer en prose ou en vers l'évanouis-

sement du héros, matière si propice à exciter les délicats commentaires et à mettre en mouvement le bel esprit des hôtes habituels d'Arthénice ! Il n'y eut d'évanoui, je le crains, dans le départ pour l'Allemagne, que l'amour de Condé. Pour la pauvre Marthe, elle se retira au Carmel en 1647. Elle avait rêvé d'être la femme du premier prince du sang, du héros entre les héros, et qui l'aimait et qu'elle aimait ! On ne revient pas d'un tel chagrin d'amour, doublé d'un tel chagrin d'ambition.

Il résulte de l'ensemble de ces circonstances, en le rapprochant de la pièce représentée à la Comédie, que mademoiselle Arnaud, en somme, n'a modifié que d'une façon bien légère, au moins quant aux faits matériels, la version historique des amours de Louis de Bourbon avec mademoiselle du Vigean. Elle s'est bornée à changer la date et le motif de la retraite de Marthe aux carmélites. Elle ne pouvait rendre, dans sa fiction, la mort de Marthe au monde plus touchante et plus poétique qu'elle n'a été dans la réalité ; elle l'a ennoblie en nous montrant Élise qui immole à la gloire de son amant toutes ses espérances de bonheur. Malheureusement, c'est là le sujet de *Berénice :* et les comparaisons qui viennent naturellement à l'esprit, sont bien dangereuses. Mademoiselle Simonne Arnaud ne rappelle pas toujours le pathétique du modèle original ; elle

ne sait pas toujours rendre avec assez de larmes la magnanimité qu'elle prête à son Élise. On trouve dans *Mademoiselle du Vigean* un ou deux mouvements de passion sincère, par exemple, quand Élise répond à Gassion qui croit qu'en se laissant enlever par Condé elle se perd par ignorance et par ignorance :

Le cœur, si pur qu'il soit n'a pas tant d'ignorance ;
..... Hélas ! oui, je me perds ;
Et j'éprouve à me perdre une effrayante joie !
Et je marche, sachant la chute dans ma voie !
Il m'a dit : « M'aimez-vous ? Me suivrez-vous ? Je fuis. »
Et j'ai dit : « Je vous aime », et j'ai dit : « Je vous suis. »

ou bien quand elle renonce franchement à Condé :

Jeunesse, amours, désirs, mourez au fond de moi !
. .
Nous séparer ! Eh bien ! c'est le mot de la vie !
Faut-il pas que toujours on en arrive là !
Nous l'aurons dit plus tôt que les autres ; voilà !...
.. . .?
..... Et j'ai Dieu pour époux,
Osez donc, Monseigneur à celui-là me prendre !

Ces beaux vers se détachent, mais la figure d'Élise, en sa continuité, ne se détache pas toujours dans une lumière aussi vive.

Mademoiselle Arnaud a beaucoup mieux réussi à exprimer le moment de notre histoire qu'on pourrait appeler « le Lendemain de Rocroi » et à mettre en relief la physionomie du grand Condé. Là rési-

dent la vigueur et l'attrait de son œuvre. Les arrangements que mademoiselle Arnaud fait subir à l'histoire de France, pour la commodité de son drame, n'ont rien de beaucoup plus grave que ceux dont elle a relevé l'histoire de Marthe du Vigean. Je regrette chez elle, assez vivement, quelques anachronismes d'expression, comme de faire parler Condé et mademoiselle du Vigean de la « patrie », à une époque où l'on disait « le roi » ou « l'État », comme de dire « l'Autriche », sans y être forcée par la rime, à une époque où l'on disait et où l'on ne pouvait dire que « l'empereur ». Ce ne sont là que de bien rapides fausses notes; elles suffisent à nous fausser tout le moral d'un siècle. Quant aux anachronismes de dates et d'événements, dans une œuvre d'art, ils me laissent indifférent, pourvu qu'ils ne portent pas sur de trop gros faits. Que m'importe qu'on resserre encore l'espace de temps, déjà si court, qui sépare Rocroi de Fribourg, ou qu'on avance de quelques années les querelles de Louis de Bourbon avec la cour? Que m'importe qu'on désigne Louis de Bourbon sous le nom de Condé, tandis qu'il était encore duc d'Enghien? Condé est le seul nom de tragédie convenable pour le duc d'Enghien; parce que c'est le seul sous lequel le connaît la postérité. Toute la question est de savoir si le Condé de mademoiselle Arnaud est vrai-

semblable et vrai, s'il se meut dans son milieu réel. Le Condé de l'histoire a été, à beaucoup d'égards, un Romain de Corneille, tout ensemble sublime et atroce, sublime à Rocroi, atroce à Senef. Il y a dans ce Condé-là deux personnages dissemblables, si ce n'est absolument distincts et absolument séparés l'un de l'autre par les époques. Il y a un Condé de la vingtième année, formé sur le modèle cornélien et cependant précurseur des héros de Racine, qui entre dans la vie, pareil au Cid, par des coups de maître ; fier et non encore infatué, généreux de son bien ;

> Charmant, jeune, traînant tous les cœurs après soi,
> Tel qu'on dépeint nos dieux...

un Condé, porté vers les amours radieuses et les tendresses romanesques, qui se nourrit de la lecture de *Polixandre*, comme Bonaparte, à vingt-cinq ans, dévorait *Werther* et la *Nouvelle Héloïse*. Il y a un autre Condé, avare presque autant que son père, insatiable d'argent et d'honneurs, ambitieux jusqu'au crime, arrogant jusqu'à l'offense, le Condé « impraticable », selon l'heureuse expression de la duchesse de Nemours, « qui savait mieux gagner des batailles que des cœurs ». Ce Condé est allé bien au delà de la défection à laquelle s'est tenu Turenne; il a rêvé plus ou moins clairement l'usurpation du

trône, également prêt à faire des ligues avec l'appui de l'Espagne et à redevenir huguenot, comme ses pères, pour acheter l'alliance de Cromwell. Ce second Condé ne s'est développé que plus tard. A peine peut-on dire qu'il fût en germe dans le duc d'Enghien. Au cours d'un sobre et vigoureux chapitre d'histoire, consacré à Guébriant, M. le duc d'Aumale nous paraît avoir définitivement prouvé combien Louis de Bourbon, en sa première éclosion, était désintéressé, et qu'il y eut dans le duc d'Enghien un vol de grande vertu, bien tombé depuis chez le prince de Condé.

Qu'a fait mademoiselle Arnaud? Quel a été son artifice pour nous présenter un type complet de Condé? Ça été de réunir et de fondre ensemble les deux Condé, de nous montrer, instantané et simultané, le Condé successif de la réalité, de faire agir dans un seul temps, celui de sa pièce, le Condé de 1643 et le Condé d'après 1648. Rien n'est plus légitime. Elle a usé ainsi d'un droit du poète ; elle s'est réglée sur l'optique du théâtre. Le Condé effréné de la seconde époque perce et éclate en des mouvements comme celui-ci :

> Le jour que l'on craignait le Condé n'est pas vieux
> Dans mes veines, je sens de terribles aïeux !

Mais que l'autre, celui qui apparut à Rocroi, à tra-

vers la fumée du canon et de la mousqueterie, comme un Dieu des batailles, enlevant la France en triomphe sur les chevaux de ses escadrons, se peint bien dans ce vers admirable :

> Quand un certain frisson a passé sur mon cœur !...

Vers d'un accent tout moderne et digne, en sa modernité, de Racine et de Corneille ! Quoique M. Delaunay, chargé du rôle de Condé, soit loin d'avoir trouvé le geste et le ton qui conviendraient pour faire sortir de ce « certain frisson » tout ce qu'il contient, le public a interrompu la tirade et salué le vers au passage d'une double salve d'applaudissements. On a eu là la commotion électrique qui, se communiquant de la scène à la salle, réalise le *summum* de l'émotion théâtrale.

Aussi bien le ravissement de cette pièce, ce qui la définit, ce qui la colore, ce qui en est la substance, c'est Rocroi.

Le moment de Rocroi, beau comme fut plus tard l'heure d'Arcole et de Rivoli, y est perçu et ravivé, à chaque instant, avec un rare bonheur d'expression et de sensation.

BASSOMPIERRE *(avec dédain).*

Il est jeune, Condé !

LA MARQUISE.

Le Cid avait vingt ans!

Et cet adorable crayon du duc d'Enghien :

Un guerrier de vingt ans, vainqueur au mois de mai!

C'est de Rocroi, comme du *Cid* et de *Polyeucte*, que vient cet élan de la marquise sur les belles amitiés :

Il faut que tout s'élève, il faut que tout s'épure !...

C'est le frisson de Rocroi qui suggère à Condé ce mot sur Gassion :

Quand je veux reculer, Gassion escalade.

Le récit que La Moussaye vient faire, au débotté, de la bataille et du rectangle espagnol chargé, enfoncé et brisé, ne pâlit pas trop à côté de celui de Bossuet :

Quand on voudra, messieurs, de cette infanterie
Raconter un exploit qui passe ses exploits,
On dira que Condé dut la charger trois fois!
.
Si nous sommes vainqueurs, messieurs, c'est qu'ils sont morts.

J'aurais voulu que La Moussaye mît plus en saillie

un détail héroïque et poétique entre tous, que Bossuet même, pourtant si poète, n'a saisi qu'incomplètement. Ce grand détail, c'est Fontaine, dans un coin du rectangle espagnol, hissé dans sa litière, sur les épaules de quatre hommes, octogénaire, perclus de goutte, impotent, impassible, dominant cette bataille, où il va mourir, de sa barbe blanche. Bossuet ne nous avait montré que « son âme guerrière, maîtresse du corps qu'elle anime ». La Moussaye — puisque c'est par le fait un La Moussaye qui vient après Hugo et les romantiques — eût dû nous montrer le corps guerrier lui-même sous ses traits sensibles, le corps intrépide, immobile et droit sous la mitraille. Le duc d'Aumale n'a pas négligé de le faire ; il a senti que Fontaine élevé sur sa chaise à porteur et lançant contre nous d'un signe muet la dernière et formidable décharge de son mur vivant de fantassins, représentait, dans une puissante image physique, le point moral culminant du sublime de la bataille.

Tel qu'il est, pourtant, encadré comme il est, le récit de La Moussaye, débité avec jeunesse par M. Baillet, a conquis la salle. A partir de ce moment, la Victoire planait ; elle a été sur nous jusqu'au dernier mot de la pièce : « Allons prendre Fribourg ! » Ce mot de perspective finale, le Condé de mademoiselle Arnaud le jette, comme il doit être jeté,

d'un cœur dégagé, il faudrait dire léger, le cœur léger des héros de la vieille France. Nous demandions une tragédie nationale et militaire. Ne la demandons plus. La voilà, dans sa forme la plus pure et la plus dramatique !

C'est grand dommage seulement que l'auteur n'ait pas plus développé son sujet. Le sujet comportait et il exigeait au moins trois actes. Premier acte, le retour de Rocroi ; second acte, l'intrigue amoureuse à l'hôtel de Rambouillet et l'intrigue politique au Louvre ; troisième acte, la rupture avec mademoiselle du Vigean et la réconciliation avec la régente. Réduite à un seul acte, la pièce est trop touffue en péripéties morales et en brusques retours, trop accumulée en incidents, trop inexpliquée. Elle a ce défaut fondamental que l'ampleur lui manque. L'ampleur manque au plan général ; elle manque à tous ces personnages illustres, la marquise de Rambouillet, Gassion, Voiture, Bassompierre, qui n'ont pas le temps de se dessiner, qui restent de maigres comparses et qui nous offensent par le contraste de l'étriqué de leur rôle avec la célébrité historique de leur nom ; l'ampleur enfin manque au style. J'ai cité bien des beaux vers ; j'en aurais pu citer d'autres ; je ne pourrais citer un seul morceau complet. Et j'en reviens toujours à me dire : il faut, quand on est jeune encore, ne se point lasser d'étudier les

maîtres, s'en pénétrer par une lecture quotidienne, se les faire entrer, non seulement dans l'esprit, mais encore dans l'oreille. On peut naître ample ou mince. L'ampleur n'en est pas moins une de ces qualités qui s'acquièrent aisément sur modèle.

Il ne me reste guère de place pour parler de l'exécution. Elle n'a été que suffisante. Mademoiselle Bartet, qui joue Elise, a eu de meilleurs rôles. Ni le costume et la coiffure du xviie siècle, ni le noble alexandrin ne lui conviennent. Le costume étoffé et majestueux écrase ce gentil colibri : l'alexandrin expire dans le gazouillement de sa voix. Delaunay n'a pas le feu guerrier. Si seulement pour jouer Condé il s'était souvenu de Dorante qui est, comme la bataille de Rocroi, de l'an 1643 ! Par exemple, on doit féliciter sincèrement M. Perrin de la mise en scène, décors et costumes. Le justaucorps blanc de M. Delaunay, avec parements de soutaches et velours grenat, est-il historique ? Il est, en tout cas, d'une grâce martiale achevée. Si c'était bien là l'uniforme de Condé à Rocroi, quelle différence avec les panaches, le harnachement, les dorures et tout l'appareil Fontanarose des lieutenants de Bonaparte et de Napoléon !

IV

15 juillet 1883.

Œdipe roi, tragédie de Sophocle, traduite littéralement en vers français par Jules LACROIX. — La traduction en vers d'*Antigone* et celle d'*Œdipe roi*. — Différence du classique grec, du classique latin, du classique français. — Points de ressemblance d'*Œdipe roi* et du mélodrame populaire du temps de Louis-Philippe (*Tour de Nesle, Lucrèce Borgia*, etc.). — Œdipe et le capitaine Buridan. — Bouchardy et Sophocle. — Le sentiment religieux dans *Œdipe roi* et dans *Hérodote*. — La mise en scène de la pièce par M. Perrin.

Deux fois en quinze ans on a fait l'entreprise de transporter sur la scène française une tragédie de Sophocle, traduite littéralement; deux fois l'entreprise a réussi au delà de toute espérance. En 1844, MM. Meurice et Vacquerie ont fait représenter *Antigone* à l'Odéon, en reproduisant jusqu'à l'appareil et jusqu'aux dispositions matérielles du théâtre d'Athènes, il y a deux mille ans. En 1858, M. Jules

Lacroix, à leur exemple, a donné au Théâtre-Français *OEdipe roi*, traduit vers par vers. C'était sous la direction de M. Édouard Thierry. Au mois d'août 1881, M. Perrin, agacé à la fin d'être toujours traité de moderne à outrance et d'homme sans lettres, beaucoup par M. Sarcey au *Temps*, un peu par d'autres à la *Revue politique et littéraire*, a eu l'idée de reprendre l'*OEdipe roi* littéral. Ah! il vous en faut de la littérature. En voilà! M. Perrin est un Vénitien de l'an 1300, raffiné et froid, qui combine ses coups avec astuce. Je ne serais pas surpris qu'au fond du cœur il eût compté sur un échec d'*OEdipe roi*, qui se fût changé en triomphe pour sa méthode ordinaire; car, après avoir procuré un beau dessous au vieux Sophocle, et par la même occasion à M. Sarcey, il aurait pu dire victorieusement: « Laissez-moi donc tranquille avec Racine et les classiques; est-ce que le public a digéré seulement Sophocle? » Et il se serait livré, non pas avec moins de remord — il n'en a jamais eu, ce moderne implacable! — mais avec un plus parfait dédain de la critique extérieure à sa passion intempérante pour les petites bêtises des auteurs vivants. *Nunc est bibendum!...* C'est alors qu'il s'en fût donné de représenter trois cents fois de suite sa pièce en vogue!

Or, Sophocle, en 1881, a rencontré un public et fait de l'argent, quoique en été. M. Perrin ne s'est

pas obstiné. Il a admis *OEdipe roi* dans son réper-
toire tout comme *Jean de Thommeray.* Il vient de
le reprendre. Cette nouveauté fait salle comble en
pleine chaleur tropicale. Le succès est encore plus
vif qu'il n'a été en 1858 et en 1881. Les soldats de
Crassus, prisonniers chez les Parthes, furent surpris
et ravis d'y voir jouer la tragédie grecque. C'est une
surprise et un plaisir tout pareil que nous procurent
aujourd'hui M. Perrin et M. Jules Lacroix. On ne
saurait trop les en remercier.

Lorsque, en 1844, MM. Meurice et Vacquerie tra-
duisirent *Antigone* et ressuscitèrent toute la scénerie
et toute la machinerie du théâtre grec, ce ne fut
pas tant pour suivre un penchant de leur cœur que
pour jouer un bon tour aux classiques. Il s'est
débité beaucoup d'énormités dans la querelle des
classiques et des romantiques. C'est encore les clas-
siques qui ont peut-être le plus méconnu les grands
hommes qu'ils prétendaient défendre. Comme ils
avaient plutôt le culte des règles mortes que des
modèles toujours vivants, ils voulaient nous forcer
à admirer nos plus glorieux écrivains par de banales
raisons de collège qui nous en cachaient la pro-
fonde originalité. Ils nous faisaient un amalgame
non seulement de tous les écrivains du xviie siècle
entre eux, quelque dissemblables qu'ils pussent être,
mais encore du xviie siècle tout entier avec l'anti-

quité grecque et l'antiquité latine; et tout cela confondu, ils l'appelaient le classique, sans distinction, sans nuances! Aussi faut-il féliciter MM. Meurice et Vacquerie d'avoir vite reconnu, en lisant les tragiques grecs d'un œil romantique, tout ce qui séparait Eschyle et Sophocle des tragiques français. Ils firent toucher du doigt par leurs représentations d'*Antigone* ces différences entre Sophocle d'une part, Racine et la tragédie racinienne d'autre part. Ils forcèrent les gens réfléchis à conclure que c'était un argument faux d'invoquer l'exemple des Grecs pour tourner en dérision l'espèce de rénovation du drame qu'entreprendraient les romantiques. Sophocle, en effet, se comporte tout autrement que Racine, tout autrement surtout que les fades épigones de Racine, qui, de 1800 à 1840, ont composé des tragédies en cinq actes et en vers et se sont figuré avec une conviction touchante qu'ils écrivaient sur le modèle de la Grèce et du xviie siècle. C'est ce que la résurrection d'*Œdipe roi* à la Comédie-Française démontre d'une façon encore plus palpable et plus éclatante que n'avait fait, en 1844, la représentation d'*Antigone* à l'Odéon.

Je n'entends pas, cela va sans dire, immoler Racine et la tragédie française à Sophocle et à la tragédie grecque. J'entends maintenir à Sophocle son caractère et sa place.

L'*OEdipe roi* est conçu selon le système des trois unités, qui a toujours donné et donnera toujours la plus puissante concentration imaginable du drame. Après avoir dormi pendant des années, le destin d'OEdipe s'éveille tout à coup; il se déchaîne, il se précipite, et il abat tout devant lui, dans l'espace de quelques heures, sans que le poète ait besoin de nous faire quitter la Cadmée et la façade du palais des rois thébains. C'est là tout ce que la dramaturgie de Sophocle a de commun avec notre ancienne dramaturgie française. Vous ne trouverez pas dans Racine comme dans Sophocle une masse populaire agissant d'elle-même, avec ses cadres et ses soutiens, le coryphée, le prêtre de Jupiter, le second messager. Racine a écrit, à la vérité, deux tragédies avec chœurs. Les chœurs, chez lui, ornent l'action et nous en reposent; ils n'y participent pas; ils n'en décident pas. Au contraire le chœur d'*OEdipe roi* est le générateur et le conducteur de la pièce; c'est le chœur qui a la peste et qu'il en faut guérir à tout prix; c'est devant le chœur, c'est appelé par lui qu'OEdipe se présente dès la première scène, pour apprendre de lui ses exigences et pour expliquer comment il s'y conformera; c'est lui qu'atteste, c'est de lui qu'implore des renseignements et des secours chaque personnage dans chaque péripétie qu'il traverse; c'est lui qui intervient dans

les querelles et les délires des chefs, pour les calmer;

Quidquid delirat rex indignantur Achivi.

L'ancienne tragédie française ne nous offre rien non plus de semblable au messager venu de Corinthe, au vieux serviteur de Laïus, personnages qui n'ont même pas de nom, qui n'apparaissent un moment hors de la foule que pour y retomber et qui sont cependant les acteurs autour desquels tourne tout le fort de l'action et qui la dénouent. Par ces deux traits, la foule qui fait fond de tableau par sa présence et sa clameur, l'homme de la foule qui est l'instrument principal du destin et qui mêle étroitement sa vie à la tragédie des puissants et des grands, le drame de Sophocle se rapproche de l'épopée; il a une largeur poétique et philosophique dont notre drame français du xviie siècle ne présente point trace. Mais e trait fondamental d'*OEdipe roi*, qui a de quoi frapper d'une façon toute particulière les générations littéraires écloses depuis 1830 et que vous chercheriez plus vainement encore que les autres dans l'ancienne tragédie française, c'est que le drame y naît de la complication des faits et non du développement des caractères et du choc des passions. Aucun des personnages de notre tragédie classique n'eût pu prononcer ces paroles où se peint OEdipe, fils des événements, et qu'ont

redites chez nous, de nos jours, Buridan, Didier et vingt autres héros du drame populaire et du drame romantique : *Egô d'emauton païda tès Tuchès nemôn...*

« Mais moi, me prenant pour ce que je suis, pour un enfant du Hasard, du Hasard qui sait donner et bien donner, rien ne me fera me priser moins que ce que je suis. La Fortune est la mère dont je suis né ; les jours, avec lesquels j'ai été engendré et j'ai grandi, m'ont fait tantôt grand, tantôt petit. Et pourquoi donc, ainsi né et ayant ainsi vécu, aurais-je peur de m'informer de mon origine et de l'apprendre? »

Et il l'apprend ; et il en est écrasé.

En août 1881, lors de la reprise de la pièce par la Comédie, ç'a été, pendant l'entr'acte qui suit le troisième acte, un cri général des couloirs et du foyer : Mais c'est du d'Ennery ! C'est du Bouchardy ! *Vox populi, vox Dei*, en critique comme dans tout le reste. La dramaturgie de Sophocle est en réalité beaucoup moins éloignée de celle de Bouchardy, de d'Ennery, de Victor Ducange, d'Alexandre Dumas père, d'Anicet Bourgeois, que de celle de Racine et Corneille. L'imbroglio attirait Sophocle. Il n'en faut pas juger seulement par les sept pièces qui nous restent de lui. Il en faut juger par cent autres qu'il a écrites et dont nous connaissons sommairement les sujets. Sophocle a composé de véritables féeries

romantiques. L'histoire du collier fatal donné par Vénus à Harmonie, qui est le thème d'une de ses trilogies perdues, lui avait inspiré des scènes où il semble qu'on trouverait, si on les possédait, l'équivalent du *Parsifal* et du *Lohengrin* de Wagner. Il ne craignait pas la machinerie. On a retenu que dans *Térée* l'un de ses personnages se changeait en oiseau de proie sur la scène. Tous ces goûts font bien de Sophocle une sorte de contemporain, à travers les siècles, de notre drame et de notre dramaturgie moderne. *La Tour de Nesle, la Nonne sanglante, Lucrèce Borgia*, présentent à peine un amas de catastrophes et d'horreurs comparables à celles que Sophocle nous étale dans *OEdipe roi*, sans aucun des circuits ni des adoucissements qu'y a mis depuis Voltaire. La mort de doña Sol, Triboulet, le pied sur le sac où gît le cadavre de sa fille, Nana avec son masque de petite vérole, sont d'un effet physique beaucoup moins violent qu'OEdipe reparaissant sur la scène, après qu'il s'est crevé les yeux avec une agrafe d'or et montrant aux spectateurs ses prunelles qui retombent sur ses joues avec le sang noir qui coule de l'orbite. Ce sont là des effets que Corneille et Racine n'aimaient guère, et ils avaient bien raison.

La légende thébaine a fourni à Sophocle la matière de son drame; l'art avec lequel il la développe,

l'aisance avec laquelle il débrouille le mystère épouvantable du parricide et de l'inceste, l'habileté avec laquelle il fait naître et grandir la terreur, la marche audacieuse, prompte et nette de l'action, n'appartiennent qu'à lui. OEdipe est d'abord troublé par l'accusation sans preuve de Tirésias ; et c'est précisément tout ce qu'on lui dit ensuite pour le rassurer qui le trouble de plus en plus, qui l'enfonce degré par degré dans la connaissance et la conviction de ses crimes, et qui lui dévoile enfin toutes ces abominations contre lesquelles il se débat, avec une clarté plus abominable qu'elles. Quels coups de théâtre admirables et tout à la moderne, quand Jocaste décrit à OEdipe le carrefour de Phocide, où périt Laïus, quand le messager de Corinthe apprend au roi de Thèbes, et croyant lui causer une grande joie, qu'il n'est le fils ni de Polybe ni de Mérope, quand le vieux berger de Laïus et le messager sont mis en présence l'un de l'autre, quand le messager dit brusquement au berger, en lui montrant OEdipe : « Voici celui qui était alors l'enfant ; » quand le berger, j'allais dire Lazare le pâtre, forcé dans ses derniers retranchements, conte l'histoire du Cithéron, dont Bouchardy, moins expert que Sophocle aux bons *trucs*, eût commis la faute de faire un prologue. Oui, oui, tout cela c'est du Bouchardy ; n'en rougissons pas pour Sophocle. Qui sait ce qu'eût

été Bouchardy, si, en ses jeunes ans, il avait grandi comme Sophocle sous l'aile de la Muse, remporté, comme lui, à toutes les joûtes, le prix de la danse et de la musique.

Car voilà où Sophocle n'appartient plus du tout à la dramaturgie moderne! Terpsichore, Euterpe, Uranie et Clio l'ont bercé avant qu'il fît commerce avec Melpomène. Il s'est formé à la musique et à la danse. Il s'est rendu beau de corps, pour mériter d'être, à Salamine, le coryphée des éphèbes, assemblés en chœur autour du butin conquis sur les Perses. Il s'est fait l'âme belle pour être capable d'exprimer les péripéties et les sensations de la tragédie dans une langue qui leur fût égale. Il a la vue philosophique sur l'homme et sur le train de la vie; et c'est pourquoi son *OEdipe* est éternel. Sophocle tient la foule palpitante et pantelante par les savants artifices et par la vigueur qu'il déploie à exposer, à nouer et à dénouer son drame. Il charme ceux qui ne sont pas du vulgaire par un style où se combinent, dans un accord merveilleux, la sobriété et l'ampleur, la simplicité rapide et la magnificence. Les Dieux courent, éblouissants, dans un sillage de lumière, à travers ses chœurs; son dialogue, dans les endroits anxieux, a la sécheresse cristalline et la précision d'un marteau qui frapperait sur une enclume d'argent.

L'éthique aussi d'*OEdipe roi* serait digne d'arrêter l'attention.

Quand on écrira une histoire raisonnée et complète de l'idée de Dieu, en se disant bien que cette idée est dans le genre humain aussi indestructible que variable, en demandant les éléments de cette histoire, non pas seulement aux castes sacerdotales, aux métaphysiciens, aux théologiens, aux critiques, aux savants, aux beaux esprits, mais encore aux poètes et par là même aux foules, dont les poètes sont le retentissement, le drame sophocléen, et surtout *OEdipe roi*, marquera l'un des moments notables du *processus* de l'idée. Nul n'échappe à ce que veulent les dieux; et nous nous vantons en vain de notre bonheur avant qu'une mort heureuse nous ait appris que le courroux des dieux n'était pas sur nous. C'est la moralité que Sophocle tire de l'histoire d'OEdipe. Il ne va pas au delà de cette conception sourde et, en fin de compte, bien vraie: l'homme en butte aux dieux. Au temps de l'expédition de Samos, à laquelle il prit part en sa qualité de stratège, Sophocle visita à Samos Hérodote plus jeune que lui de quelques années. Déjà la Grèce avait entendu Hérodote lui lire une partie de son histoire aux Jeux olympiques et aux Panathénées. Quelle fut l'influence qu'exercèrent l'un sur l'autre ces deux grands esprits? Je ne sais. Il est remar-

quable que la moralité que le chœur, dans *OEdipe
roi*, tire de l'histoire d'OEdipe,

> Ne proclamons heureux nul homme avant sa mort

est exactement et mot pour mot la même que celle
par où Solon, dans *les Muses* d'Hérodote, conclut son
entretien sur le bonheur avec Crœsus, et que cette
pensée dans Hérodote comme dans Sophocle résume
une théodicée. Hérodote n'accuse pas la puissance
incompréhensible dont les hommes sont le jouet, et
qu'il appelle *to theion*, mais il la définit avec des
termes de terreur plus que de piété; il se la figure
comme quelque chose de jaloux de notre bonheur
et qui ne se plaît que dans le trouble.

Sophocle éprouve et fait éprouver un sentiment
analogue, mais qui finalement se résout chez lui
en plus de résignation systématique et plus de
religion. Quand Sophocle a montré l'homme en
butte à la divinité, il enseigne qu'il n'y a qu'à se
soumettre. Quelque révolte a percé çà et là en lui;
la soumission pieuse cependant l'emporte parce
qu'il est trop clair, par l'exemple d'OEdipe et de
Jocaste, que la révolte contre les arrêts du dieu est
toujours cruellement confondue. Ces vicissitudes et
ces troubles de l'esprit de Sophocle devant l'Inconcevable et l'Inintelligible qui planent sur la vie,

devant l'innocence que les catastrophes accablent, devant le juste condamné au crime et à l'infamie, sont bien sensibles par sa Jocaste, surtout si nous comparons celle-ci à la Jocaste de Voltaire.

La Jocaste de Voltaire ne se pique pas d'honorer les caprices des dieux. Elle ne se contente pas de dire, avec un scepticisme hardi :

Les prêtres ne sont pas ce qu'un vain peuple pense...

Elle se redresse sous les coups dont elle est frappée. Épouse de son fils parricide, elle proclame sa vertu réfléchie et volontaire pour la mettre bien au-dessus de celle des dieux aveugles qui l'ont faite incestueuse malgré elle. Victime des choses inexplicables de la vie, accablée par les dieux qu'elle honorait, elle s'écrie avec la fierté indomptable d'une conscience droite :

Par un pouvoir affreux condamnée à l'inceste,
La mort est le seul bien, *le seul Dieu qui me reste*
J'ai vécu vertueuse et je meurs sans remords.
.
Honorez mon bûcher et songez à jamais
Qu'au milieu des horreurs du destin qui m'opprime
J'ai fait rougir les dieux, qui m'ont forcée au crime.

La Jocaste de Sophocle, aussi, commence par se rire des oracles et par en dénoncer la vanité. Mais,

quand elle apprend du messager de Corinthe quel est et son époux et le père de ses enfants, l'ironie sacrilège expire sur ses lèvres; elle n'essaye ni de se révolter contre la vie, ni d'en comprendre l'horrible pourquoi. Elle s'affaisse dans un sanglot : *Iou! Iou!* De même OEdipe au dernier acte. Le superbe OEdipe se courbe avec une soumission presque stupide et lâche sous la main du Dieu, du je ne sais quoi, du *daimôn*. Que vaut-il mieux de la constatation étonnée d'Hérodote, de la résignation pieuse mais aveugle de Sophocle, ou de la rébellion de Voltaire?

Pour moi, je me contente de murmurer, en la rapprochant du mot d'Hérodote et de la conception d'OEdipe par Sophocle, la formule profonde et douce de vénération religieuse qui nous vient d'Israël : « Si Jéhovah ne bâtit pas la maison, en vain travaillent ceux qui la bâtissent. »

Tout est à louer dans l'*OEdipe roi* que nous a rendu la Comédie-Française : la versification élégante et aisée de M. Jules Lacroix, la diction et le jeu des comédiens, la mise en scène composée par M. Perrin. Le seul reproche qu'on ait à faire à l'exécution, c'est que madame Leroux nous donne une Jocaste trop effacée. M. Mounet-Sully a été parfait, si ce n'est qu'au dernier acte dans la scène avec ses filles il gâte son pathétique par un peu de mièvrerie.

M. Laroche et M. Richard interprètent avec une vérité puissante la scène entre le berger de Laïus et le messager de Corinthe, qui est le sommet du drame. M. Laroche surtout s'y montre accompli; il s'est relevé et il avait besoin de se relever de son rôle de Gassion. Il ne faut pas jouer et représenter Gassion dans *Mademoiselle du Vigean* comme on joue et comme on représente Cocardasse dans *le Bossu*.

Quant à M. Perrin, qu'on taquine quelquefois à bon droit sur son goût excessif pour la mise en scène, il faut ici l'applaudir de toutes ses forces; la mise en scène de l'*OEdipe roi* en est comme une seconde traduction. Ainsi entendue, et quand elle est pratiquée aussi à propos, la mise en scène est une véritable mise en œuvre. Sans cette Cadmée, si bien disposée pour l'arrivée de Créon, de Tirésias, du vieux berger et pour la sortie finale d'OEdipe, sans tout ce peuple agenouillé devant le palais, qui ouvre l'action avant qu'aucun personnage ait ouvert la bouche, sans l'opposition pittoresque des guenilles du vieux berger avec le blanc costume sacerdotal d'OEdipe, on peut dire sans exagération que le drame de Sophocle et la traduction de M. Jules Lacroix perdraient au théâtre la moitié de leur vigueur et de leur prix.

L'éloge de la traduction de M. Jules Lacroix n'est

plus à faire. M. Jules Lacroix a serré le texte de Sophocle d'aussi près que le permettaient la nature de l'alexandrin français et les exigences de la rime. S'il a çà et là atténué ou exagéré la pensée de Sophocle, c'est la faute de notre prosodie trop raide et de notre vocabulaire trop maigre; ce n'est pas la sienne. M. Jules Lacroix n'a pas la sobriété de Sophocle; il lui a dérobé quelque chose de sa munificence. Il a traduit notamment les chœurs dans une langue aussi riche et aussi colorée qu'elle est fidèle, M. Lacroix s'est tiré à sa gloire de ces chœurs, semés de tant d'écueils, et à son honneur de tout le reste.

V

29 octobre 1883.

Sur *l'Avare* et sur *Amphitryon*. — Réflexion sur le Conservatoire à propos de mademoiselle Rosa Brück. — Immoralité de Molière. — Réserves du xviiie siècle sur Molière. — L'*Amphitryon* de Plaute et celui de Molière. — Un *Amphitryon* allemand vu par lady Montagut à Vienne. — Origine indienne de la fable d'*Amphitryon*.

Nous avons eu, à la Comédie-Française, le premier début de mademoiselle Rosa Brück et la continuation des débuts de mademoiselle Müller. Toutes deux sont élèves du Conservatoire. La première a joué Alcmène dans *Amphitryon*; la seconde, Marianne dans *l'Avare*.

Mademoiselle Müller plaît au public. Sa jeunesse, sa fraîcheur, son air de naïveté préviennent en sa faveur. On parle d'elle. Nous ne l'avions pas encore vue. Il nous semble qu'on s'occupe trop de sa per-

sonne et pas assez de son talent. Depuis cinq ou six ans, les études de déclamation au Conservatoire, à en juger par les résultats, se relèvent sensiblement. Si le Conservatoire nous fournit toujours un certain nombre de sujets hommes, mal dégauchis, en revanche, nos théâtres de genre, aussi bien que nos deux scènes classiques, reçoivent de lui des sujets femmes de qui l'instruction comique a été bien soignée et bien dirigée. Mademoiselle Müller se trouve dans ce cas. Les qualités de son jeu sont le produit manifeste de bons maîtres et de bonnes leçons. Il est des comédiens et surtout des comédiennes à qui l'on doit crier sans cesse : Étudiez. On crierait volontiers à celle-ci : N'étudiez plus. L'école ne peut plus rien apprendre à mademoiselle Müller, ni les attitudes, ni les intonations, ni le geste. Il faut maintenant qu'elle regarde la nature, la réalité, le modèle vivant. Il faut qu'elle ne craigne pas d'interroger en elle les libres instincts de l'artiste et de les écouter, dût-elle, en leur obéissant, commettre quelques fautes de grammaire. Mademoiselle Müller joue comme un tout jeune enseigne de l'armée allemande défile à la parade, avec une perfection mécanique. Elle a trop de raideur. Je m'inquiète si elle a seulement appris à danser. La danse, ô barbarie ! ô crasse du siècle ! ne fait pas plus partie intrinsèque et fondamentale des études

du Conservatoire que des classes de lycée, même de lycée de filles. Sans cours de danse, la classe de déclamation du Conservatoire peut donner à ses élèves un jeu parfait, mais où il n'entrera pas assez de moelleux.

Une comédienne classique, telle que mademoiselle Müller, a sa place marquée à la Comédie. Je n'oserais pourtant me prononcer absolument sur l'avenir de cette jeune personne. Elle aura contre elle plus tard ce par quoi elle prend aujourd'hui le public : le mignon poupéisme de sa personne. Son buste et son port s'annoncent bien pour la scène. Au point de vue du théâtre, sa tête, qui rappelle vaguement la tête de la jeune fille dans le tableau célèbre de *la Cruche cassée*, laisse beaucoup à désirer. Cette figure en porcelaine ne paraîtra pas longtemps représentative.

Quelle douceur ravissante dans l'Alcmène nouvelle! Mademoiselle Rosa Brück est cousine ou nièce de madame Sarah Bernhardt. Elle a été élevée dans la compagnie de l'enchanteresse; il lui en reste des suavités. Sur elle aussi, il est bien difficile de se prononcer dès aujourd'hui définitivement. Une physionomie de théâtre doit avoir de l'irradiation; la physionomie de mademoiselle Rosa Brück se présente d'abord avec une apparence terne et grise. Mademoiselle Rosa Brück dit les choses tendres avec beaucoup de tendresse dans la voix et dans l'ex-

pression. Elle n'a point de vigueur dans la colère ; elle ne sait pas marquer fortement les vers comme celui-ci :

> Allez, indigne époux...

Elle ne sait pas non plus faire ressortir le comique de la situation d'Alcmène. Il est vrai que Molière, en exigeant qu'Alcmène soit touchante dans un état risible et qu'une même femme assume sur le même moment le ton de l'élégie et celui de la comédie, met l'art de la comédienne à une rude épreuve.

C'est cette année que mademoiselle Rosa Brück a quitté le Conservatoire. M. Perrin l'avait engagée dans l'été ou l'automne de 1882. Il a tenu, après l'avoir réclamée et se l'être assurée pour la Comédie, à ce qu'elle passât un an de plus au Conservatoire. Il a bien eu raison. Il pourrait, je le remarque sans aucune intention désobligeante, renvoyer en classe pour quelques mois encore sa jeune pensionnaire, afin que celle-ci acquière le diapason et le rythme du débit théâtral. Mademoiselle Rosa Brück croit pouvoir parler et prononcer à la scène, comme parlerait et prononcerait dans un salon une jeune dame intéressante et très pressée. On ne l'entend pas, et, quand on l'entend, elle jette les mots si vite, qu'on

ne saurait saisir ce qu'elle dit. Il est au moins surprenant qu'un sujet distingué, pour qui le séjour au Conservatoire n'a eu, d'ailleurs, que de bons résultats, puisse sortir de cet établissement sans être maître des procédés connus par lesquels une voix se rompt et se conforme à l'acoustique de la scène. C'est pourtant là l'*a, b, c* du métier de comédien.

La représentation d'*Amphitryon* a bien marché en somme. Tout ce que nous pouvons dire de celle de *l'Avare*, c'est qu'elle a été moins médiocre, sans être beaucoup moins fade que la dernière à laquelle nous avons assisté. La différence de nature des deux pièces peut être pour beaucoup dans l'inégalité apparente de l'exécution. Si l'on n'était habitué de longue date à suivre en leur variété et en leur caprice les mouvements spontanés du génie, on s'étonnerait que deux pièces, aussi dissemblables, datent du même moment de la vie de Molière.

L'Avare est, avec *Tartufe*, le morceau de Molière le plus rude à faire passer au théâtre. Ces deux comédies laissent le spectateur triste et en disposition désagréable. N'était le parti pris d'école et presque de faction qu'on y met, on conviendrait que *Tartufe* n'est amusant d'aucune manière. *L'Avare* dépasse la mesure de ce que nous pouvons supporter d'odieux dans le rire. Molière n'a pas réussi

là aussi bien qu'ailleurs à envelopper de gaieté, d'éloquence et de fantaisie le vice intime de son génie. Tous les personnages de *l'Avare* s'arrangent pour nous choquer, chacun à son tour, horriblement. Qu'on nous accuse, si l'on veut, de snobisme et de prudhomie, il est des choses sacrées sur lesquelles il faut être délicat à outrance ; la société du xviie siècle ne l'était guère, et Molière pas du tout. Molière n'avait pas seulement la profonde immoralité qui est l'attribut commun et très probablement la condition d'activité des grands observateurs de l'homme et de la nature humaine. Il n'avait pas seulement ce qu'on peut appeler la dureté de l'âme générale et l'inhumanité, défaut commun chez les écrivains et les personnages célèbres de son temps, seul défaut saillant d'un siècle où bien décidément le caractère et l'esprit français ont atteint leur point de perfection et d'équilibre. Il avait encore une certaine grossièreté du sentiment moral et des instincts de mauvais sujet qui lui appartenaient bien en propre et à quoi correspondait, dans son style, un goût marqué pour les grossièretés de langage. Tout cela s'étale en surfaces rugueuses dans *l'Avare*. Après avoir fait une première fois à *l'Avare* un froid accueil, le xviie siècle vint à résipiscence. Au siècle suivant, quand les mœurs honnêtes eurent pris possession de la scène comique avec Marivaux, Piron,

Gresset, Sedaine, des critiques acerbes contre l'ouvrage de Molière s'élevèrent de toutes parts. Il n'est personne qui ne connaisse celle de Riccoboni et de Jean-Jacques.

Tout autre est l'effet d'*Amphitryon*. Malgré le fonds de conte licencieux, *Amphitryon* n'offense pas comme *l'Avare*. Loin de là, *Amphitryon* glisse, charme et enchante. Parmi les ouvrages de Molière, *Amphitryon* est la fleur d'esprit et de poésie. Il forme dans notre littérature, avec *Don Juan*, *le Cid*, *Don Sanche*, *Psyché*, deux ou trois pièces de Marivaux, *le Barbier* et *le Mariage*, la série des œuvres romantiques d'avant le romantisme. Voltaire, qui haussait les épaules quand on prétendait mettre l'*Amphitryon* de Plaute au-dessus de celui de Molière, accordait cependant que Molière « avait tout pris de Plaute ». C'était accorder beaucoup. Je viens de relire deux fois ce qui nous reste de l'*Amphitryon* de Plaute ; nous ne parlerons pas, si vous voulez, de celui de Dolce, intitulé *il Marito*, ni de celui de Rotrou, intitulé *les Sosies*, qui ont tous deux précédé celui de Molière. Je ne suis pas disposé à déprécier Plaute. Je ne dis pas comme Horace :

> *Nostri proavi Plautinos et numeros et*
> *Laudavere sales, nimium patienter utrumque.*

Si par *numeros* Horace entend la prosodie de

Plaute, je ne dispute pas avec lui, bien entendu, sur la métrique latine ; ce serait affaire aux Quicherat et aux Benoist. Si Horace entend par ce mot ce que nous appelons le nombre de la phrase, oh ! alors, je réclame même contre l'auteur de *l'Art poétique*. Il y a le nombre dans le nerveux et clair récit de la bataille devant Télèbe. Ce joli vers d'Alcmène à Amphitryon :

Me salutavisti, et ego te, et ausculum tetuli tibi

par quoi est-il si figuratif ? Précisément par le nombre. On peut goûter Plaute et ne pas reconnaître du tout l'*Amphitryon* de Molière dans celui de Plaute. On peut passer à Plaute jusqu'à ses calembredaines par la considération du public pour lequel il travaillait et ne pas convenir que du sel de Plaute, fin ou non, soit du sel de Molière. Toutes celles des scènes de l'*Amphitryon* de Plaute, qui nous sont parvenues intactes, se retrouvent dans l'*Amphitryon* de Molière. Oui, en ce sens, Molière a tout pris de Plaute ! Mais toutes les scènes de Molière ne se retrouvent pas dans Plaute. L'entrevue de Mercure et de la Nuit, les deux scènes de Sosie et de Cléanthis, la scène VIII du troisième acte entre Sosie et Mercure, trois autres scènes encore, qui ne sont pas sans importance, ne doivent rien à Plaute. Le personnage d'Argatiphontidas, comme celui de

Cléanthis, est tout neuf. Qu'est-ce qu'Argatiphontidas! Je gage que vous ne l'avez jamais remarqué dans le théâtre de Molière. Comment tout remarquer dans un inépuisable monceau de richesses? C'est tout bonnement un prodige que ce Grec qui dit de lui-même, la main sur la poignée de son glaive :

<small>Argatiphontidas ne va point aux accords;</small>

c'est la vision, trois siècles d'avance, de l'Hellène actuel, j'entends de l'Hellène, montant à la tribune de la Chambre des députés d'Athènes, ou foudroyant les ministres dans les cafés de la rue d'Éole. Rien que ce nom d'Argatiphontidas est un jet de génie.

Huit scènes sur quinze, dans l'*Amphitryon*, de Molière, procèdent directement de Plaute. L'auteur latin en a fourni le noyau, ou plutôt il a transmis à Molière ce qu'il avait lui-même reçu d'autrui. L'exploitation de la fable d'*Amphitryon* n'a pas plus commencé à Plaute qu'à Molière, et elle n'a pas plus fini à Molière qu'à Plaute. Depuis Molière, Dryden s'est emparé à son tour du conte d'*Amphitryon*, et il l'a mis en scène avec de tout autres ingrédients et en poursuivant un tout autre objet que Molière. Madame de Montaigut vit à Vienne, en 1716, un *Amphitryon* en allemand qui ne ressemblait pas plus à celui de Molière qu'à celui de Plaute ; on y voyait Jupiter qui prenait la figure

d'Amphitryon, non pour séduire Alcmène, mais pour duper un juif en affaires, entreprise où il faut à la vérité une adresse presque divine ; le dieu, par grand hasard, réussissait, et le bon petit peuple viennois applaudissait avec délices à ce miracle. Plaute, de son côté, paraît bien avoir emprunté sa pièce au Grec Archippus, qui en avait pris le sujet dans la mythologie grecque, laquelle n'avait fait que reproduire et transformer une légende indienne dont nous avons eu pour la première fois connaissance en Europe et en France, au xviiie siècle, par le colonel anglais Dow et par Voltaire. L'*Amphitryon* de Molière se trouve être en définitive comme l'*Amphitryon* de Plaute un rameau greffé sur le tronc primitif indien.

Molière diffère profondément de Plaute, même dans ce qu'il lui emprunte. Je n'ai ni le temps ni la place pour comparer l'Alcmène que Plaute a dressée, vivante et vraie, en trois coups de pinceau, avec l'Alcmène de Molière. Il me faudrait d'abord comparer cette honnête et charmante Alcmène, si sourde en sa tendresse aux subtilités passionnées et perverses de Jupiter, avec les autres femmes de Molière, pour lesquelles je me sens peu de penchant et dont Alcmène se distingue de la façon la plus heureuse. L'Alcmène de Plaute est bien plus près de ressembler à la Cléanthis de Molière qu'à son

Alcmène. C'est une personne fort digne, une Lucrèce ; mais, diantre ! le seigneur Jupiter a eu beau ordonner à la Nuit d'aller doucement, Lucrèce n'a pas trouvé que la nuit fût trop longue, et elle le fait voir assez. On pourrait remarquer, en outre, que le seul prologue de Molière, fine ironie contre les dieux, qui semble annoncer et contenir en germe, comme les dialogues de Lucien et certains passages des poèmes homériques, la débauche de la burlesque d'*Orphée aux Enfers* et de *la Belle Hélène,* emporte déjà les spectateurs bien loin de l'objet que s'était proposé Plaute ; car le soin avec lequel Plaute raconte la naissance des deux fils jumeaux d'Alcmène trahit chez lui une sorte de préoccupation religieuse à laquelle Molière est resté naturellement fort étranger. On pourrait remarquer aussi que l'art de composer une scène a fait de grands progrès de Plaute à Molière ; que le poète français n'a point les longueurs, les insistances et les répétitions fatigantes du poète latin ; que le seul mouvement que met Molière dans le tableau de la première rencontre de Mercure et de Sosie empêche presque qu'on s'aperçoive qu'une scène tout entière de Plaute a passé dans celle-ci. Mais il est presque inutile de comparer les différentes parties des deux pièces l'une à l'autre ; c'est de l'ensemble que ressort l'originalité sans mélange de Molière ; c'est à l'âme cachée des choses

qu'il faut aller; elle en crée la distinction radicale sous les figures semblables. Le style rend visible l'âme cachée. Le style magique de l'*Amphitryon* de Molière est aux antipodes du style sans poésie de Plaute. La langue latine dans Plaute est encore fruste et vulgaire. La langue française, dans *Amphitryon,* est tout à fait éclose; c'est la langue la plus souple, la plus épanouie, la plus polie, la plus savoureuse, la plus riante, la plus pure (trois ou quatre traits grossiers ou dégoûtants mis à part) qu'on ait parlée en France. Elle ne porte presque plus aucune trace du galimatias et de l'entortillement que Fénelon, et plusieurs autres depuis Fénelon, ont trop justement reproché à Molière. Ici, Molière écrit comme Regnard, comme Racine, comme La Fontaine, comme Parny, mais en y mettant le coup de griffe et une solidité de touche qui ne sont qu'à lui. Osez donc comparer les plaintes de Sosie dans Plaute :

> *Opulento homini dura hoc magis servitus est*

avec la cantilène :

> Sosie, à quelle servitude,
> Tes jours sont-ils assujettis!

Quels vers trouvez-vous dans Plaute qui fassent prévoir l'harmonie caressante de ceux-ci :

> Tout beau, charmante nuit, daignez-vous arrêter;

Cette nuit en longueur me semble sans pareille, etc.

Et la plénitude de la pensée comique et philosophique !

Le seigneur Jupiter sait dorer la pilule ;

.

Comme avec irrévérence,
Parle des dieux ce maraud ;

.

Cet homme, assurément, n'aime pas la musique ;

.

Non, je suis le valet et vous êtes le maître ;
Il n'en sera, monsieur, que ce que vous voudrez ;

.

Le véritable Amphitryon
Est l'Amphitryon où l'on dîne ;

.

Les bêtes ne sont pas si bêtes que l'on pense.

Cherchez tout cela dans Plaute ; cherchez, cherchez !

Tout cela soutient les acteurs, qui sont obligés, au contraire, de soutenir *l'Avare*, et qui, en jouant cette dernière pièce, manquent à leur tâche s'il ne débordent pas et ne nous noient pas de folie bouffonne. Aussi l'*Amphitryon*, après *l'Avare*, a paru comme une résurrection des comédiens de la rue Richelieu. Madame Samary est faite pour trôner au sein de la nue et laisser tomber de là-haut sa parole sur les humbles mortels. Sa voix a l'ampleur, le mordant et l'harmonie ; c'est la plus belle

voix de femme de la Comédie. Je ne crois pas
qu'on puisse mieux jouer la Nuit qu'elle n'a fait.
Cette divinité, peinte par Molière en quelques traits
profonds et discrets, est une « dame nonchalante »
et cependant solennelle, grave et cependant propice
aux doux déduits, poétique et romantique à souhait
et cependant un peu coquine. Madame Samary sait
prendre une attitude mêlée de mollesse et de di-
gnité et garder dans la physionomie un piquant qui
réalisent vivement et décemment la Nuit conçue
par Molière. Il n'y a pas moins à louer M. Mounet-
Sully dans le rôle de Jupiter ; il est en plein le
Dieu qui s'amuse. Madame Pauline Grangé, dans
Cléanthis, résonne de verdeur. Pour ce qui est de
M. Thiron, cet habile et savant comédien ne pos-
sède plus, comme en sa jeunesse, la bouffonnerie de
fonds. L'entretien de Sosie avec la lanterne, exé-
cuté par lui, redevient tout bonnement le mono-
logue de Sosie de Plaute. Avec Samson, cette lan-
terne était vivante et parlante ; avec M. Thiron,
elle a tout au plus l'air d'être allumée. C'est un
honnête et agréable Sosie que M. Thiron : rien de
plus. Ça ne sort pas, ça n'éclate pas.

10 décembre 1883.

VI

Une représentation du *Menteur*. — *Bertrand et Raton*. — Royauté que Scribe a exercée. — L'histoire vraie de la conspiration du 16 janvier 1772 : un 2 Décembre danois. — Scribe le dénature pour peindre le lendemain de 1830 à Paris. — Le lendemain d'une révolution. — Vanité et perpétuité des révolutions.

Si vous le voulez bien, nous nous en tiendrons pour aujourd'hui à *Bertrand et Raton* et aux débuts de M. Samary.

M. Samary a débuté dans *le Menteur* par le rôle de Dorante. M. Samary est le frère de la savante comédienne du même nom. Il sort de la classe de M. Delaunay. Il a dix-huit ans. Vous connaissez l'optique du théâtre et ses effets bizarres; vous ne serez donc pas étonné de m'entendre dire que ce qui a manqué le plus à M. Samary pour

rendre tout Dorante, c'est le pétillement et l'éblouissement de jeunesse qu'il y a dans le rôle. Cette réserve faite, M. Samary a la verve, le feu, la couleur, la grâce des attitudes. Il manie et pose bien la main, le bras, la jambe, le pied. C'est un comédien. *Gloria sorori! Gloria frati!* Mais il est dit que sur tous les élèves sortant du Conservatoire nous aurons la même remarque à faire. M. Samary mange trop souvent les mots; sa voix ne donne pas tout le débit voulu par la scène; elle est, par moments, cette voix, aussi maigre et aussi retenue que le robinet fallacieux qu'a placé chez notre confrère, M. Sarcey, la Compagnie des eaux. Il faut que M. Samary se corrige bien vite de cela. Il ne saurait manquer de voix, que diable! Sa bonne petite sœur lui en prêterait plutôt.

Le jeune artiste ne peut que se féliciter de la façon dont il a été soutenu par sa partenaire, madame Broisat. Quelle charmante et juste Clarice que madame Broisat! Remarquez-la bien au second acte écoutant, du haut de son balcon, le récit mirifique des amours et du mariage de Dorante à Poitiers. Elle joue là une scène muette qui est une perfection. Quelle musique d'amour lorsqu'elle dit, en prenant congé de Dorante à la promenade :

> Un cœur qui veut aimer et qui sait comme on aime
> Ne demande jamais licence qu'à soi-même!

Au surplus, cette rencontre de Dorante et de Clarice
« dedans les Tuileries » est tout ce qu'on peut
imaginer de plus poétique, de plus moderne, de
plus « vie parisienne ». Elle est d'hier. comme
d'hier aussi la description du nouveau Paris :

> Paris semble à mes yeux un pays de romans ;
> J'y croyais ce matin voir une île enchantée ;
> Je la laissai déserte et la trouve habitée ;
> Quelqu'Amphion nouveau, sans l'aide des maçons,
> En superbes palais a changé ses maisons.

Est-ce que vous pensez sérieusement que c'est du
Palais Cardinal qu'a parlé là le vieux Corneille?
C'est du parc Monceau et de l'avenue de Villiers.

Les représentations de *Bertrand et Raton*, je l'ai
dit, n'ont été que suspendues. L'habile docteur
Desnos, qui soigne M. Thiron, nous fait espérer
qu'il nous rendra bientôt notre Bertrand de Rantzau.
Je n'arrive donc pas encore trop tard pour m'en-
tretenir avec vous de la pièce et de l'auteur de la
pièce.

Scribe n'est pas Molière. Il a eu cependant le
règne de Molière dont il a d'ailleurs plus qu'aucun
autre auteur dramatique hérité le bon sens hardi. Il
a tenu le sceptre comme Molière pendant toute
sa vie et une vie beaucoup plus longue que celle
de Molière. Il a été le Dieu du théâtre en France et
en Europe, salué et adoré à ce titre par plusieurs

générations successives, mis par elles hors de pair, en sa qualité d'auteur dramatique, d'avec ses prédécesseurs immédiats et ses contemporains, Hugo, Delavigne, Dumas lui-même. Il a paru, et tout le théâtre de l'ère impériale a cessé d'être. Au plein de sa carrière il s'est soumis par la collaboration une bonne partie des dramaturges distingués de son temps. Il vieillissait; nous avions déjà Ponsard, Émile Augier, Labiche, M. Dumas fils, on avait commencé à jouer les proverbes de Musset; à côté de ce soleil couchant, Émile Augier, Ponsard, Musset, Labiche, Dumas fils semblaient à peine percer. Ce goût prédominant de toute une époque pour Scribe n'a pas été un frivole engouement.

Scribe n'a pas créé de caractères; il a esquissé des physionomies. Il n'a pas réussi à saisir et à rendre les fortes passions; il a exprimé les affections et les sentiments, il a peint des mœurs. Il n'a pas eu le talent, s'il a eu le génie; il n'a pas eu le style, s'il a eu l'art de composer. Avec tout cela, c'est bien un dieu du théâtre. Je ne sais si depuis Thespis jusqu'à nos jours il est un seul poète dramatique qui, aussi bien que lui, ait possédé toutes les ressources du théâtre, en ait pratiqué toutes les ruses, en ait manié tous les prestiges, en ait épuisé le métier. Personne en aucun temps et en aucun pays n'a inventé plus d'idées de pièces, et plus

d'idées de scènes; Lope et Calderon sont à peine aussi féconds. Personne, aussi bien que lui, n'a pratiqué l'art de rendre vraisemblable à la scène ce qui est plus romanesque que vrai. Aucun auteur dramatique français n'est resté aussi sûrement que lui dans la moyenne de la vie française. Aucun de ses contemporains n'a rendu avec autant de vivacité et dans une aussi juste mesure la manière d'être du pays de France entre 1820 et 1850, la manière française de faire le bien et le mal, d'être faible, intrigant, égoïste, avide, honnête, vertueux, désintéressé et dévoué. Parmi les genres nombreux qu'il a traités, il en est un qui est tout entier de sa création, l'opéra-comique élégant et mondain, qui n'était pas avant lui et qui n'est plus depuis sa mort. Scribe a connu et perçu le merveilleux de la vie, le charme profond de la bonne honnêteté quotidienne, la sorcellerie qu'exercent les circonstances fortuites les plus minces sur le déroulement des destinées. Tout cela lui marque dans l'histoire de notre théâtre une place élevée et en dehors. Tout cela fait qu'il nous offre le phénomène, non pas, seulement du génie sans le talent, ce qui est assez commun et ce qui se conçoit, mais encore le phénomène presque inouï, et bien difficile à expliquer, de la poésie sans le style.

On trouve de tout cela dans *Bertrand et Raton;*

on le trouverait aussi, quoiqu'à doses inégales, dans *l'Ambassadrice, la Demoiselle à marier,* ou *la Chanoinesse.* Le noyau de la comédie que M. Perrin vient de reprendre a été fourni, on le sait, à Scribe par une catastrophe de l'histoire du Danemark. Struensée, ministre tout-puissant, régnait depuis deux ans au Danemark, sous le couvert de Christian VII, avec l'appui de la jeune reine, Caroline-Mathilde, lorsque, vers la fin de 1771, il se forma contre lui un complot que dirigeait la reine douairière Marie-Julie et où entrèrent le comte de Rantzau, collègue de Struensée, et le colonel Koller. Le 16 janvier 1772, il y avait bal à la cour; le régiment de Koller y montait la garde. De grand matin, à la suite du bal, les soldats de Koller cernèrent le palais; les conjurés envahirent l'appartement du roi qui fut contraint de signer des ordres suivant leur gré; Caroline-Mathilde et Struensée furent surpris et arrêtés dans leur sommeil. C'est ici un coup d'État plus qu'une révolution. Envisagé en soi et tel qu'il est, l'événement se rapproche plus de la nuit du 2 décembre 1851 que des journées de 1830 ou de 1848. Scribe a pris le gros de l'histoire de la conjuration de 1772 et il l'a mis en œuvre à sa façon. Il a pris les noms historiques secondaires de Marie-Julie, de Koller, de Rantzau, également ceux de Falkenskield et de Gœhler qui étaient, l'un ministre de la

guerre de Struensée, l'autre son ministre de la marine ; et sous ces noms il a introduit des personnages qui sont en réalité de sa fabrique. Il a caché et relégué à la cantonade ce qui est historiquement le principal, Struensée et Caroline-Mathilde dont il n'avait que faire. Il a mis au premier plan Rantzau ; mais comme le Rantzau véritable, assez vilain personnage, traître à Struensée qui l'avait comblé de faveurs, n'eût pas été adapté au goût du public, Scribe l'a accommodé comme il lui a plu, en lui opposant pour pendant et pour contraste un autre personnage inventé tout entier, Raton de Birkenstaff, marchand de soieries, à Copenhague ; sur cela, il a fait sa comédie.

On dira peut-être que Scribe en a usé bien à son aise avec une tragédie de l'histoire, qui frappa vivement l'Europe en 1772 et avec le personnage non banal de Struensée, tyran de son roi, amant de la reine, Ruy Blas du Nord, mais Ruy Blas qui savait agir, brouillon sans doute, mais brouillon d'encolure, qui fut ministre treize mois et démocratisa le Danemark pour toujours. J'en conviens. C'est que Scribe a prétendu écrire une comédie politique et non un drame historique. Que m'importe comme il traite Struensée, puisqu'il ne vise pas du tout à ressusciter dans une action dramatique Struensée et son histoire ! Je conviens encore, et ceci est plus

grave, que jamais révolution, ni complot, ni coup d'État n'a pu être conduit comme Bertrand de Rantzau, dans la pièce de Scribe, conduit son entreprise contre Struensée. Je n'en dis pas moins une seconde fois : Que m'importe ! Que m'importe la valeur de réalité des incidents de scène, pourvu qu'ils me saisissent et qu'ils m'amusent — et ils m'amusent — si l'auteur a d'ailleurs rempli un objet qui soit objet de comédie sérieuse. Or, il l'a rempli. Il nous a dévoilé les côtés bas, tristes et risibles de toute révolution. Il l'a fait, selon sa nature, en philosophe souriant qui professe pour les hommes un mépris doux, tempéré par l'idée, heureusement incurable chez lui, que parmi les ambitieux sans foi ni loi, les intrigants sans vergogne, les tripoteurs, les traîtres et les sots, le monde conserve encore quelques braves gens.

Ce n'est pas seulement les bas mobiles et les bas résultats des révolutions en général que Scribe nous a représentés : c'est le bas d'une révolution déterminée, celle qu'il a vue de ses yeux, 1830. Il s'agit bien du tragique parvenu Struensée et de Rantzau, son infidèle collègue ! Il s'agit, sous des noms d'emprunt, du duc d'Orléans et de tous ceux, grands et petits, qui l'ont porté au trône...

...... *Mutato nomine de te*
Fabulo narratur

Nous ne sommes pas à Copenhague en 1772. Nous sommes à Paris en 1833 (c'est l'année de la représentation de la pièce), parmi les douloureuses surprises, les dépits et les indignations de toute une légion de héros, de citoyens au cœur noble, de politiciens actifs et aussi d'ardélions, qui y sont allés bon jeu bon argent contre le gouvernement ancien et que le gouvernement nouveau délaisse et dupe, qui ont tout négligé, bonheur domestique et soin de la fortune, pour réaliser leur rêve politique et qui ne reconnaissent pas leur rêve. Nous sommes parmi les âpretés d'ambition que déchaîne une révolution récente et parmi les ingratitudes scandaleuses qu'elle étale. Nous sommes enfin au lendemain de 1830. En effet, quoique tout se passe la veille dans *Bertrand et Raton*, tout y tend dès les premières scènes vers la moralité finale du lendemain. Le lendemain, point culminant du drame, est l'heure triste et comique, où, d'une part, Raton de Birkenstaff, ayant vidé sa caisse, encouru la prison d'État, mis en péril la vie de son fils unique au service de Marie-Julie, obtient de Marie-Julie victorieuse, pour prix de tant de sacrifices, un écusson à mettre sur une enseigne et une diminution de sa clientèle royale ; où, d'autre part, Koller, qui a porté le coup décisif, devient fort malaisément de colonel général, ce qu'il serait toujours devenu, à son rang de bêtise, sans révolution

ni complot; tandis que Bertrand de Rantzau, qui n'a pas risqué au fort de la lutte un cheveu de sa tête, succède à la puissance de Struensée et confisque pour lui seul le fruit des dangers courus par les autres.

Le lendemain d'une révolution, ce qu'il est, le lendemain de 1830, ce qu'il a été pour les acteurs obscurs qui ont exposé leur personne d'une façon ou d'une autre dans le moment critique, voulez-vous que j'essaye de vous le faire toucher du doigt par un exemple bien vulgaire et d'autant plus démonstratif? Cette année même, les journaux ont annoncé la mort et raconté sommairement la carrière de l'un des hommes qui ont signé la protestation des journalistes de 1830. Je ne me rappelle pas son nom qui n'a pas émergé. Le journaliste dont nous parlons, qui est mort conseiller de cour en retraite, pouvait avoir en 1830 de vingt à vingt-cinq ans. Si d'aventure, pendant les journées des 27, 28 et 29 juillet, Charles X se fût conduit en roi, Polignac en premier ministre et Marmont en soldat, que risquait un signataire de la protestation des journalistes? Tout bonnement le peloton d'exécution, ou pour le moins, un séjour de vingt années dans les casemates du fort de Joux. Et quelle part du butin a récolté notre homme après la victoire de son parti? La place de substitut à Rocroi. Mais peut-être, cher lecteur,

vous ne connaissez pas le clocher de Rocroi ; vous n'avez pas tenu garnison à Rocroi ; vous n'y avez jamais seulement passé quarante-huit heures à l'hôtel du Commerce. Eh bien ! non, alors ; je ne réussirai pas à vous faire comprendre l'atroce comédie d'un jeune homme enflammé de l'amour de la liberté ou pris d'enthousiasme pour un prétendant princier, qui se jette à vingt-cinq ans dans le jeu des révolutions, y met pour enjeu sa tête et obtient du prince triomphant, comme gain de la partie, quand le moment de l'honneur est venu après celui de la peine, Rocroi et le sous-parquet de Rocroi ! L'aventure de ce jeune homme est le lot naturel de l'auteur comique. Scribe a pu connaître le substitut de Rocroi et cent autres dont le cas était le même. Il a vu la même comédie se répéter en cent actes divers de 1830 à 1833. C'est cette comédie-là qu'il a écrite, agrandie et généralisée.

Les courants généraux et les types fondamentaux d'une révolution sont tous dans la pièce de Scribe ; sauf le courant idéal, sauf le type de grand citoyen et de bon citoyen, en qui s'incarnent la soif de la justice, la haine des oppresseurs, l'amour de la patrie, la passion désintéressée de l'État. Mais ceci ne rentrait pas dans le sujet. Trois types principaux, dans le personnel et l'attirail d'une conspiration, d'un coup d'État ou d'une révolution, sont du ressort de

la comédie : le bourgeois que viennent piquer tout à coup la tarentule du bien public et la vanité de jouer un rôle au-dessus de son courage et de son état ; le militaire lourdaud qui poursuit son avancement dans les complots de cour comme il pêchera demain ses grades dans l'eau trouble des parlements, cynique en son manège à proportion de ce qu'il y est maladroit, lâche envers la politique à proportion de ce qu'il y barbote sans y rien comprendre ; enfin, le froid calculateur, l'homme d'État à la tête claire et au cœur sec, qui profitera seul de la révolution dont il se désintéresse et qui sera peut-être le seul capable d'en tirer quelque bien positif pour la nation. Scribe a fixé dans sa comédie, avec Birkenstaff, Koller et Rantzau, l'image de ces trois types.

Il y a joint l'enfant de Paris, qui a la démangeaison de l'émeute. Il y a joint surtout la bonne Marthe. Au milieu des fous agités et des ambitieux vils, cortège ordinaire d'une révolution, Marthe, la femme de Raton, représente avec à-propos le bon ménage et le devoir domestique. On a cru rencontrer en elle une copie ou un reflet de madame Jourdain. Que non pas ! Marthe est une mère de l'an du peuple 1830 ; l'autre n'est qu'une ménagère bourgeoise du XVIIe siècle aristocratique et monarchique. Marthe a la sagesse familiale plus haute et moins

grossière, le bon sens plus généreux que madame Jourdain. Elle tient à bon droit en dérision la politique qui oublie la maison pour l'État et qui n'est que sotte importance, fronde bavarde, oisiveté et dérangement du chef de famille. Que l'État se gouverne comme il pourra, pourvu que d'abord la maison marche! Mais, quand le mauvais gouvernement de l'État la vient menacer dans son fils, ah! c'est autre chose. Elle aussi se fait révolutionnaire; elle aussi appelle le peuple aux armes pour l'intérêt sacré de son cœur et de ses entrailles. Politique bien ordonnée commence par soi-même. Avouons pourtant qu'il y a chez Marthe un peu de cet égoïsme fâcheux et de cette étroitesse d'esprit avec lesquels les Françaises, les plus parfaites dans leur intérieur, sont communément portées à envisager le bien ou le mal public. Elle n'en est que plus vraie et mieux dessinée à la taille de son pays et de son temps.

De l'entrelacement de ces divers caractères, de leur conflit à épées mouchetées, Scribe a tiré sa comédie, légère et grave, d'une révolution. On a souvent cherché et cru découvrir la clef des divers personnages de *Bertrand et Raton*. C'est une recherche, étant donnés les procédés de Scribe, qui ne peut aboutir qu'à des résultats incertains. Je me refuse, en tout cas, à accepter la clef qu'on

donne habituellement. Je ne saurais faire à Talleyrand l'honneur de l'incarner dans Bertrand de Rantzau, qui est pur d'argent, qui n'a jamais dérogé de sa caste, qui garde de l'humanité dans son ambition sans scrupule, qui se fût gardé de prononcer par hasard devant Bonaparte le nom du duc d'Enghien et de sa retraite d'Ettenheim ; je verrais plutôt en lui bien des traits, bons ou mauvais de Louis-Philippe lui-même qui fut, à tant d'égards, un roi à la Scribe. Je reconnais encore moins volontiers dans Birkenstaff le spirituel, le libéral, le magnifique, le magnanime Laffitte ; je démêle plutôt dans le bourgeois ingénu et vaniteux, de Copenhague, Bérard, l'ame de Laffitte et l'un des 221 ; je croirais sans hésiter que c'est Bérard, avec son livre sur la révolution de Juillet[1], qui a posé pour Raton devant Scribe, si ce livre naïf, honnête, gonflé d'importance, précieux entre tous pour la physiologie de 1830, n'avait suivi et non pas précédé la comédie de Scribe, et si, de plus, Bérard, à force de faire voir qu'il n'entendait pas rester Raton muet, n'avait fini par recueillir un marron succulent, la recette générale de Bourges, où il a vécu, depuis 1839, fixe à travers les vicissitudes, faisant le bien et n'aspirant plus à régenter les rois. Koller ne saurait, non plus, me

1. Bérard, *Souvenirs historiques sur la Révolution de 1830*. Paris, Perrotin, 1834.

figurer Marmont, si brillant et si varié. Tout ce qu'on est autorisé à dire, c'est que les raisonnements par où passa Marmont, de son propre aveu, pendant les trois journées, ne valent guère plus que ceux que se construit péniblement Koller dans la pièce de Scribe. La circonstance capitale, que Marmont, soldat, raisonnait et pesait la politique quand son devoir était de se battre et son métier de conduire le feu, peuvent bien nous le faire paraître, pour un moment, aussi ignorant du mécanisme des révolutions et aussi obtus que cette buse de Koller. Mais un Koller, sorte de personnage dont nous avons eu, depuis quinze ans, plusieurs exemplaires sous les yeux, n'est pas même le diminutif d'un Marmont.

La comédie de Scribe est aisée, enjouée, pathétique et charmante. C'est, en somme, la seule comédie politique, supérieure et complète, qu'on ait composée en France depuis *le Mariage de Figaro*. Complète en sa sphère ; supérieure en son degré et en son tempérament propres. Scribe, répétons-le, esquisse et ne grave pas ; il dessine et ne peint pas à fresque ; il glisse et ne sonde pas le fond. Le fond est bien autrement triste qu'il ne l'a senti. Toute révolution en France (j'excepte les deux moments de 89 et de 92), toute révolution semble condamnée à être, pour la plus grande part, un avortement,

une déception et une farce. Une révolution se fait au nom d'une certaine idée et contre un certain personnel. A peine la révolution a réussi, l'idée est jetée au rebut; le personnel ancien surnage et reste; plus que jamais il prospère, et s'épanouit, et se pousse, et s'engraisse, et accapare titres et fonctions; plus que jamais, il absorbe l'État, enchaîne et corrompt le gouvernement. C'est ce qui s'est vu après les bouleversements des années 1814 et 1815; c'est ce qui a paru encore après 1830; c'est ce qui a été bien plus marqué après 1848, après la révolution parlementaire du 2 janvier 1870, après l'effondrement dynastique du 4 septembre de la même année, après la révolution du 24 mai 1873. Ainsi les mécontentements naissent des déceptions privées et de la déception publique. Ils s'accumulent et s'aigrissent. Peu à peu se développe, chez les esprits clairvoyants qu'on ne paye pas de phrases, la persuasion de l'inutilité, en France, de tout effort vers le bien; chez les belles âmes, le découragement du grand; chez le grand nombre, un indifférentisme invincible. Cet état du sentiment général prépare d'autres révolutions qui sont aussi inévitables que les précédentes et seront aussi superflues; et toujours, toujours, jusqu'à ce qu'elle y périsse, la nation, engagée dans ce cycle infernal, y tourne et s'y épuise.

« Monsieur, disait à Bérard, quelque temps après 1830, un pair de France, ami du roi, Monsieur, nous avons plus de confiance pour défendre le trône actuel dans ceux qui ont voulu défendre le dernier que dans ceux qui l'ont renversé... » C'est là un mot type. Vous ne trouverez dans la comédie de Scribe aucun mot dont l'audace comique rappelle celui du pair de 1830. Vous n'y trouverez rien qui approche des terribles peintures de Paul-Louis Courrier et de sa sanglante éloquence contre le zèle des gens du roi, qui étaient, la veille, les gens de l'empereur. Vous n'y trouverez pas la mélancolie et la stupéfaction d'un Saint-Simon, aux prises, sous le régent, avec les mêmes abus contre lesquels il s'était débattu et consumé, sous Louis XIV, dans la rage du silence. Vous n'y trouverez rien comme le cri déchirant de Barbès, confessant devant la haute cour de Bourges la vanité des révolutions, demandant à être envoyé, par grâce et par pitié, au fond du plus noir cachot, afin d'échapper au spectacle de la république qu'il avait appelée et faite, afin de ne plus voir ce que devenait l'idole à laquelle il avait donné sa vie à dévorer. Mais je m'égare ; je quitte le vaudeville des révolutions pour entrer dans leur tragédie psychologique. Laissons là Barbès et Saint-Simon et Paul-Louis Courier. Après tout, l'amertume vengeresse de ce dernier et son noble chagrin

qui pouvaient être à leur place en 1816 eussent détonné en 1833 : ou ils n'étaient plus alors de saison, ou ils eussent été prématurés. La société de Juillet n'est pas tout entière dans les déceptions politiques et les dépits légitimes de 1830. Quand la poésie, par le contre-coup des trois glorieuses, débordait partout; quand, grâce à la poésie, les existences bourgeoises les plus humbles et les plus étroites étaient traversées d'illuminations splendides; quand tout, dans notre pays, était encore prospérité, soleil, avenir immense; quand on brûlait d'enthousiasme et qu'on s'enivrait d'espérances sublimes, ce qui convenait le mieux pour railler les héros du jour, pour jeter sur tout ce délire et sur tous ces élans trompeurs la note d'ironie du sage, n'était-ce pas justement Scribe, optimiste et heureux?

VII

7 janvier 1884.

M. Perrin, la Comédie-Française et le Répertoire. — Échecs ou difficultés de M. Perrin avec les modernes. — Sardou et Dumas vieillis; les jeunes. — Faiblesse des comédiens dans le répertoire. — L'humeur des comédiens. — For-l'Évêque, Coquelin. — L'enseignement du Conservatoire.

On annonce que la Comédie-Française répète *le Barbier de Séville*. Elle s'apprête également à reprendre *Bajazet*, la plus forte peut-être et la plus riche des tragédies de Racine, s'il était permis de marquer des préférences dans ce qui est uniment et continûment parfait. Que M. Perrin veuille bien maintenant mettre à l'étude une comédie de Regnard, *le Légataire* ou *les Folies amoureuses*, avant qu'il ait perdu tout à fait M. Coquelin, et *le Méchant*, pendant qu'il possède encore M. Delaunay pour en débiter les choses ravissantes, et qu'il a d'ailleurs

sous la main pour remplir le rôle de Chloé, mademoiselle Bartet ou mademoiselle Muller à son gré; qu'il fasse cela et je le tiens quitte pour cet hiver à l'égard du répertoire classique. Je voudrais aussi, pour qu'on ne m'accuse pas de parti pris d'école et de secte, qu'après *Bajazet* il nous donnât comme pendant *les Burgraves*. Laissera-t-on mourir Hugo, nous laissera-t-on tous mourir nous-mêmes, nous les adolescents de l'an 1843, sans nous offrir à nous la sublime jouissance d'écouter de nouveau sur la scène française les plus beaux vers que le barde ait écrits, à lui la consolation d'entendre applaudir son œuvre la plus méconnue à l'origine? Je pressens les raisons de susceptibilité patriotique qui peuvent rendre hasardeuse la reprise d'une épopée dramatique où le poète fait résonner avec tant d'orgueil le nom d'Allemagne. Eh bien! le nom d'Allemagne résonnera; le génie de la France aura été généreux une fois de plus, voilà tout.

M. Perrin a éprouvé déjà beaucoup de mécompte avec le moderne; c'est sans doute ce qui le ramènera bon gré mal gré vers les anciens. Les deux grands producteurs de moderne, M. Dumas fils et M. Sardou, se sont tus en 1883. M. Dumas est découragé et M. Sardou décourageant. Un instinct secret avertit le premier qu'il est arrivé avec *la Prin-*

cesse de Bagdad au bout de son système de philosophie baroque et de dramaturgie de casse-cou. Le second ne nous laisse plus d'illusion ni d'espérance. Ceux qui ont le plus vivement goûté le premier acte de *Dora*, le second de *Divorçons*, les trois premiers de *Rabagas* sont obligés de s'avouer, après *Odette, Daniel Rochat* et *Fédora,* que la haute comédie et la comédie de caractère sont au-dessus des forces de M. Sardou, en ce sens qu'il n'a pas le don de s'y tenir quand il y est. Cet auteur inventif, le successeur et le rival de Scribe pour la tactique et la stratégie de la scène, ne possède point dans son trésor inépuisable d'artifices l'art de subordonner les incidents à un sujet principal, les figures d'épisode à une figure dominatrice et de développer cette subordination, selon le ton voulu, pendant cinq actes ou trois actes. De telle sorte que parmi toutes les tentatives qu'il a faites et où il a déployé tant d'esprit, d'imagination et de ressources, ce qui est encore chez lui de mieux composé, ce qui est définitif, c'est deux ou trois pièces sans forte prétention, deux comédies de genre, *les Prés Saint-Gervais* et *les Pattes de Mouche.* M. Dumas et M. Sardou manquant, M. Meilhac, M. Halévy et M. Gondinet se détournant vers d'autres sujets que ceux qui conviennent à notre première scène, M. Dreyfus cherchant et rêvant sans oser, M. Ordonneau, M. Carré, M. Burani,

M. Victor Hennequin se confinant dans la formule du vaudeville, parce que telle est leur nature, M. Raoul Toché et M. Paul Ferrier n'usant de leur prestesse à tourner le vers que pour les épigrammes de journaux, M. de Najac ayant toujours été trop timide ou trop modeste pour aborder franchement le fort et le haut de l'art, un directeur de la Comédie se trouve, on l'avouera, bien empêché.

En fait de moderne et de nouveautés, M. Perrin a produit devant nous, dans l'année qui vient de finir, deux bluettes : *Toujours* et *une Matinée de contrat;* une comédie en trois actes et en prose : *les Maucroix;* un drame en deux actes et en vers : *Mademoiselle du Vigean*. Les deux bluettes ont paru trop peu étoffées pour un théâtre où les bluettes ont été, sont ou peuvent être, en remontant du plus récent au plus ancien, *les Révoltées, l'Été de la Saint-Martin, le Bonhomme Jadis, le Bougeoir, le Mari de la Veuve, un Caprice, le Roman d'une heure, les Ricochets, M. de Crac en son petit castel, la Gageure imprévue, l'Oracle, l'Esprit de contradiction, Crispin rival de son maître, le Retour imprévu.* M. Perrin avait demandé sa comédie en prose à M. Delpit que lui désignaient des succès antérieurs sur des scènes de genre. Le drame *les Maucroix,* malgré des parties vigoureusement touchées, s'est brisé à la première représentation contre un dénouement d'une

impossibilité naïve. La première représentation avait
eu lieu, nos lecteurs se le rappellent, avant l'ouverture de la saison d'abonnement. Quand le public du
mardi et du jeudi a eu fait son entrée, la pièce a
rencontré décidément mauvais accueil ; des murmures se sont fait entendre dès la première scène,
qui met en présence le fils naturel et le fils légitime,
et qui est l'une des plus hardiment enlevées de
l'ouvrage. Cette fois, ce n'est plus seulement un
mauvais dénouement qui paraissait gâter une pièce
bien conduite, c'était la pièce elle-même et la conception de la pièce qui sombraient. Le fait doit être
noté ; c'est un indice qui s'ajoute au succès du
Maître de Forges. L'attitude, elle aussi, des abonnés
de la Comédie marque la réaction naissante dans le
public contre le système de littérature brutale, puissamment inauguré de 1853 à 1856, au théâtre par
M. Dumas fils avec deux compositions dramatiques
de première force : *la Dame aux camélias* et *le Demi-Monde;* dans le roman par Gustave Flaubert, avec
Madame Bovary, qui par la simplicité de la conception, la puissance de la facture, l'énergie de la sensation satirique et de la sensation poétique, le beau
et le nourri de la phrase, la généralité d'application
aux caractères et aux mœurs du temps reste, en dépit de ses défauts, l'œuvre maîtresse de la seconde
partie de ce siècle. Enfin, c'est des mains d'un auteur

jusqu'alors inconnu que M. Perrin a reçu son drame en vers. Tout pesé, tout compté, *Mademoiselle du Vigean* est, nous n'en faisons pas doute, la belle œuvre de l'année ; car nous ne pouvons mettre au compte des mérites de l'an 1883, *Formosa*, dont l'année expirée a eu le bénéfice seulement par hasard, parce que M. Perrin avait commis l'erreur grave de laisser languir l'ouvrage pendant deux lustres entiers dans les cartons de la Comédie. Après avoir brillé quelques jours, le fait positif est que *Mademoiselle du Vigean* a disparu de l'affiche. Le public ne venait plus ; encore en ce moment, M. Perrin n'ose pas présenter la tragédie de mademoiselle Simonne Arnaud à ses abonnés du mardi et du jeudi qui sont censés ne l'avoir point vue. Apparemment, il craint sur eux l'effet d'une pièce toute en belles passions. On taquine souvent et on harcèle M. Perrin au nom du grand et du noble. Je fais quelquefois sur ce point chorus avec les autres. Ce n'est pourtant pas la faute de M. Perrin si le spectateur abonde quand l'affiche annonce *le Monde où l'on s'ennuie,* comédie-vaudeville assez gaiement nouée et menée, mais sans fraîcheur et sans force, et si le même spectateur se raréfie quand on lui offre les sentiments et les vers héroïques dont *Mademoiselle du Vigean* resplendit. L'administrateur général de la Comédie est avant tout un haut fonction-

naire littéraire, mais qui ne saurait oublier qu'il est aussi un entrepreneur de spectacles.

Quoi qu'il en soit, M. Perrin ne découvre plus de moderne. Le moderne lui tourne et lui craque entre les mains. Aussi, fait-il volte-face vers les anciens et vers le répertoire. Il a remonté *Œdipe* où Sophocle, entre autres qualités, a mis une science accomplie du métier. Il représente *Amphitryon* et *le Misanthrope*. Il prépare *Bajazet*. Il tient tout près *le Barbier;* il va nous rendre Figaro en sa jeunesse, Almaviva, le plus dégagé, le plus galant et le plus poétique des amoureux de comédie, et cette délicieuse Rosine dont tout Paris devint épris, quand déjà pourtant il possédait Sylvia. Rien, depuis, ne l'a fait oublier ou ne l'a éclipsée, ni les ravissantes petites filles de Scribe, ni les adorables créatures enfantées par l'imagination de Stendhal et de George Sand : Clélia Conti, mademoiselle La Môle, Edmée, Gilberte, Alizia Aldini. Il est vrai que, au moment où le moderne se dérobe sous les pieds de M. Perrin et où il comprend que le sol solide de la Comédie est un sol de répertoire, il n'a plus qu'une troupe composée en vue du moderne, engouée autant que lui-même et enragée de moderne. Chaque fois que cette troupe revient à la tâche, qui devrait être pour elle la tâche courante

elle faiblit. La langue de nos aïeux, celle même de nos simples grands-pères, lui est devenue une sorte de langue hiératique, dont elle n'entend plus le sens mystérieux. MM. les sociétaires se soutiennent encore sur le Corneille ; il faut que ce Corneille soit du granit ! Ils n'ont plus guère la clef des rôles de Racine, et plus du tout celle des rôles fameux de Molière, qui est autant dire la clé même de la Maison. Cette défectuosité générale a fini par frapper tout le monde ; personne ne la nie plus.

Disons-le cependant : MM. les sociétaires n'ont pas encore roulé aux abîmes, ils se raccrochent quelquefois sur la pente. L'illustre Compagnie contient bien des éléments que les critiques les moins enclins à la juger avec indulgence, et je suis de ceux-là, ne sauraient négliger sans injustice : M. Delaunay et M. Mounet-Sully sont restés tout feu et tout flammes pour le répertoire. Mademoiselle Dudlay aime à s'y retremper. Quand M. Silvain joue le rôle difficile de Thésée, il témoigne d'une capacité de tragédie que la pratique du moderne n'a pas encore entamée. M. Coquelin... C'est, à la vérité, l'un des sociétaires qui réclament le plus de moderne ; quand on ne lui procure pas ici assez de moderne à créer, il court en chercher à Bruxelles et jusqu'à Pétersbourg ; ne le contrariez pas là-dessus : il s'embarquerait pour Melbourne. M. Coquelin n'en est pas

moins, en dépit qu'il en ait, l'homme même du classique et l'incarnation des bonnes règles. Pour peu qu'il en prenne la peine et qu'il y mette de bonne volonté, il sera partout, de quelque rôle qu'on le charge dans la vieille comédie, ce qu'il est dans *les Précieuses ridicules*, dans *le Dépit amoureux*, dans *l'Étourdi*, je veux dire accompli. Maintenant que l'âge est venu, je me demande pourquoi il n'essaye pas dans les personnages d'Arnolphe, d'Harpagon, de Georges Dandin, d'Orgon, de Tartufe même. Ce serait son goût de dégager et de mettre en saillie le tragique des rôles d'Harpagon, de Georges Dandin et d'Arnolphe, et ce serait sa nature et son génie de n'en pas altérer le comique et de n'en pas affadir la bouffonnerie. Pourquoi donc n'aborde-t-il pas les figures marquées, les profondes figures de Molière? Ah! pourquoi! Mais songez-y donc! Coquelin faisant Argan, un homme qui prend médecine! Pouah! Bon pour Molière, cela, et pour le grand siècle où il n'y avait, dans toute la France, que les comédiens, proscrits et maudits, qui ne pussent pas être nommés à la Chambre des députés! M. Coquelin aime bien mieux prêcher dans *les Rantzau*. Cela l'élève à la dignité de maître d'école et lui prépare une candidature. Je ne puis que sourire un moment, quand je pense à M. Coquelin, parce qu'il ne dépend pas de lui de n'être pas l'héritier de Molière, du Molière

dans le sac, et qu'il garde des moments de raison où il sent bien que là est la gloire. Je soupire et je gémis en pensant à M. Got. Si savant, si vigoureux, si éloquent, si plein de son art que soit M. Got, je le considère comme à peu près perdu pour le répertoire. Il s'est, lui, modernisé à fond et irrémissiblement.

C'est de la tête aux pieds un homme tout moderne.

Outre qu'il a pris peu à peu la fâcheuse habitude de jouer pour le public, il débite trop souvent le vers du xviie siècle comme il débiterait la prose de M. Emile Augier ou celle de M. Léon Laya. Il a été et il est supérieur dans *l'Ami Fritz*, dans *les Effrontés*, dans *Maître Guérin*, dans *le Duc Job*; il a cru qu'il produirait d'aussi beaux effets de comédie et d'émotion avec les classiques s'il leur appliquait le jeu et les procédés qui lui ont admirablement réussi avec les auteurs contemporains. Aussi il n'a cessé d'innover dans les rôles de tradition, et bien souvent pour le seul plaisir d'innover. C'est lui, si je ne me trompe, qui a introduit le premier, il y a longtemps, à la Comédie, la mode détestable de jouer la scène des plaidoiries dans *les Plaideurs* avec le simple ton de déclamation d'un avocat de l'époque actuelle. Il a ôté de Racine Aristophane, et il croit

avoir fait merveille. Hélas ! il est probablement impossible aujourd'hui pour M. Got de revenir sur tout cela. M. Got doit être réservé à tout jamais pour l'actualité où il fera encore des prodiges. Puisse, du moins, cette mutilation singulière du talent chez un artiste si bien doué, qui s'est enlevé lui-même comme à plaisir ses titres de noblesse, pour avoir dédaigné et graduellement abandonné les rites antiques, servir d'exemple aux jeunes pensionnaires de la Comédie !

Parmi les jeunes pensionnaires, on distingue M. Boucher, M. Leloir et M. Baillet. Je n'ose encore promettre un avenir de répertoire à M. Leloir, qui a bien de l'instinct et de la conscience, et qui se montre avec succès dans le moderne. Quant à M. Boucher et à M. Baillet, ils peuvent être également des caractères de tragédie et de comédie ; le classique est leur terrain ; ils font naître des espérances qu'ils doivent cultiver par le travail, et, si l'occasion de s'exercer à la scène ne se présente pas assez souvent, par les lectures et les méditations solitaires. Du côté des femmes, les ressources ne font pas non plus défaut. Oh ! certes, on ne saurait trop regretter Favart et Sarah Bernhardt ! Elles n'étaient cependant pas, elles seules, toute la Comédie. Que ne peut-on pas faire d'une artiste comme mademoiselle Broisat, qui a tant de flexibilité et de variété ? Assurément on doit prendre garde de la fatiguer ; sa

voix, plus pure que forte, exige beaucoup de ménagements. Mais, qu'on l'emploie dans miss Watson ou dans Philiberte, dans Eliante ou dans Clarice, elle est toujours à sa place. Mademoiselle Reichemberg et madame Samary sont, l'une de la plus fine fleur, l'autre du plus franc métal. Mademoiselle Bartet, exquise jadis au Vaudeville, ne s'est pas encore retrouvée tout entière à la Comédie ; mais aussi on n'a encore introduit ce corps gracieux de lépidoptère qu'en des costumes qui l'écrasent ou en des vêtements qui la laissent trop grêle. Je la voudrais voir sous la tunique de Joas et d'Iphigénie. Si elle était sage, elle demanderait à jouer un jour le bout de rôle de Zacharie, où madame Sarah Bernhardt s'est révélée à l'Odéon. Dans toute cette énumération, je passe encore beaucoup de bon et d'utile. Mais il faut se borner et conclure. Que la troupe des Français soit compromise en ce qui concerne le vieux répertoire, c'est ce que je sens comme tout le monde. Je ne vois pas de raison de désespérer d'elle.

Au surplus, quand je donne des indications que je tire des aptitudes générales d'un artiste, je ne les donne qu'en courant et sous cette réserve que celui qui écrit une chronique dramatique doit bien se dire qu'en parlant des comédiens il n'est qu'un amateur comme les autres. Il est facile à l'amateur

de concevoir et d'émettre des idées sur l'emploi qui convient à tel ou tel artiste dont il n'a à apprécier que les qualités et les défauts artistiques. Le directeur, lui, est aux prises, tous les jours, avec les caractères, les goûts, les jalousies, l'état réel de santé et de force physique, l'état de mémoire de chacun des comédiens de sa troupe. Il tranche moins aisément que l'amateur. Ce qui n'est pas une simple indication de ma part, ce qui est un vœu formel, c'est que la Comédie-Française veuille bien prendre le parti de s'astreindre, comme fait maint théâtre étranger, à renouveler à chaque saison son répertoire classique. La Comédie ne saurait jouer tous les ans tout Corneille, tout Racine, tout Molière, tout Regnard, tout Marivaux, tout Scribe, tout ce qu'ont fourni le xviii° siècle, la Restauration, le règne de Louis-Philippe et même l'époque de la Révolution et du premier empire, époque sans doute pauvre qui ne l'est pas si complètement qu'on n'y trouvât à glaner. Il est donc nécessaire que la Comédie fasse un choix ; il est absurde et il serait intolérable que ce choix, une fois fait, le fût *ne varietur*. Qu'à l'Opéra les abonnés se contentent, depuis près d'un quart de siècle, d'un système de représentations qui suppose qu'avant M. Saint-Saëns et M. Gounod la nature stérile n'a rien produit, si ce n'est Meyerbeer et Halévy ; qu'ils soient ravis d'entendre *in æter-*

num, la *Juive* après *l'Africaine*, *l'Africaine* après la *Juive*, cela les regarde. Les habitués de l'Opéra de Berlin, de celui de Munich et de celui de Vienne rugiraient dans leurs loges comme des fauves dans les cages d'une ménagerie, ils feraient des barricades avec les banquettes, si on les tenait à ce régime massacrant. A Paris, ils sont contents, tant mieux ! Je n'en dispute pas, je ne dispute pas ce que je ne connais pas assez. Je connais la Comédie et je m'en mêle.

Est-il exagéré d'affirmer que notre littérature dramatique des deux derniers siècles contient pour le moins de cinquante à soixante pièces, les unes chefs-d'œuvre complets, les autres taillées en diamant, qu'il serait utile et agréable de faire toutes passer successivement sous les yeux du public pendant une période de cinq ou six années ? Cette fonction-là incombe à la Comédie-Française. Vous n'avez pas le loisir, messieurs les comédiens, de préparer *Don Juan* en même temps que le *Misanthrope*, *Esther* en même temps que *Bajazet*, *Mérope* avec *Zaïre*, *Polyeucte* avec *les Horaces*, *la Camaraderie* avec *Bertrand et Raton*, *la Diligence de Joigny* avec le *Voyage à Dieppe*, le *Méchant* avec le *Menteur*, la *Métromanie* avec *les Fausses Confidences*, *les Trois Sultanes* avec le *Barbier*, *la Dame aux Camélias* avec le *Philosophe sans le savoir*. J'y souscris. Croyez-

vous cependant qu'après cinq ou dix ans je ne serais pas aise d'entendre une ou deux fois *Don Juan, Polyeucte, Esther,* même *Mérope!* Croyez-vous que, sans demander qu'on me donne toutes les semaines ou même tous les ans, du Destouches, du Picard, du Dufresny, du Piron, du Lesage, du Regnard, je puisse m'en passer à perpétuité! Est-ce que le succès soutenu de *l'École des Bourgeois*, à l'Odéon, n'est pas en ce moment même l'indice de besoins littéraires persistants que la Comédie satisfait mal? Car qu'est-ce que *l'École des Bourgeois* dans la série des œuvres comiques de l'ancienne France? Pas même une pièce de second ordre; tout au plus un pastiche heureux de ce qui avait précédé. Et, tandis que je suis prêt à me jeter sur ce plat bien ordinaire, comme sur un régal, la Comédie refuse à mon esprit les nourritures les plus savoureuses!

Si, chaque année, la Comédie dressait et faisait connaître en octobre un programme de pièces du répertoire qu'elle aurait préparées dans la saison d'été et qu'elle jouerait dans la saison d'hiver, ce programme à lui seul piquerait le goût du public et stimulerait sa curiosité. Les représentations du mardi et du jeudi ne perdraient certes pas l'attrait du spectacle; elles y joindraient un attrait d'instruction littéraire et morale auquel je ne crois pas que les abonnés resteraient insensibles. Les abonnés, les

abonnés! Tout à l'heure, je défendais M. Perrin contre eux. J'ai bien envie de les défendre maintenant contre M. Perrin et aussi contre M. Sarcey qui les trouve stupides. Il est bon là, M. Sarcey! Il tient sous la main, pour s'entretenir, l'univers entier depuis Moïse jusqu'à Alexandre Weill dans son opulente bibliothèque de la rue de Douai. Je voudrais bien le voir un assidu du mardi et n'ayant d'autre pâture! Qu'est-ce qu'il veut que devienne le goût d'un humain qui pendant cinq ans a avalé six fois dans une saison *le Sphinx* et *Péril en la demeure* et qui, pendant cinq autres années, se sustente avec *Bataille de Dames* et *les Rantzau ;* sans parler du *Monde où l'on s'ennuie* qui menace d'absorber l'olympiade en cours? Le malheureux abonné se cristallise et se pétrifie; il perd jusqu'au peu de mobilité qui lui serait nécessaire pour aller à l'administration résigner sa loge.

Le système que nous nous permettons de recommander, augmenterait beaucoup le travail de messieurs les comédiens ; il leur faudrait tout ensemble préparer la représentation des nouveautés reçues et parcourir incessamment le vaste champ du répertoire. Mais, à ce métier, les jeunes gens se développeraient ; les artistes, déjà tout formés, goûteraient le plaisir, qu'ils donneraient au public, de la diversité. Le talent, même de ceux qui ont le plus de

talent, grandirait en se variant. On n'est en somme qu'un demi-comédien, lorsque, étant parfaitement Phèdre, on ne sait pas être parfaitement Pauline ; lorsque, étant Cléopâtre ou Roxane, on ne sait pas être Rodogune ou Esther. Je ne suppose donc pas qu'un administrateur général de la Comédie, qui tenterait de réaliser à sa manière le plan que nous indiquons ici, rencontrât de la résistance chez ces messieurs et ces dames.

Je le suppose, sans être certain. L'expérience que j'ai acquise des mœurs politiques et sociales de la Comédie, quand j'avais l'honneur d'être secrétaire général du ministère des beaux-arts, sciences et lettres, me rend toujours un peu réservé dans les jugements que j'ai à porter sur la direction et son système. Le comédien est un être d'un maniement difficile ; encore plus, la comédienne ; encore plus, le comédien et la comédienne qui vivent en état de société artistique et commerciale, qui ont des semainiers et des comités, qui décident sur les pièces à jouer, qui recrutent par cooptation le corps dont ils sont membres, qui ont formé longtemps une véritable république, d'où leur mémoire a soin de retrancher le tempérament de For-l'Evêque, quand elle en évoque les vieux privilèges. C'est pour les sociétaires que la presse devrait quelquefois réserver les mercuriales qu'elle adresse à l'administrateur gé-

néral. Toutes les prétentions peuvent passer par la tête d'un sociétaire. Celui-ci, qui est une des colonnes de la Comédie, a son plan déposé mystérieusement chez quelque journaliste ami, qui le vante de temps à autre; si on ne veut pas appliquer ce plan, il parle tout de suite de s'en aller. Celui-là n'a pas de plan pour la Comédie; c'est bien pis, il en a un pour le Conservatoire; il l'a confié au ministre qui le trouve bon, mais qui lanterne; on supplie le comédien incomparable d'ouvrir, rue du Faubourg-Poissonnière une classe dans laquelle il transmettra, par l'enseignement, les préceptes et les secrets de l'art comique où il excelle; non : il n'enseignera pas au Conservatoire avant que cet établissement suranné ait reçu une organisation de sa façon. Je n'ai pas besoin de rappeler comment madame Sarah Bernhardt, qui ne venait pas aux répétitions, a jeté par-dessus les moulins son bonnet de sociétaire, parce qu'on ne répétait pas assez. Débrouillez-vous avec tout cela! C'est toute une affaire pour l'administrateur général de retenir seulement ses premiers sujets, qui, à la moindre mouche qui se pose sur leur nez, s'écrient : « C'est comme ça; je m'en vais ». Leur imagination fait miroiter sans cesse devant les yeux les cent ou deux cent mille francs par an qu'ils gagneraient ailleurs qu'à la Comédie; elle ne leur montre jamais au prix de quel dur métier, des-

tructif de l'art et des qualités d'artiste, il leur faudrait acheter cette aubaine chanceuse.

Résumons-nous. Puisque c'est encore la semaine des souhaits, je souhaite pour cette année à M. Perrin une tragédienne et l'art de la garder; aux abonnés du mardi et du samedi un programme de représentations qui leur dégèle le goût; à messieurs les sociétaires la connaissance des deux grands bonheurs dont ils jouissent : le bonheur de ne pas courir le cachet à travers les cinq parties du monde et le bonheur de ne pas ânonner tous les soirs, et pendant deux cents jours de suite, sur le théâtre de la Porte-Saint-Martin, la même œuvre délirante. Double bonheur, qu'ils en soient bien persuadés, et double honneur !

VIII

28 janvier 1884.

Smilis de M. Jean Aicard. — Un mot sur l'*École des femmes*
et sur l'*École des vieillards*. — Gœthe et Bettina. — Bartholo et Rosine. — Ruth et Booz.

Je n'en veux pas trop à *Smilis*. A l'occasion de
Smilis, j'ai relu le poème *Miette et Noré*, du même
auteur. Qu'il est joli le *flic, floc*, par où s'ouvre le
poème ! Qu'il a de fraîcheur ! Qu'il nous met bien
dans l'oreille le bruit de la petite rivière provençale,
courant, limoneuse, sur les cailloux ! *O ubi campi !*
O vallons du Tholouet et de la Napoule ! O rives de
l'Arc au pied des monts lumineux ! O bocages plantés
d'oliviers ! O blanches feuilles ! O soleil ! Mais *Smilis?*
Ah ! *Smilis !*

Depuis un an que je me suis remis à suivre assidûment les spectacles, j'ai vu un certain nombre de

choses surprenantes. J'ai vu, monsieur qui me lisez, vous ne le croiriez pas, j'ai vu, monsieur, des femmes, modèles des épouses, qui, par je ne sais quelle mauvaise chance, avaient préludé à toute une existence de vertu romaine par se laisser séduire, le premier mois du mariage, un jour que le mari était absent, aux grâces de M. le duc. J'ai vu des personnes très comme il faut, je vous assure, d'une excellente famille, je vous le certifie, qui, voulant se donner un établissement, prenaient à la bonne franquette pour compagnon de leur vie un homme déjà marié et père, qu'elles connaissaient pour tel. Je les ai vues ensuite conter la chose en douceur, celle-ci à son mari, celle-là à son fils; celle-ci en prose, celle-là en vers. Je soupirais en moi : Ne m'en fera-t-on pas voir au moins une qui réussisse à taire la petite fredaine! Dans tout cela, je n'ai encore rien rencontré d'aussi étourdissant que Smilis. Cette Smilis est une jeune Grecque, à l'œil noir, que l'amiral Kerguen a recueillie jadis tout enfant dans sa tartane. Pour distinguée, elle l'est et poétique aussi. Son seul tort est dans son éducation, qui a des lacunes. Avant de se marier, elle ne s'est pas suffisamment renseignée sur la chose... Quoi? quoi? Sur le futur? Non! Sur le mariage! Ah! si seulement un sage mentor l'avait menée voir, à Cluny, *Trois Femmes pour un mari*. Ce n'est pas, j'en

conviens, une pièce pour jeunes personnes. Dans les cas extraordinaires, pourtant ! A Cluny, Smilis aurait appris cette forte maxime, gravée par le philosophe Grenet-Dancourt en style lapidaire, « qu'un mari n'est pas une mère ». Ça ne paraît pas bien malin à savoir, un mari n'est pas une mère ! Eh bien ! monsieur, il eût suffi que Smilis sût cela, rien que cela ; elle ne se serait pas mise dans une situation épouvantable, et la marine française ne serait pas privée, à l'heure qu'il est, d'un de ses meilleurs officiers généraux.

On parlait beaucoup de *Smilis*, avant que la pièce fût jouée. On en contait le sujet vaguement et à peu près. On nous disait qu'il s'agissait d'une situation délicate et touchante, créée par une noble méprise entre deux êtres généreux. Si la version qui courait le foyer du public, avant le lever du rideau, eût été exacte, le mariage de l'amiral Kerguen et de Smilis pouvait paraître de la part de l'un et de l'autre un acte d'héroïque confiance ; il n'était ni exorbitant ni extravagant. Voici le drame comme le contaient les amis de l'auteur, et comme il n'est pas tout à fait.

Kerguen, étant capitaine de vaisseau, en mission dans l'Archipel, y rencontre une petite enfant ravissante, pleurant sur des ruines ; des pirates avaient pillé la maison et enlevé ou égorgé les parents.

Kerguen, touché des pleurs de la petite Smilis, la recueille à son bord. Il compte, de retour en France, lui faire apprendre un état. A ce moment-là, Kerguen est marié et père lui-même d'une petite fille. En débarquant à Toulon, il apprend que sa fille et sa femme sont mortes coup sur coup. Il se décide à garder Smilis à son foyer, pour en charmer la tristesse ; elle lui tiendra lieu d'enfant ; il lui donne la chambre et la couchette de sa fille morte. Cependant Smilis grandit, et, en grandissant, elle s'attache de plus en plus à son sauveur d'une affection qui devient de moins en moins filiale. Lorsqu'elle atteint ses dix-sept ans, Kerguen songe à la marier. Mais Smilis doit tout à Kerguen ; Kerguen est un homme supérieur ; il est monté au grade de vice-amiral ; il a une grande fortune, la distinction, l'esprit, l'élégance, la science de la vie. Smilis lui déclare qu'elle le préfère à tout ; qu'elle ne peut plus séparer sa vie de la sienne ; qu'elle n'aura pas d'autre mari que lui. Remarquez bien que dans cette version, c'est Smilis seule qui en veut à l'amiral et non l'amiral à Smilis. Ainsi ils se sont mariés ; lui âgé de cinquante ans ; elle, de dix-sept. Bientôt la jeune épouse s'aperçoit qu'elle s'est trompée sur l'état vrai de son cœur ; elle a pris pour de l'amour une reconnaissance poétique et tendre, qui en est bien souvent le chemin chez les femmes, qui, chez elle,

n'en a été que l'apparence. Un jeune homme apparaît qu'elle aime. Elle étouffe cet amour et elle tombe dans une tristesse mortelle. L'amiral devine tout; il ne veut pas être un obstacle au bonheur de l'aimable enfant, élevée par ses soins; il se tue.

Voilà ce qu'on nous disait qu'était la pièce. On en raisonnait avant de l'avoir vue sur ces hypothèses. On en raisonnait avec indulgence, avec sympathie, avec intérêt. Tout cela ne paraissait pas très neuf; c'était en somme la donnée morale de l'*École des femmes*, la substance dramatique de l'*École des vieillards* et d'*Annunziata* d'Hoffmann, le dénouement de *Jacques*, de madame Sand, qui depuis 1834 a été plusieurs fois utilisé, notamment par Alexandre Dumas dans *le Comte Hermann*. Mais quoi! chaque poète a le droit de rajeunir à sa façon l'éternel sujet du mariage disproportionné ou supposé tel, puisque chaque homme peut revivre à sa manière cet éternel roman.

Le malheur est que *Smilis* ne correspond nullement au *scenario* raisonnable et pathétique qu'on nous traçait dans les couloirs. Tout autre, vous allez le voir, a été la conception de M. Jean Aicard; tout autre son entreprise. Je ne sais pas bien ce qu'il aurait voulu faire; venons à ce qu'en réalité il a fait.

Au premier acte, une série de scènes, pas très rapides, nous fait connaître que l'amiral aime Smilis ; déjà, c'est du moins fier et du plus sot des amours dans un homme de ce caractère et de cet âge. L'amour que Kerguen ressent est une espèce de jalousie passionnée ; il n'a rien de commun avec l'estime enracinée pour la personne dont le cœur a fait choix et la conscience qu'on saura assurer, quoi qu'il arrive, à cette personne une vie paisible, prospère, utile, digne des hautes qualités qu'on lui découvre. L'amiral n'est sensible qu'à la jeunesse et aux grâces de Smilis. Quand une amie à lui, madame Nerval, vient lui demander la main de Smilis pour son fils, l'amiral dit à l'enfant qu'il a élevée tout ce qu'il faut pour lui rendre inquiétant l'abandon du nid où elle a été nourrie. Smilis refuse net de se marier et, se tournant vers l'amiral, elle lui dit, avec un gentil sourire : « Je ne veux d'autre mari que vous... » C'est tout ; rien de plus ; voilà tout ce qu'épanche Smilis sur la grande affaire de son mariage avec l'amiral ; voilà toutes les explications que nous possédons sur ce qui se passe en son cœur, quand la toile tombe.

Et, au second acte, l'amiral (cinquante-deux ans) est marié avec Smilis (dix-sept). C'est foudroyant.

Le second acte nous représente la réception du soir du mariage chez l'amiral. Figurants et figu-

rantes; état-major et *mid-shipmen ;* sur le premier plan l'amiral et Smilis. Je vous réitère que le seul mot un peu saillant que nous ayons entendu jusqu'ici de Smilis, c'est : « Je ne veux d'autre mari que vous. » Smilis ne nous en conte guère plus long pendant la première partie du second acte. Elle se borne à errer gracieusement parmi les gens de la noce, jusqu'à ce qu'arrive le moment où elle reste seule avec son mari. Celui-ci, dans le tête-à-tête, devient tendre. Après la cérémonie du jour, il ne se croit pas excessif. Tout aussitôt Smilis se dégage de ses bras un peu effrayée, et plus étonnée encore qu'effrayée ; et elle parle, enfin elle parle. De son étrange discours nous comprenons qu'elle n'a rien compris du tout à ce qu'elle vient de faire ! Mais là, rien de rien ! Pas la plus petite lueur de compréhension, de pressentiment, d'instinct ! En disant à l'amiral : « Je ne veux d'autre mari que vous », elle avait entendu que le mariage était le seul moyen qu'il y eût pour elle de ne jamais se séparer du meilleur des pères. Aussi a-t-elle éprouvé, le matin, une joie profonde, quand on l'a revêtue d'une jolie robe blanche, « comme le jour de sa première communion ». Après qu'elle s'est ainsi expliquée, sans en avoir l'air, elle se retire, bien calme, dans sa chambrette de jeune fille, en lançant à Kerguen cette innocente caresse nuptiale : « Bonsoir, *mon père.* »

Adorable innocence ! Kerguen reste atterré. Nous aussi, par exemple. J'ai entendu l'une de mes voisines qui jetait un petit cri étouffé : Aïe! Que voulez-vous qu'on dise de mieux pour juger une pareille idée de drame! Aïe! Aïe!

Et l'amiral, qu'est-ce qu'il va faire ? Les plus subtils seraient embarrassés. L'amiral, après tout, n'a que cinquante-deux ans. A cet âge-là, un marin, qui a passé la plus grande partie de sa vie dans l'état de mariage, n'est pas absolument décrépit. Le mariage et l'air salin sont également conservateurs de la force de l'homme. On est tenté sur le premier moment de crier à Kerguen : « Allons, amiral, pas de mélancolie ! à l'abordage ! » Oui, mais ce sera un acte de violence abominable, et qui plus est, de violence incestueuse ; car l'inceste moral est désormais flagrant. Smilis aurait pu ne pas dire ce mot horrible et horriblement choquant : « Bonsoir, mon père. » (Je ne suis pas bien sûr qu'il n'y ait pas dans le texte : Bonne nuit.) Elle l'a dit; il est irréparable.

Soit, ne cherchons pas à réparer le mot; conseillons à l'amiral de s'y conformer. Tous les jours dans la vie, on voit une fille bien née qui refuse des établissements avantageux pour se dévouer à de vieux parents qui ont besoin de ses soins, pour se consacrer à un frère qu'elle aime. Smilis sera cette

fille et cette sœur pour Kerguen. En ce cas, je ne les crois pas encore trop à plaindre l'un et l'autre. Oui, oui ; mais il faudrait que ce fût justement cet idéal d'existence, un peu hors du commun, que Smilis eût cherché dans le mariage et de propos délibéré. Il faudrait qu'elle se fût résignée, par des motifs raisonnables et généreux, à n'être en se mariant que la fille dévouée et la tendre sœur de l'homme à qui elle doit tout. Or, Smilis n'a pensé à rien de semblable. D'ailleurs, dans les relations où elle a vécu d'abord avec Kerguen, où elle était régulièrement établie avec lui devant le monde, qu'avait-elle besoin, pour vouer innocemment son existence à Kerguen, de contracter mariage avec lui ? La situation, créée par le mariage, est donc de toute façon aussi insoluble pour les deux époux qu'inacceptable pour le spectateur.

Kerguen, après son mariage, devient préfet maritime à Toulon. Les deux derniers actes, qui se passent à la préfecture et aux environs de la ville, sont remplis des lamentations de l'amiral. Vous jugez si elles nous laissent froids. Nous pouvons à la rigueur excuser Smilis, qui se met à aimer le lieutenant de vaisseau Richard et qui ne s'aperçoit pas qu'elle l'aime. Que voulez-vous ? elle ne sait pas, cette enfant. C'est sa spécialité de ne s'apercevoir jamais de rien ! L'amiral savait, lui. Qu'il ait aimé

Smilis, malgré lui, c'est bien ! Mais de quoi l'a-t-il avertie! Qu'est-ce qu'il lui murmurait donc à l'oreille, pendant les jours qui ont séparé les fiançailles du mariage, pour qu'elle soit arrivée aussi ignorante sur le seuil de la chambre nuptiale ? A-t-il au moins eu l'honnêteté de la mener, pendant une saison ou deux, dans le monde, parmi les jeunes gens, afin que si elle se décidait à l'épouser, le choix qu'elle ferait de lui fût, dans toute la force du mot, un choix ? L'amiral est purement et simplement inintelligible ; et il est fort heureux qu'il en soit ainsi. Si l'on pouvait donner une explication quelconque de sa conduite et de la situation où il s'est mis, l'explication ferait tomber ce galant homme au-dessous des tuteurs de comédie les plus burlesques et les plus odieux. Il a beau maintenant s'accuser d'avoir commis un crime en devenant l'amant et le mari de celle dont il aurait dû être le guide dans la vie et dont il s'était fait moralement le père ! Eh! mon ami, c'est hier, avant la noce, qu'il fallait vous débiter tous ces prudents propos. A présent, faites ce qu'il vous plaira ; vous n'êtes plus dramatique, crime au théâtre pire que tous les autres. Votre cœur se brisera, sans qu'il tombe une larme de mes yeux ! Vous pourrez vous tuer, sans que j'aie envie de faire un geste pour vous en empêcher !

Les comédiens qui ont représenté la pièce ont fait

tout ce qu'ils ont pu. Mademoiselle Reichemberg, M. Febvre et M. Got ont composé avec beaucoup d'habileté et de talent d'appropriation les trois personnages de Smilis, de l'amiral et du quartier-maître Martin. Il n'est pas jusqu'au rôle épisodique de madame Nerval que mademoiselle Edile Ricquier n'ait fait valoir par l'élégance aisée et le goût qu'elle y montre. Tous ces talents, je le crains, ne réussiront pas à la sauver ; elle choque, et bientôt elle lassera. A part deux ou trois coups de scène bien trouvés et bien adaptés, l'exécution de l'idée première n'offre rien qui soit propre à en corriger le vice. Le premier et le troisième acte de *Smilis* sont particulièrement languissants. On a rencontré dans tous les romans de mer le quartier-maître Martin ; c'est un type depuis longtemps momifié. J'ose espérer en revanche pour le corps des officiers de marine qu'on n'y trouverait pas facilement une corneille qui abat des noix de la force du commandant Richard, l'Ariste et le Cléante de la pièce. Et puis, trop de marins. Tous les grades de l'armée navale sont représentés dans la pièce avec leurs insignes, depuis le gabier jusqu'à l'amiral. Ce n'est pas une mauvaise querelle que je cherche à l'auteur. J'insiste sur ce détail à l'intention de ceux qui persistent à nous affirmer que le théâtre qui doit peindre la vérité de la vie peut impunément la suivre en ses détails et la calquer.

Il n'y a pas de raison pour que dans la vie un drame du cœur ne se passe pas entre des officiers de marine en grande tenue et décorés de plusieurs ordres. Au théâtre, ce conflit de cœurs, tous en uniforme, et portant tous le même uniforme, finit par crisper les yeux. Dès la fin du second acte, on soupire après un officier de cavalerie. J'ai dit que le drame se dénoue par le suicide de l'amiral. Je ne reproche pas à M. Aicard d'avoir choisi pour l'amiral le suicide par le poison. Ici encore je remarquerai la différence qu'il y a entre la vie et le théâtre. Le poison n'est pas le mode de suicide habituel des gens de guerre et des gens de mer. L'officier se brûle la cervelle ; le simple soldat et le gabier se font sauter le caisson. Certifié par la statistique. L'exact et ingénieux Morselli, directeur de l'asile de Macerata[1], qui a relevé 2 729 suicides de militaires de tout grade, de tout âge et de toute nation, n'a trouvé dans le nombre que cinq empoisonnements. Qu'importe ! Il est scénique qu'avant de rendre le dernier soupir un mourant puisse encore débiter quelques paroles ; et le poison s'adapte à cette nécessité de la scène que violerait l'arme à feu. Ce que je reproche à M. Aicard, c'est qu'il n'ait

1. Morselli, *Il Suicidio*, Milano, Fratelli Dumolard, 1879. Livre hors ligne et d'un haut intérêt pour le moraliste.

pas ôté la parole à son amiral expirant dans le juste moment. Quand l'amiral entend le canon de l'arsenal qui tonne pour annoncer la chute du jour et saluer le pavillon, et qu'il a dit : « Salut aux couleurs pour la dernière fois ! » la toile devrait tomber. M. Aicard fait en ce moment apparaître Smilis. La jeune femme se prosterne devant le cadavre et elle s'écrie : « O mon père ! » Elle y tient, et M. Aicard aussi ; il n'a pas voulu même à la dernière minute nous ôter de devant l'esprit l'image désagréable de l'inceste.

En somme, M. Aicard n'a pas essayé de tirer du spectacle des mœurs présentes, comme on nous le faisait espérer, une métamorphose heureuse et hardie d'œuvres antérieures. Il n'a pas refait ces deux comédies, bien inégales en éloquence et en génie, toutes deux fortes et magistrales en leur forme, *l'Ecole des femmes* et *l'École des vieillards,* qui seront toujours toutes deux à refaire, et peut-être aussi toutes deux à réfuter parmi les vicissitudes incessantes des mœurs et de la société. Sa pièce n'a point pour caractère de nous présenter un mariage que la différence des âges fait ou paraît faire disproportionné ; elle nous présente un mariage que l'état d'esprit malséant et invraisemblable dans lequel l'auteur a mis son héroïne et l'état de parenté morale dans

lequel il l'a d'abord fait vivre avec son futur mari, rendent monstrueux. Le sujet de M. Aicard n'appartient pas à la réalité courante et à la nature commune des choses que nous demandons impérieusement à retrouver dans la comédie morale et dans le drame bourgeois ; c'est un de ces sujets du genre tragique et fabuleux que le théâtre ne s'est jamais interdit sans doute de s'approprier, mais que les artistes experts en leur art ne risquent jamais non plus de traiter dans la langue de tous les jours et sous le costume contemporain.

Aussi nulle moralité appréciable ne se dégage de l'aventure de Smilis et de l'amiral. Elle ne nous offre aucun aspect intéressant du mariage, ce grand fait social et moral aux mille aspects. Le drame de M. Aicard à toutes ses insuffisances joint le tort de soulever des questions qu'il ne résout pas. Qu'est-ce qu'un bon mariage ? Qu'est-ce qu'un mauvais mariage ? Qu'est-ce même qu'un mariage disproportionné ? La différence d'âge toute seule suffit-elle pour qu'un mariage soit fautif ? Avec *l'École des femmes*, surtout avec *l'École des vieillards*, la réponse est très nette :

Et ton ami Bonnar ne se mariera pas.

Et pourtant !

Il y a dans *Smilis* même un mot profond et doux

qui vaut à lui seul tout le reste de la pièce : « Pourquoi faut-il, soupire Kerguen quand il en est encore à s'interroger sur l'état de son cœur, pourquoi faut-il que toutes les manières d'aimer ne portent qu'un seul nom ? » La manière d'aimer dans le mariage, la conception que les deux époux se forment du mariage et de son but, le plus ou moins de dévouement réfléchi qu'ils sont résolus à déployer, non pas tant encore l'un pour l'autre que pour le mariage même, pour l'œuvre à accomplir en commun par le mariage, laquelle sera comme l'intérêt d'état domestique, à quoi ils subordonneront tout et eux-mêmes, personnes et cœurs, les différents caractères, que revêt le mariage en général dans les états changeants de civilisation et de morale sociale ont peut-être autant et plus d'action pour faire les mariages bien ou mal assortis que les rapports d'âge, de condition, de fortune, voire les qualités de chaque époux pris à part l'un de l'autre. Quel mariage est une source plus vive de félicité et de paix que celui du bon paria avec la brahmine dans *la Chaumière indienne*? C'est pourtant, en son essence sociale, et si l'on considère la différence radicale de l'éducation, du rang et des préjugés entre le paria et la brahmine, le mariage de George Dandin tout pur. Quand Bettina écrivit pour la première fois à Gœthe pour lui offrir l'hommage de son cœur, elle avait vingt-deux ans;

Gœthe avait passé la soixantaine. Il ne se fit pas de mariage, et je crois bien que, si le mariage s'était fait, il eût mal tourné, à cause de l'exubérance d'adoration de Bettina, qui eût vite inspiré à Gœthe une commisération sereine voisine de l'éloignement. Supposons que Gœthe eût épousé Bettina ; qui oserait dire que le mariage de Gœthe et de Bettina eût été celui d'Arnolphe et d'Agnès, de Bartolo et de Rosine? J'ouvre un livre, le livre inépuisable en belles histoires, en poésie et en sagesse, et je lis :

« Et Noémi dit à Ruth la Moabite : « Ma fille,
» ne chercherai-je pas à te procurer du repos afin
» que tu sois très heureuse. Et maintenant Booz
» n'est-il pas notre parent ? Voici, il vannera cette
» nuit les orges qui ont été foulées dans l'aire. C'est
» pourquoi lave-toi et oins-toi et mets sur toi tes
» beaux habits et descends dans l'aire ; mais ne te
» fais pas connaître à lui jusqu'à ce qu'il ait achevé
» de manger et de boire... »

» Et Ruth la Moabite répondit : « Je ferai tout ce
» que tu me dis. »

» Booz mangea et but et se réjouit, et il vint se coucher au bout d'un tas de javelles. Et elle vint tout doucement et elle se tint à ses pieds.

» Et, sur le minuit, Booz, s'éveillant, fut tout surpris de voir là une femme.. Il lui dit : « Qui

» es-tu ? » Et elle répondit : « Je suis Ruth, ta
» servante. Couvre ta servante de ton manteau ;
» car tu as sur elle le droit de lévirat. » Et il lui
» dit : « Ma fille, que l'Éternel te bénisse ! Cette der-
» nière bonté que tu témoignes est plus grande que
» les autres, de n'être point allée après les jeunes
» gens, riches ou pauvres. Maintenant donc, ma
» fille, ne crains point, je ferai tout ce que tu me
» diras ; car toute la porte de mon peuple sait que
» tu es une femme vertueuse... »

» Ruth la Moabite dit : « J'irai où tu iras et je
» demeurerai où tu demeureras ; ton peuple sera
» mon peuple et ton Dieu sera mon Dieu ; je mourrai
» où tu mourras et j'y serai ensevelie... »

» Et tout le peuple qui était à la porte et les
anciens dirent : « Nous sommes témoins. L'Éternel
» fasse que la femme qui entre en ta maison soit
» semblable à Rachel et à Lia... Conduis-toi vertueu-
» sement en Ephrat et rends ton nom honoré dans
» Bethléem... »

» Ainsi Booz prit Ruth pour femme. »

N'est-ce pas ravissant ! Tel que le montre le saint livre, le mariage de Ruth et de Booz n'est pas seulement heureux ; on dirait que c'est l'absolu mariage, le type achevé du mariage béni de Dieu et des hommes. Il n'est cependant guère proportionné pour

les âges. Mais les mœurs d'Israël le permettaient et l'état social le commandait.

Cette matière serait infinie. C'est déjà trop citer de belles œuvres, de grands noms et de saints noms à propos d'un drame faible et offensant. Je conclus seulement, pour ce qui est de la question littéraire et théâtrale, que les sujets le plus souvent traités se renouvellent sans cesse dans l'humanité, et dans notre propre état social, perpétuellement renouvelé ; qu'ils peuvent prendre les aspects les plus contraires, celui du drame, de la comédie, de l'idylle fortunée; que la même situation peut être tout en catastrophe et tout en félicité, tout en ridicule et tout en noblesse. Jeunes gens, jeunes auteurs, regardez d'abord la vie, la nature et la société ; vous y puiserez d'une main facile la vérité originale ; ne regardez pas trop dans votre cerveau, quelque riche que vous le supposiez, vous n'en tirerez péniblement que le factice et l'artificiel.

8.

IX

25 février 1884.

Le Mariage de Figaro. — La Trilogie de Figaro. — *Le Mariage*; ce qui est branche morte, ce qui est toujours vivant. — *Le Barbier et le Mariage :* l'un, « paseo » de Séville et l'autre, cour de l'Alhambra et jardin d'Aranjuez. — Croquis et débuts de mademoiselle Marsy.

A quelque chose le répertoire est bon. La Comédie-Française a vécu toute cette semaine sur *le Mariage de Figaro*, alternant avec *Bertrand et Raton*. On a donné le lundi *Bertrand*, le mardi *Figaro*, et ainsi de suite jusqu'au samedi inclusivement. Ce n'est pas moi qui m'en plaindrai.

Je suis allé revoir jeudi *le Mariage de Figaro*. Beaumarchais est, tout compte fait, l'un des grands hommes de notre pays; sa trilogie est une des grandes œuvres de notre littérature. La trilogie de Beaumarchais comprend avec un drame qui n'est

point à mépriser deux comédies maîtresses qui ont fait révolution dans l'art et dans l'État. Comme un arbre vigoureux qui projette ses racines jusqu'aux couches les plus anciennes et plus profondes du sol, qui pousse sous le ciel ses rameaux touffus, noueux et verts dans toutes les directions, qui livre des germes à tous les vents, le *Mariage de Figaro* plonge dans l'extrême passé de la comédie nationale française et fourche en tout sens et se déploie sur son avenir. Tout n'en est plus jeune et sain. Il faut convenir que ce bel arbre, ruisselant de verdure, de lumière, de rosée, de chants d'oiseau, d'essaims bourdonnants et multicolores, présente à notre vue des paquets de feuilles déjà jaunies, des tiges desséchées, des branches mortes. Le troisième et surtout le quatrième acte languissent. Dans le méandre si lestement enchevêtré et débrouillé des intrigues de la folle journée, l'auteur risque plus d'un faux pas. On trouve aujourd'hui saugrenu l'épisode soi-disant pathétique qui fait tomber Figaro dans les bras de Marceline, devenue tout à coup sa mère. Je ne sais si Molière offre rien qui soit plus pénible pour le sentiment filial et pour le sentiment paternel. Beaumarchais trouve même le moyen d'offenser le caractère maternel que Molière au moins avait ménagé. Il ressuscite par moment jusqu'à la crudité et à la dureté de l'auteur de *l'Avare* et de *Georges Dandin*. En

cela d'autant plus inexcusable qu'il ne succédait pas, comme Molière, à des temps grossiers, qu'il ne vivait pas comme lui au sein d'une cour et d'une société où tout ce qu'il y avait de meilleur et de plus illustre était imprégné d'une inhumanité aristocratique encore intacte ; que depuis Molière, enfin, trois écrivains bourgeois, Marivaux, Gresset, Piron, dont l'âme n'était tissue que de délicatesse, de fierté, de noblesse, de pensers honnêtes, avaient épuré et divinisé la scène comique. Si l'on jugeait *ex professo le Mariage de Figaro,* on serait tenu d'insister longuement sur tous ces points.

Lorsqu'on n'a, comme nous aujourd'hui, qu'un mot à en dire, il n'y a qu'à se laisser pénétrer de la puissante séduction poétique qui se dégage de l'œuvre. On a souvent comparé *le Barbier de Séville* et *le Mariage de Figaro* et sacrifié tantôt le premier de ces ouvrages au second, tantôt le second au premier. Je préfère sans aucune hésitation *le Barbier de Séville*, où le courant d'art et d'invention n'est mêlé d'aucune scorie. Mais j'avoue que les préférences que nous pouvons avoir entre les deux pièces dépendent bien de l'âge de la vie où nous sommes et du point de vue, aujourd'hui plus politique et plus philosophique, demain plus littéraire et plus historique où les circonstances nous placent. Je me souviens d'un temps où je n'aurais pas même

daigné mettre *le Barbier* à côté du *Mariage*. Il y a plus de richesses dans *le Mariage* que dans *le Barbier*, mais aussi plus de prétention et plus d'étalage. La poésie du *Barbier* est plus fraîche ; celle du *Mariage* plus étincelante. Une soirée lumineuse de juin à Séville ; une brise tiède rasant le Guadalquivir ; un *paseo* dans un renfoncement de rue détournée, à quelques pas du murmure et du grouillis de las Sierpes ; de l'encoignure où l'on se tient caché, on distingue dans la pénombre du *paseo* les éventails qui s'agitent, la mandoline dont une main blanche et modelée tire des accords et des soupirs, la vivacité paisible du bonheur ; et, à travers la grille ciselée qui sépare le *paseo* de la rue, les vagues désirs du cœur s'élancent vers des frôlements de mantille ; voilà la sensation du *Barbier*, ce me semble. *Le Mariage* est comme une illumination à Grenade, dans l'Alhambra et le Généralife, ou bien encore c'est un bal travesti, dans les jardins d'Aranjuez, tandis que le Tage porte et roule sur son amplitude aisée des milliers de lanternes vénitiennes.

La jeunesse s'est montrée en général satisfaite de cette représentation du *Mariage*. Il m'a paru que le plaisir qu'elle prenait aux comédiens était fort vif. Le mien a été plus réservé. Est-ce moi qui m'émousse ? Question déplaisante qu'est toujours obligé de s'adres-

ser un homme de mon âge, s'il veut être juste. Est-ce moi qui m'émousse? Mais le fait est que les artistes de la Comédie ne me laissent jamais qu'une impression inachevée. Il leur manque le diable au corps. M. Delaunay porte dans le rôle d'Almaviva la perfection dont il a le besoin et le don, c'est un Almaviva élégant, galant, aimable, jeune, quelquefois peut-être un peu trop jeune ; je me demande si cet Almaviva paisible et correct est bien le même qui s'est fait maréchal ferrant dans Royal-Infant pour pénétrer chez Rosine. Trouver quelque chose à reprendre en M. Coquelin, n'est pas possible. M. Coquelin et M. Delaunay possèdent tous les secrets de l'art de la diction, de la tenue et du geste; qu'est-ce qu'on deviendra quand ils manqueront, je n'en sais rien. Il n'empêche que, si j'étais Suzanne, je ne crierais pas avec autant de ravissement qu'elle en voyant M. Coquelin : « Ah ! c'est mon Figaro ! Ah ! c'est mon Figaro ! » Pour que je dise : « Ah ! c'est mon Figaro ! », il me le faut plus pétulant. Le public a fait beaucoup d'accueil à M. Thiron. Il a eu raison. M. Thiron est un Brid'oison complet, je le reconnais ; il n'a pas l'entrain du bridoisonisme, il n'étale pas la triomphante bêtise des gens en place de tout régime, avec la conviction acharnée qu'ils y mettent. J'ai fait l'éloge de M. Barré qui joue Antonio, je ne le retire pas ; je

sens pourtant que cet ivrogne n'aime pas le vin.
M. de Féraudy dans Grippe-Soleil n'a guère qu'un
mot comique à dire : « Bah ! Monseigneur, il ne m'a
pas amusé du tout avec leux guenilles d'ariettes ; »
je sens à la manière dont il le dit que cet homme
assurément ne hait pas la musique. Mademoiselle
Bruck, qui a corrigé son débit depuis *Amphitryon*,
paraît tout à son avantage dans le rôle de Chérubin ;
elle est tendre, hardie avec timidité, assez leste.
Mais, mademoiselle, songez que Chérubin en veut
même à Marceline ; embrassez-moi Suzanne et ma-
niez-moi Fanchette plus vivement. Je dirai enfin
à mademoiselle Tholer que, si quelque langueur et
quelque ennui conviennent dans le rôle de la com-
tesse, on ne doit pas le noyer tout entier de lan-
gueur et d'ennui. Ici encore ce qui manque, c'est
la vivacité et l'ardeur. La comtesse dans un moment
de dépit et d'offense, dit bien à Almaviva qu'elle
n'a plus qu'à se réfugier aux Ursulines ; elle n'y est
pas encore ; le roman exquis de Rosine à Séville
ne date pas de plus de quatre à cinq ans et déjà
pointe le prochain roman avec Léon d'Astorga. Je
voudrais qu'il parût dans l'interprétation du per-
sonnage un ressentiment marqué de tout cela. L'idée
que la comtesse a de présider elle-même au traves-
tissement de Chérubin et celle qui lui vient de se
travestir pour le rendez-vous sous les grands marron-

niers ne sont pas des idées d'Ursuline. C'est pourtant d'une postulante attristée pour les Ursulines que mademoiselle Tholer nous présente tout le temps l'image. Aussi, quand le cours de la pièce l'amène à débiter des phrases sémillantes comme celle-ci : « Il est assez effronté, mon petit projet, » elle n'y est plus du tout, ni nous non plus. Cette phrase, qui sort si naturellement de la bouche de celle qui fut Rosine, détonne dans le personnage que mademoiselle Tholer nous compose. Mademoiselle Tholer plaît beaucoup à la scène ; elle est arrivée à ce point d'extérieur scénique qu'une comédienne n'a plus qu'à maintenir et à prolonger le plus longtemps possible. Sa démarche est noble et charmante. Et comme elle s'assied ! Comme elle sait porter la robe et en régler les plis ! Mais l'intonation, chez elle, trébuche trop souvent ; il faut qu'elle travaille à la varier et à l'ajuster.

J'ai entendu exprimer l'avis que mademoiselle Marsy serait mieux à sa place dans le rôle de la comtesse que dans celui de Suzanne. Peut-être bien, à quelques égards. Je n'oserais pourtant en répondre. Plus j'observe mademoiselle Marsy, sur laquelle la Comédie paraît fonder de grandes espérances, plus il me vient une crainte à l'esprit : c'est que cette belle personne soit autochtone de Paris, Parisienne pur sang de père en fils. En ce cas, elle aura beau-

coup à lutter contre elle-même et contre les obstacles de race pour s'approprier les hautes parties et les parties fines de l'art scénique. Sans que je veuille ici esquisser la physiologie du pur indigène parisien, type dont les exemplaires se raréfient beaucoup, je crois pouvoir remarquer que la faune humaine ne contient pas une forme d'être plus antipoétique, plus mal façonnée par la nature pour l'art des attitudes et des intonations. C'est bien le timbre de voix de Paris dont jouit mademoiselle Marsy ; elle grasseye autant que faisait au Gymnase feu Numa. C'est bien le bras de Paris qu'elle possède, un bras grêle et au contour brusque. Elle plaît tant à la jeunesse, elle a tant de bonne volonté, il y a tant de gens qui sincèrement la voient déjà tout armée des dons supérieurs de l'artiste, que j'hésite à aller contre leur sentiment. Qu'on puisse compter sur son avenir, j'en suis d'accord. La façon dont elle se campe pour accompagner de la mandoline la chanson de Chérubin et pour former groupe avec le page et la comtesse montre certainement de bonnes études. Elle ravit à bon droit le public dans la scène des tapes, au cinquième acte, avec Figaro : « Et voilà pour tes soupçons, voilà pour tes vengeances et pour tes trahisons, pour tes expériences, tes injures et tes projets. C'est-il ça de l'amour ? etc... » Là, la verve et la joie la prennent. J'espère donc

que mademoiselle Marsy se développera. J'attends la grâce, le charme et la flamme qui ne lui sont pas venus jusqu'ici, du moins à la scène.

On a rendu un mauvais service à mademoiselle Marsy en lui faisant quitter trop tôt le Conservatoire et la classe de M. Delaunay. Celui-ci n'a eu le temps de former pour la comédie que la moitié de sa personne ; il a formé le buste et la tête, dont les mouvements ont la sûreté et la flexibilité voulues. Mais mademoiselle Marsy n'a pas assez appris à manœuvrer sa physionomie ; le sourire y est fixe, monotone, toujours de même intensité. De ses deux bras, il n'y en a qu'un dont elle soit maîtresse ; l'avant-bras gauche lui est un je ne sais quoi de gênant qu'elle tient constamment suspendu et raide dans une position horizontale, sans qu'il lui serve de rien et sans qu'il exprime rien. Quand elle devrait voltiger sur la scène avec la sveltesse d'une nymphe des prairies qui court sur la pointe des herbes, ses pieds trottinent comme sur des braises allumées. Elle a une démarche qui fait *toc-toc* et ne fait pas *frou-frou*. En un mot, l'éducation des pieds et des hanches est restée insuffisante. Il existe une gymnastique générale, absolument distincte de l'étude des rôles, par quoi il faut se préparer à la scène ; mademoiselle Marsy n'a pas eu le temps de s'y rompre.

X

24 mars 1884.

L'Etrangère de M. Alexandre Dumas fils. — Les sociétaires dans le moderne : Coquelin, mademoiselle Bartet, mademoiselle Blanche Pierson. — Quels sont les phénomènes sociaux du règne de Napoléon III, continués par les hommes de 1870, exécuteurs testamentaires de ce règne? La prise de possession de Paris par *l'Étranger* est un de ces phénomènes. — *L'Etrangère* et *le Gendre de M. Poirier*.

On vient de reprendre au Théâtre-Français *l'Étrangère*, comédie en cinq actes, de M. Alexandre Dumas fils. Ç'a été une fête que cette représentation. Quoi qu'on pense de MM. les comédiens dans le répertoire, ils font des miracles dans les pièces modernes, sous la direction de M. Perrin ; ils y fatiguent l'éloge. Un auteur peut leur apporter ce qu'il veut, du vulgaire, du fade, du fantasque; ils dorent le vulgaire, ils assaisonnent le fade et, par un art tout contraire,

mais égal, ils enveloppent le fantasque d'un air de sens commun et d'habitude. Il n'est pas de difficulté dans une pièce moderne qui ne pique les comédiens et qu'ils ne surmontent. C'est leur bonheur ; c'est surtout celui de M. Coquelin. Tout le monde se rappelle que c'est M. Coquelin qui a créé dans *l'Étrangère* le rôle du duc, qu'il vient de reprendre. L'extrême flexibilité de M. Coquelin, jointe à la science absolue qu'il possède de l'art comique, lui permet d'être aussi bien le duc de Septmonts que Mascarille, valet de Lélie. C'est un Mascarille étourdissant et un duc d'un comme il faut et d'un froid dandysme que ceux-là même qui dans la vie font le mieux le métier malaisé et supérieur de dandy et de duc atteignent à peine. A côté de lui M. Febvre représente admirablement Clarkson ; de ton, de tenue, de geste, de costume, d'âme et aussi par le *chic* à nouer sa cravate, M. Febvre est à fond l'Américain vingt fois millionnaire, qui a été cabaretier, fendeur de bois, squatter, chercheur d'or, qui bâtit une ville entre deux saisons, et qui se débarrasse d'un adversaire entre deux trains, à l'épée ou à la carabine. C'est un travers de s'écouter parler et je ne voudrais pas le suggérer à M. Febvre qui ne l'a pas. Il serait bon pourtant qu'une fois par exception il s'écoutât parler dans son rôle de Clarkson. Il reconnaîtrait peut-être à sa grande surprise qu'il possède une voix claire,

mordante, posée et distincte, et que, par conséquent, dans les rôles où son débit devient précipité et inintelligible, c'est bien sa faute à lui et non celle de sa voix. Je n'ai jamais vu M. Garraud aussi agréable au public que dans le rôle de Rémonin. Mademoiselle Madeleine Brohan est d'une élégance étincelante dans le personnage épisodique, mais charmant de la marquise de Rumières. Elle a constamment captivé la salle. J'aurai dit tout ce qu'il y a à dire de l'exécution générale de *l'Étrangère* en notant que même de tout petits bouts de rôle ont été excellemment tenus. On a beaucoup remarqué M. Joliet dans Calmeron, qui n'a que deux ou trois répliques. Il n'y a que M. Le Bargy (Gérard) qui cette fois n'ait pas beaucoup plu. Je le constate à regret ; car ce jeune artiste, après avoir joué avec succès *les Femmes savantes, Jean Baudry, le Chandelier*, avait presque gagné ses éperons dans *les Maucroix*. Il est vrai que le rôle de Gérard, élève de l'École polytechnique, ingénieur et prince charmant, est superlativement banal. J'espère que M. Le Bargy trouvera bientôt quelque occasion plus propice.

C'est mademoiselle Bartet qui a repris le rôle de la duchesse Catherine de Septmonts, créé par mademoiselle Croizette. Ce rôle est très étendu. Catherine est presque toujours en scène ; la pièce réside bien plus en Septmonts et en sa femme qu'en

Mrs Clarkson et en son mari. Mademoiselle Bartet a reçu des applaudissements de la salle entière son brevet de maîtrise. On lui a fait un triomphe au quatrième acte. Ah! ce n'est plus seulement la tendre et délicate Bartet! Elle a parcouru toute la gamme de son rôle : vigueur, insolence, fierté, désespoir morne, passion, transports, courage avec un bonheur soutenu. Si elle me permettait maintenant de lui donner un conseil, ce serait de bien prendre garde de ne tomber dans l'imitation de personne. Elle entre, elle sort, elle tient les bras collés au buste avec le coude en pointe, exactement comme mademoiselle Reichemberg. Que mademoiselle Reichemberg soit ce qu'elle est, fort bien ; je suis charmé quand je vois mademoiselle Reichemberg et charmé encore quand je vois mademoiselle Bartet ; mais si l'on doit me montrer Reichemberg en Bartet ou Bartet en Reichemberg, je demande qu'on m'amène plutôt mademoiselle Jeanne May, qui imite et parodie si adroitement ses petites camarades. Est-ce que mademoiselle Bartet n'était pas elle-même des pieds à la tête, lorsqu'au Vaudeville elle jouait d'une façon si délicieuse le rôle de Cécile dans *Montjoye*?

Mais le principal intérêt de la représentation était dans le début de mademoiselle Blanche Pierson, qui remplissait le rôle de mistress Clarkson. C'est, dit-on, M. Alexandre Dumas qui a fait enga-

ger mademoiselle Blanche Pierson par la Comédie.
Nous ne pouvons que féliciter vivement M. Dumas
de son initiative. Mademoiselle Blanche Pierson aurait dû entrer à la Comédie dès après ses grands
succès de *Dora* et d'*Odette*. Elle a une ampleur de
beauté théâtrale qui n'est commune en ce moment
ni à la Comédie, ni sur les autres scènes. Elle paraît,
et sa taille avantageuse et la noblesse de sa démarche
emplissent aussitôt la scène. Peut-être sera-ce même
la pente contre laquelle mademoiselle Pierson aura
à se défendre, de prendre moralement en scène trop
de place, d'occuper trop. On peut être étoile à la
Comédie comme ailleurs ; mais étoile ou non, il faut
donner toute son attention à rester dans le rang et
à se mettre à l'unisson, car le risque qu'on courrait
de faire disparate est bien plus grave ici que sur les
scènes de genre. Mademoiselle Blanche Pierson a
glissé avec son air de grâce imposante à travers les
aspérités et les embûches du rôle de Mrs Clarkson. Le troisième acte a été pour elle une ovation.
Elle se tire aussi bien que possible de l'impossible
récit de la naissance et de l'enfance. Elle dit avec
une verdeur gentille et avec son superbe tempérament de comédienne le couplet à Septmonts :
« Vous ne lui direz rien du tout, à M. Clarkson, et
vous ferez bien... Il vous tuerait comme un petit
lapin. » Au dernier acte seulement, son esprit et ses

pieds ont quelque peu bronché sous la préoccupation d'une robe noire, que les connaisseuses ont trouvée magnifique, mais dont la jupe était un soupçon trop longue. Enfin voilà mademoiselle Pierson de la Comédie. Elle y rendra d'importants services, non pas seulement par son expérience, son talent, sa flamme de passion, mais encore par sa conscience et sa docilité au travail. Elle n'aura pas passé en vain par la rude et saine discipline de Montigny qui était respectueux jusqu'au scrupule pour ses artistes, mais qui exigeait et tirait d'eux, sans les accabler ni les dévoyer, tout ce qu'ils pouvaient donner. On s'apercevra de plus en plus à la Comédie qu'il n'y a rien dans le métier et dans son emploi dont elle ne soit capable.

L'Étrangère a été représentée pour la première fois le 14 février 1876. C'est l'avant-dernière pièce qu'ait composée M. Dumas. De son succès auprès du public, M. Dumas n'eut pas alors à se plaindre; mais le drame souleva de la part des critiques de profession, — j'entends par là, non point les *lundistes* ou les *lendemainistes*, mais tous ceux qui sans écrire font état de réfléchir sur les œuvres et de les juger, — des objections véhémentes et générales. La sensibilité littéraire paraît en avoir souffert quelque peu chez lui. Lorsqu'il fit imprimer *l'Étrangère*, au

mois de septembre 1879, il la dédia à Alphonse de Leuven, avec cette épigraphe : « *La dernière pièce du fils* au premier et au plus fidèle ami du père [1], » ce qui semblait annoncer de sa part le dessein de renoncer au théâtre. Il n'y a pas renoncé ; postérieurement à *l'Étrangère*, il a écrit *la Princesse de Bagdad*. Jusqu'à nouvelle expérience, il a bien fait de ne pas abjurer Thalie et ses erreurs. *L'Étrangère* est mêlée de bon et de mauvais. C'est un drame décousu et indéterminé qui pourrait s'intituler *le Gendre de M. Mauriceau* tout aussi bien ou tout aussi mal que *l'Étrangère;* il s'en va devant lui, va comme je te pousse, avec des efforts sans verve de bizarrerie, des thèses superficielles qui visent à la profondeur, des caractères et des biographies qui ont aux deux derniers actes des inattendus renversants ; à l'occasion, une petite énumération historique qui ne se serait pas déplacée dans *l'École des mœurs* de l'excellent chanoine Blanchard ou dans la bouche du pharmacien Homais. Qu'on ne s'en effraye pas trop ! En relisant *la Question d'argent* et *le Père prodigue*, on s'assure que M. Dumas, à l'époque la plus éclatante de sa vie littéraire, quand il venait d'écrire *le Demi-Monde* et le premier acte du *Fils naturel*, premier

1. Alexandre Dumas fils. — *Théâtre complet*, tome VI. Calmann-Lévy, 1879.

acte qui est en soi un drame achevé, n'évitait pas toujours et même commettait plus naïvement quelques-unes des fautes qu'on relève dans *l'Etrangère*. Il n'en a pas moins donné, depuis, trois ou quatre compositions supérieures : *l'Ami des femmes, les Idées de Madame Aubray, Une Visite de noces, l'Affaire Clémenceau*. Nous ne croyons pas qu'avec tous ses défauts *l'Étrangère* ait marqué chez lui un fléchissement du talent dramatique. Bien au contraire. Le métier, là, est su et pratiqué à fond. La griffe reste sûre et puissante. L'art de construire un acte, une scène, un discours, n'a jamais été plus ferme; jamais le dialogue, plus robuste et plus rapide; jamais plus déliée et plus claire, la direction des mouvements de la scène où l'on voit apparaître et circuler à la fois, sans gêne ni heurt, jusqu'à dix personnages qui ont tous, parmi les préoccupations communes, des *a parte* d'intérêt et de sentiment. On ne s'ennuie pas, quand même on réclame; on ne languit pas, si l'on s'étonne quelquefois; on s'en va content. Mais après? Qu'est-ce qu'on a vu?

On n'en sait rien.

En ouvrant le journal, le matin, on a lu au programme des spectacles *l'Étrangère*, par M. Dumas fils. C'est de la haute attraction. Admirable sujet; auteur admirablement approprié au sujet. Plusieurs phénomènes sociaux d'une gravité exceptionnelle et

d'une grande portée se sont produits sous le règne de Napoléon III et n'ont fait que gagner en intensité sous les gouvernements divers successivement émanés de la révolution du 4 septembre 1870, lesquels, loin d'entreprendre de réagir sagement, dans les limites du possible et du juste, contre les mœurs, les institutions et les maximes de la période précédente, n'ont été que les continuateurs et, pour ainsi dire, les exécuteurs testamentaires de l'Empire. Ces phénomènes sont : la prise de possession de Paris par l'étranger ; l'avènement de la race juive qui peut devenir bientôt prépondérante ; l'émancipation de la courtisane, qui était autrefois une espèce d'excommuniée civile, et qui forme de plus en plus maintenant une classe régulière, admise, consacrée, considérée ; la concentration progressive des capitaux et du commerce, par le jeu du crédit, entre les mains de compagnies peu nombreuses qui avant un demi-siècle, seront devenues pour la France ce que furent pour Rome ces *latifundia*, d'où sortit la guerre sociale en permanence. Chacun se rappelle comment M. Dumas fils, avec le *Demi-Monde*, a constaté, peint et décrit dramatiquement l'un de ces phénomènes : la quasi-naturalisation de la courtisane dans la société. On arrive au théâtre pour l'œuvre nouvelle de Dumas. En attendant le lever du rideau, on se met devant les yeux cette légion d'étrangers multicolores,

depuis le Mexicain et le Yankee jusqu'au Mongolien et au Sarmate, qui occupent, de la gare des Batignolles à la Muette, le splendide *Parisian-West;* qui forment la tierce part au moins des abonnés des premières loges aux vendredis de l'Opéra, aux samedis des Italiens, aux mardis de la Comédie, aux soirées de n'importe quel théâtre pendant les vingt premières représentations de la pièce à succès; qui obtiennent la concession de nos chemins de fer et de nos *tramways;* qui ont jusqu'à l'entreprise de nos travaux de fortification; qui fondent chez nous de puissants journaux, par le moyen desquels ils prendront un jour la direction de notre esprit public et de nos fortunes privées; qui reçoivent à dîner les duchesses, dont les aïeux de nom sont morts à Pavie et à la Mansourah, et placent sans façon un bijou ou un diamant sous chaque serviette; qui offrent tout bonnement d'acheter l'Arc de Triomphe, afin de le faire servir à leurs galas et de donner sur la plate-forme le feu d'artifice à leurs amis; pour qui seuls M. Haussmann et son fidéi-commissaire le Conseil municipal de la République française ont fait surgir de terre un Paris de marbre et d'or. On se dit que M. Dumas tirera de tout cela ce qui appartient au dramaturge, les travers, les ridicules, les influences pernicieuses, les vices nouveaux introduits dans notre vie habituelle et notre état public, le tour nouveau

des passions et des goûts, l'une des vingt tragédies ou comédies qui en sont engendrées. On espère un pendant au *Demi-Monde*. La toile se lève. Le premier acte ne trompe pas l'attente générale. Avant que Mrs Clarkson ait paru, l'auteur a trouvé moyen de nous fournir déjà tant de détails caractéristiques sur elle que nous nous écrions : « Oui, la voilà ; oui, c'est le monstre lui-même ; oui, c'est bien la femme cosmopolite qui a son centre à Paris et son rayonnement partout. »

En effet, tous les traits principaux y sont.

Des gens qui ne se connaissent pas entre eux et qui, par rapport l'un à l'autre, sont placés aux antipodes de notre état social : l'élégant oisif du Jockey-Club, le gérant de grand magasin, l'artiste, le savant, le banquier, la connaissent tous. Cependant, ils ne se sont jamais rencontrés ensemble dans son boudoir; celui-ci a noué ses relations avec elle à Varsovie, celui-là à Naples, un troisième à Londres ou à Bordighera ; en voici un qui l'a vue pour la première fois dans son laboratoire et en voilà un autre qui l'a reçue l'hiver dernier dans son atelier. Ils sont tous entrés dans son intimité, aucun ne sait au juste qui elle est ni d'où elle vient ; presque tous lui font la cour et la compromettent, aucun n'a le droit de lui supposer d'amant ni ne se targue d'avoir obtenu d'elle la moindre faveur. Elle est mariée, là-bas,

quelque part. Elle vit ici en jeune veuve toute consolée. Ne soupçonnez pas le mari de l'étrangère. Il est gouverneur authentique du territoire du Wyoming, à moins qu'il ne soit commandant pour le tsar à Arkhangel ou propriétaire richissime de mines en Silésie. Mais qui atteste ce mari ? Qui ? La maison de banque Calmeron et Cie, l'une des plus vieilles et des plus honnêtes de Paris; banque protestante, c'est tout dire. L'étrangère reçoit sans difficulté en cadeau un bracelet de diamants ou un collier de perles pour ses bons offices dans telle ou telle affaire, pourvu que colliers et diamants aient au moins une valeur de cinquante mille francs. Et pourtant la maison Calmeron et Cie vous certifiera, ses livres en main, qu'elle est créditée par son mari d'Amérique d'au moins deux millions. Le monde cause sur elle à tort et à travers. Elle saura, quand elle voudra, forcer l'entrée de ce monde médisant, par le salon qui lui plaira, un jour de fête de charité où elle payera un simple sandwich mille livres sterling. Quinze jours après la fête de charité, les journaux *pschut* décrivent la réception de la veille, chez la princesse de Cadignan, tout ce qu'il y a de plus exclusif et de plus *select*. On trouve, brillant au premier rang des invités *selected*, le nom de Mrs Clarkson.

Telle est la femme, tel est le type que M. Dumas, au cours de son premier acte, nous dessine en pied

avec sa vigueur de crayon et sa faculté de condensation morale. La figure nous saisit ; une joie circule en nous ; nous allons avoir une comédie de grande allure, arrachée par le forceps des flancs mêmes de la société contemporaine. Nous n'avons rien de ce genre aux actes suivants. M. Dumas ne fait rien de cette Clarkson, pas même le sujet de sa pièce. A peine cette terrible étrangère entre-t-elle en action, qu'elle chute ! Quelle créature fragile et puérile ! A quoi s'occupe-t-elle ? A disputer à la duchesse de Septmonts, avec des phrases de mélodrame, un cœur de polytechnicien, le même qu'on voit dans *Par Droit de Conquête*, dans *la Belle au bois dormant*, dans *le Maître de forges*, partout. Et à ce propos, n'arrivera-t-il donc jamais, ne fût-ce qu'une petite fois, et pour varier un peu, que nos dramaturges prennent ce cœur-là, ce cœur parfait et incomparable, à l'École centrale ! Au moins, si Mrs Clarkson, sans agir, restait jusqu'au bout intacte en sa substance, l'étrangère, la Clarkson du premier acte. Pas du tout. Au troisième acte, Mrs Clarkson, voulant se montrer, dans tout son effroi, à Catherine de Septmonts, lui révèle qu'elle est petite-fille d'un esclave nègre, que la vengeance est le but de sa vie et qu'elle se consacre à exercer sur les blancs les représailles de la Nigritie. C'est terrifiant ; mais j'ai déjà entendu cette histoire-là, il y a bien longtemps.

Voir *Atar Gull*, drame par Eugène Suë. Quand j'habitais la caserne des Arènes, en 1834, ça faisait les délices de Besançon, ville et garnison.

M. Dumas a donc laissé en route son vrai sujet, sa conception originale, ni plus ni moins qu'a fait M. Sardou avec Dora et Rabagas. S'il n'a pas traité le sujet de l'étrangère, quel est donc son sujet? Dans la préface de *l'Étrangère*, œuvre d'ailleurs remarquable à plus d'un titre, M. Dumas veut bien nous confier l'intime secret de son drame. Il a entendu écrire un plaidoyer en faveur du divorce. Voilà, par exemple, une explication qui achève de m'embrouiller! Quand la représentation de *l'Étrangère* est terminée, je n'ai besoin d'aucun effort pour découvrir que l'auteur n'a pas écrit la comédie de l'étrangère; mais j'aurais beau relire tous les matins la pièce, j'aurais beau la revoir tous les soirs, jamais mon dur cerveau n'y discernerait quoi que ce soit qui concerce la dissolubilité du mariage. A supposer que la question du divorce soit dans l'affaire, on pourrait plutôt croire que le drame est une thèse physico-chimique dirigée contre lui. Du moment qu'un mauvais mari n'est, comme l'enseigne le philosophe Rémonin, qu'un vibrion; que selon la même doctrine il est dans l'ordre mystérieux de la nature et dans les lois de la Providence que le vibrion soit exterminé par un certain insecte, son ennemi, qu'on

entendra tout à coup passer et bruisser dans l'air, à l'instant propice; qu'en effet, l'insecte vengeur arrive à point du fond de l'Utah, sous la figure de Clarkson, pour dissoudre le mariage par la destruction du mari indigne, de l'odieux vibrion, et jeter la femme vertueuse dans les bras du jeune homme, sorti le premier au concours des écoles du gouvernement, nous n'avons plus, si nous voulons être logiques, qu'à crier aux femmes mal mariées : « Surtout pas de divorce! A quoi bon le divorce! Comptez sur les États-Unis et les principes de la physiologie. Attendez l'Anglo-Saxon. » D'autres ont cru et dit que M. Alexandre Dumas, en écrivant *l'Étrangère*, n'a rien fait de plus que transposer *le Gendre de M. Poirier*. Il me semble qu'ils ont ainsi trop mal traité l'auteur et trop bien traité la pièce. Si, d'une part, M. Dumas avait développé systématiquement et à sa manière le sujet des alliances matrimoniales entre la bourgeoisie laborieuse et opulente et la *gentry* paresseuse et ruinée, c'est bien une pièce qu'il aurait faite, une vraie pièce; mais ce sujet comme celui de l'étrangère, il ne le pose en plein que pour le laisser assez vite de côté. D'autre part, tout le temps qu'il pose le thème de ces sortes de mariage, il déploie les qualités qui lui sont le plus spéciales et avec une précision extraordinaire; il n'emprunte rien au *Gendre de M. Poirier*; son Mauriceau, sa Catherine,

son duc de Septmonts ne sont qu'à lui ; ôtez la position respective où ils se trouvent et sur laquelle M. Dumas a droit ni plus ni plus moins que M. Émile Augier, puisqu'elle est fournie par le commun spectacle du train quotidien du *high life*, ces trois personnages n'offrent aucune ressemblance avec M. Poirier, avec Antoinette, née Poirier et devenue marquise, avec Gaston, marquis de Presles. Que doit-on conclure de tout cela? M. Dumas, dans *l'Étrangère*, a peint trois portraits en pied et en buste des plus ressemblants et des plus conséquents à eux-mêmes, la duchesse, Mauriceau, Clarkson ; il en a dessiné deux autres, le duc et Mrs Clarkson qui se soutiennent pendant la première partie de la pièce et se décomposent pendant la seconde ; il a tracé une vive et aimable silhouette, la marquise de Rumières ; il a dépensé beaucoup d'esprit, de toutes les sortes d'esprit, du plus léger, du plus fin et du plus aigu ; il s'est livré à son humeur ; il nous a amusés. Tout cela, c'est beaucoup sans doute ; ce n'est la comédie ou le drame ni de l'étrangère à Paris, ni du mariage de classe à classe. M. Dumas, dans *l'Étrangère*, n'a empoigné ni poursuivi aucun sujet.

XI

31 mars 1884.

Une représentation de *Britannicus* et madame Paul Mounet. — Une lettre de Dumas sur *l'Etrangère*. — Le génie de Racine. — La meilleure tragédie de Racine est toujours celle qu'on joue. — M. Mounet-Sully et Néron.

Par je ne sais quelle distraction regrettable j'ai oublié de nommer M. Thiron qui joue Mauriceau dans *l'Étrangère*. Il y est parfait. Avec M. Coquelin et M. Febvre il forme un trio achevé. Ce Mauriceau est une étude de tête d'expression dont M. Dumas a sujet d'être fier. J'ai failli en faire une belle lundi dernier; si la place ne m'avait manqué, j'allais établir une comparaison en règle entre Mauriceau et M. Poirier!

Or, rien n'eût été plus rococo. M. Dumas, en personne, daigne nous l'apprendre dans une belle lettre esthétique et morale qu'il vient de publier, et

où il traite de haut cette manie qu'ont les Français de comparer sans cesse en littérature ceci à cela, et cela à tout. Même, M. Dumas ne s'explique pas, en général, comment un homme sensé qui a quelque chose à dire, au lieu de le dire dans une œuvre à lui, écrit sur les œuvres du prochain. S'il avait ajouté avec sa logique ordinaire qu'il ne comprend pas davantage qu'un homme qui a quelque chose à faire s'amuse, au lieu d'agir, à raisonner *ex professo* les actions d'autrui, rien ne manquait plus à sa thèse. M. Dumas eût écrit ainsi un traité complet d'abolition définitive et sans remise de l'histoire, de la militaire et de la politique tout aussi bien que de la littéraire, mais surtout de la littéraire, celle-ci ne subsistant qu'à la condition de s'exercer sur les œuvres des autres et ne s'y pouvant exercer sans comparer quelquefois les types d'un siècle avec ceux des siècles antérieurs. Ah! Gros-René nous était plus propice que M. Dumas. Je demande grâce au moins pour quelques-uns de ces parallèles maniaques qui offusquent M. Dumas, celui par exemple de M. le prince et de Turenne par Bossuet ou celui d'Epictète et de Montaigne par Pascal. Comme le parallèle que j'aurais pu faire à mon tour de M. Poirier et de M. Mauriceau n'aurait pas les mêmes chances d'intéresser la postérité, je le supprime sans trop de difficulté pour faire plaisir à M. Dumas. Je me contente

de noter que le Mauriceau de *l'Étrangère*, en soi, ne laisse rien à désirer et que pour lui prêter figure vivante on ne pouvait mieux trouver que Thiron. Ce Thiron-Mauriceau nous présente avec une justesse absolue le tour d'humeur et de caractère du millionnaire bourgeois qui entend faire souche de ducs au moyen de sa fille et de son argent.

Le succès de la reprise de *l'Étrangère* s'accuse. On fait de fortes recettes. M. Perrin qui ne s'endort pas sur la caisse a monté *Britannicus* pour sa jeune troupe en même temps qu'il reprenait *l'Étrangère*. Il nous offre dans *Britannicus* une figure nouvelle, madame Paul Mounet, femme de l'artiste de l'Odéon et belle-sœur de M. Mounet-Sully. Madame Paul Mounet, sous le nom de madame Barbot, appartenait à l'Opéra. C'est sur les conseils de M. Régnier qu'elle a quitté le chant pour la déclamation. Elle a choisi pour début le rôle d'Agrippine.

La meilleure tragédie de Racine est toujours pour moi celle qu'on joue. Sous les impressions des temps où j'étais plus jeune, je n'avais pas dans l'esprit que *Britannicus* pût jamais me saisir autant que me touchent *Bérénice* et *Esther*, que me ravit *Phèdre*, que me captive *Bajazet*. Récemment à la Comédie-Française, je suis revenu de mon erreur. Voltaire voulait écrire au bas de toutes les pages de

Racine : « Beau ! pathétique ! harmonieux ! sublime ! »
Ce n'est pas assez. Après avoir respectueusement
fixé au bas de toutes les pages ces adjectifs de
Voltaire et d'autres encore, il faudrait reprendre
chaque feuillet un à un et écrire ici : « Grand historien », là : « Grand connaisseur d'âmes », ailleurs :
« Politique rare et profond », quelquefois : « Stratégiste comme Annibal et Bonaparte ». La Comédie
vient de nous donner *Britannicus* avec un ensemble
bien propre à y faire ressortir ce qui, parmi tant
d'autres choses admirables, en est la qualité sinon
la plus précieuse, du moins la plus spéciale : l'action.
Dans *Britannicus*, l'action est substantielle, vigoureuse, foudroyante. Elle languit un peu lorsqu'on
arrive à la seconde moitié du quatrième acte ; au
cinquième, elle dure un peu trop après qu'elle est
réellement terminée par la mort de Britannicus.
Mais peut-être cet affaissement de l'action au quatrième acte et ce prolongement du cinquième ne nous
frappent-ils que par comparaison avec la rapidité
du reste. L'enlèvement de Junie, le brusque assaut
de l'appartement de Néron par Agrippine, l'entretien où Junie est contrainte de désespérer Britannicus de son indifférence, tandis que Néron les
écoute tous deux à demi caché, le discours d'Agrippine, si ample et si aisé de forme, si dru et si
nourri de fond, où chaque vers presque est une

scène, un drame, une comédie, font bien mentir et ceux qui jugent la tragédie racinienne vide d'événements et de coups de théâtre, parce qu'elle est sans cliquetis et sans confusion, et ceux qui n'y veulent pas reconnaître la brutalité de la nature et la férocité toute nue des passions, parce qu'ils n'y entendent jamais de sanglots de fauves et d'interjection bestiale.

Ne craignons pas de trop féliciter la Comédie. Elle s'est mise pour une fois plus en frais d'études et de talents que d'appareil et de décors. Tous les rôles sont bien tenus, jusques et y compris celui d'Albine, par lequel mademoiselle Martin se fait valoir. Quelques-uns estiment que M. Mounet-Sully dépense de l'agitation et du cri plus qu'il n'est indispensable dans le personnage de Néron. C'est possible. Il ne lui en laisse pas moins dans la suite du drame toute la vérité comme tout le tragique de sa physionomie. Je reproche d'ailleurs trop souvent à la Comédie, quand elle joue le répertoire, de jouer en dedans avec excès, pour me plaindre quand je trouve du dehors, fût-ce un peu mal à propos, chez un de MM. les sociétaires. Je me borne à faire remarquer à M. Mounet-Sully que ce qu'il a dit peut-être le plus en tragédien consommé, c'est le vers :

Mais si vous ne régnez, vous vous plaignez toujours.

et qu'il l'a dit très posément. Les trois principaux rôles après Néron ont été confiés par M. Perrin à des débutants. Je ne sais si mademoiselle Rosa Bruck (Junie) travaille en dehors des répétitions ; je sais qu'elle réalise des progrès manifestes d'un rôle à l'autre. Elle ne fait pas assez sentir ses alarmes renaissantes au cinquième acte qui a besoin d'être solidement porté sur la première scène et par le jeu de Junie. En revanche, elle s'est approprié avec bonheur tout le second acte, Elle a surtout bien soutenu la scène, difficile pour l'actrice, de la déclaration de Néron. Elle y compose comme il faut son geste, son visage et son débit. On souhaiterait seulement que, en disant le vers fameux :

Ni cet excès d'honneur, ni cette indignité,

elle ne prononçât pas le second hémistiche » ni cette indignité » du même ton que le premier. Elle y doit marquer fortement l'offense à sa dignité et légèrement quelque nuance de mépris pour Néron. A M. Samary (Britannicus) on reprochera avec justice une voix sourde. M. Samary répondra qu'il était enrhumé. Sans doute, sans doute. Il a du rhume dont il guérira avec de la pâte de lichen et aussi de la sourdeur de voix dans le tragique dont il ne guérira que par beaucoup d'exercices et en

prenant de la peine. Le grand, très grand éloge qu'il y a à faire de lui, c'est qu'il sait se renouveler; on ne retrouve rien dans son Britannicus de ce qu'il était dans Acaste, Dorante et Horace; à ce signe d'abord et surtout, on se fait reconnaître comédien.

Quand à madame Paul Mounet, tragédienne par alliance et par nature, il convient de s'arrêter à elle plus longuement. Non pas que madame Paul Mounet soit une comédienne compliquée. Mais il est compliqué de la juger si l'on veut tout dire, tout le bien et tout le mal. On la voit; on commence par dire: *ouf;* puis on s'écrie: *oh! oh!* et l'on sort du théâtre sans plus savoir que penser. Par la taille, c'est un géant. Très belle personne pourtant, elle a sous l'optique de la scène un faux air de phénomène. Le tempérament du théâtre y est. Mais quel débarbouillage il va falloir qu'elle fasse de son goût et de son accent de terroir! Agaçant, ce goût. Quel est le terroir criminel? Le Quercy? Brioude? Bellac? Sarlat? Saint-Flour? J'appelle le tout un goût de Corrèze. Voyez-vous: il nous faut en prendre notre parti, nous autres Français de France,

Le temps de la Corrèze est à la fin venu.

Le plantureux Rouher, le premier, a installé l'élo-

quence corrézienne à la tribune politique ; elle s'y est avantageusement continuée par M. Brunet sous le fragile ministère Broglie et ce n'est pas encore la Chambre actuelle qui est en train de l'en faire déguerpir. Les Corréziens ! Ils en sont à nous permettre de garder le nom de Paris, pourvu qu'une loi nous y autorise. La Corrèze est aux rostres ; il fallait bien qu'elle prît aussi sa place sur la scène française.

D'abord, on se dit que M. Regnier a eu une forte lubie en adressant madame Paul Mounet à M. Perrin. Elle gasconne comme M. de Crac. Elle fait rouler les *r* comme si elle battait avec sa voix un ban pour César-Auguste. Elle développe la dernière partie du récit d'Agrippine comme les canes qui vont aux champs :

> La première va par devant,
> La seconde suit la première,
> La troisième vient par derrière.

Voilà la première impression générale que donne madame Paul Mounet. La seconde n'est guère plus favorable ; on cherche avec inquiétude quels rôles ce colosse pourra remplir à la Comédie quand il aura épuisé celui d'Agrippine. Marguerite de Bourgogne ? Cléopâtre ? Guanhumara ? Oui, oui, elle y paraîtrait à son honneur. Mais il est à craindre que M. Perrin, qui est pourtant audacieux et entrepre-

nant, ne pousse jamais l'audace jusqu'à transporter à la Comédie *la Tour de Nesle,* quoique le premier tableau et le sixième en soient d'une dramaturgie si pittoresque et si tranchante. Il ne reprendra pas davantage *Rodogune;* le public d'à-présent n'est plus de force à supporter une telle œuvre. Il ne reprendra pas enfin *les Burgraves ;* cette sublime épopée du Rhin allemand serait trop douloureuse à qui n'a pas su garder le Rhin français. Alors quoi? *Agrippine,* toujours *Agrippine!* Ainsi, nous nous inquiétons, et soudain un geste nous subjugue… Mais comment donc nous dit-elle cela! Mais elle est tout bonnement admirable! Mais ce n'est plus du tout une Hercule de Capdenac ; c'est une tragédienne, et de grande allure! Mais le masque est celui d'une médaille antique! Mais il faut qu'elle ait été élevée sous la tunique et le péplum pour s'y mouvoir avec cette sûreté! Mais elle a des façons de s'asseoir sur la chaise curule qui sont triomphales; elle a des manières de bras tendu à soulever sans efforts cent kilos et un public à trois mille têtes. Non! non! Régnier ne s'est pas trompé. Ah certes! mademoiselle Georges était tout autre dans le récit d'Agrippine ; je tiens madame Paul Mounet comme inexcusable de ne s'être pas fait expliquer, par ceux de ses camarades qui ont encore pu entendre Georges, les intonations et les physionomies de la grande

artiste débitant les endroits qui marquent péripétie :

> Approchez-vous, Néron......
> . Je souhaitai son lit... J'allai prier Pallas...
> Son maître, chaque jour, caressé dans mes bras...
> C'était beaucoup pour moi ; ce n'était rien pour vous...
> Il mourut...

Georges pourtant, Georges elle-même ne bondissait pas sur Burrhus et sur Néron avec la majesté sauvage et écrasante de madame Paul Mounet. Georges elle-même n'aurait pas lancé d'un visage et d'une vibration aursi terrible le vers

> ... Arrêtez, Néron ; j'ai deux mots à vous dire :
> Je connais l'assassin...

il ne s'en faut pas de l'épaisseur d'un cheveu, en ces moments-là, que madame Mounet ne donne le grand frémissement tragique. Je vous le dis en vérité : si madame Mounet se nuance, si elle arrive à secouer de sa voix l'empreinte limousine, le phénomène d'aujourd'hui sera une merveille de demain.

XII

28 avril 1884.

Fourchambault, comédie de M. Emile Augier. — Moralité incertaine de la pièce et du sujet de la pièce.

On a repris à la Comédie *les Fourchambault*, pour la continuation des débuts de mademoiselle Marsy et de M. Samary. La comédie *les Fourchambault* est de l'année 1878. En sa nouveauté, elle a obtenu une longue série de représentations et toujours, elle a beaucoup plu au public. Une action bien disposée et bien développée ; quatre ou cinq physionomies bien dessinées de profil ; des péripéties bien élevées ; des coups d'un comique naturel et vigoureux ; une langue claire et spirituelle, quoique déparée par quelques traits fades ; plusieurs scènes charmantes dont une au moins, la scène où s'opère la conversion de Blanche Fourchambault, est supé-

rieure ; tous ces mérites et toutes ces qualités ont fait à l'origine le succès de l'œuvre, et ils le maintiennent aujourd'hui. C'est une excellente pièce de théâtre courant, mais sans caractère marqué.

J'imagine que mes lecteurs connaissent le sujet. M. Fourchambault est un honorable banquier du Havre, pourvu d'une soixantaine d'années, d'une femme dépensière, vaine et aigre, d'un fils qui ne fait rien, et d'une fille qui ne tient à rien qu'à épouser un *clubman* titré et renté. Les personnages que je viens d'indiquer forment à eux quatre les Fourchambault, côté légitime, côté du mariage et des règles sociales. D'autre part, vit, dans la même ville du Havre, un M. Bernard, négociant et armateur (trente-huit ans) qui, parti de bas, est devenu un des gros bonnets du commerce du lieu. Il est très lancé sur la place ; il n'en mène pas moins, passé l'heure de la Bourse et des bureaux, une existence très retirée avec sa mère qui ne voit personne. Ce M. Bernard et sa mère forment un autre côté Fourchambault, les Fourchambault incorrects, les Fourchambault côté de l'amour et de la nature. Madame Bernard, la mère, maintenant sexagénaire, était à vingt ans une pauvre maîtresse de piano sans famille ; elle s'est laissé séduire et mettre à mal par M. Fourchambault qui l'a abandonnée, elle et son enfant. Ainsi M. Fourchambault a tout auprès de

lui, sans le savoir, sa famille illégale faisant pendant à sa famille légale. Il est à son insu doublement marié et doublement père et de deux façons différentes. Les Fourchambault de la main gauche ont prospéré, ceux de la main droite n'ont plus de la fortune que l'apparence. Au moment où s'ouvre l'action, la maison Fourchambault, bien qu'elle jouisse encore d'un grand crédit, se trouve dans de tels embarras qu'elle est à la merci de la moindre crise qui éclatera sur la place. Pauvre papa Fourchambault! L'honnête mademoiselle Robertin, la jeune fille honnête et de bonne maison qu'il a épousée dix ans après avoir rompu avec la femme séduite, avec l'aventurière, comme disaient ses parents, lui a apporté huit cent mille livres de dot, soit quarante mille livres de revenu ; quel meilleur mariage rêver dans la banque ! Mais il faut que Fourchambault déduise chaque année de ce chiffre de quarante mille livres une somme de cent vingt mille francs qui représente son train de maison tel que l'ont arrangé sa femme, qui mourrait de honte si elle se savait éclipsée par Duhamel ; sa fille, qu'il est logique de brillamment habiller pour l'établir brillamment ; M. son fils qui court les brelans, les danseuses et les institutrices. Cependant le fils naturel non reconnu, Bernard, a été élevé honnêtement et raisonnablement par sa mère qui était courageuse

et vigilante ; il s'est fait recevoir capitaine au long cours ; il a navigué, il a spéculé heureusement, il a construit des navires ; il gagnait et sa mère mettait de côté ; il s'est acquis de la sorte une fortune liquide de deux millions et plus. Si bien que, quand Fourchambault n'a plus qu'à sombrer sous le poids de la mauvaise conduite et des extravagances de la famille légitime, c'est le fils naturel, c'est la maîtresse jadis si cruellement traitée qui détournent de lui la faillite, qui lui sauvent et l'honneur et l'argent. Bernard relève le chef de la famille, ramène sa femme au bon sens, marie leur fille selon son inclination, empêche le fils de parfaire une infamie et replace, en bonne posture, en l'épousant, une charmante jeune fille qu'ils avaient à eux tous bêtement ou lâchement compromise.

Moralité ?

La moralité serait haute et pratique, l'œuvre de M. Émile Augier serait un drame saisi à bras-le-corps s'il en résultait cette leçon qu'un jeune homme de vingt-cinq ans, qui se marie, accomplit la pire des folies, lorsqu'il court les yeux fermés après une dot d'un million, au lieu de se chercher à sa portée quelque jeune fille belle et robuste, saine de corps et d'esprit, entendue, oh ! entendue, d'un naturel aimable, d'une éducation appropriée, possédant l'art du ménage et de la famille. Il n'est guère de

nos jours de comédie plus nécessaire à écrire et à réécrire que celle-là. Mais cette comédie qui, d'après le gros de notre analyse, semblerait faire la substance et l'épanouissement des *Fourchambault*, n'y est qu'en puissance : elle ne nous frappe pas directement. A se laisser aller à ses impressions, on conclurait plutôt de la fable de M. Augier, ainsi que la remarque en a déjà été faite en 1878, qu'un homme prévoyant, s'il se marie, doit d'abord et avant tout se préparer, en dehors du mariage, une famille éventuelle, qui lui soit un bâton de rechange pour sa vieillesse au cas que la famille normale ne lui tournerait pas bien. Là est la faiblesse des *Fourchambault*.

Il n'y a plus à louer M. Got de sa conception du personnage de Bernard. M. Got, dans le moderne, est plein d'inventions et de ressources. Il s'est retrouvé tout ce qu'il était il y a six ans. Lui, M. Barré et mademoiselle Reichemberg sont les seuls artistes de la création qui aient reparu dans la pièce. Parmi les artistes nouveaux que la Comédie y produit, mademoiselle Lloyd est la personne qui a de beaucoup le mieux rempli sa tâche. *Fit fabricando faber*. A force de ne pas réussir dans les amoureuses et les grandes coquettes, mademoiselle Lloyd est devenue accomplie dans les mères; le public a été charmé d'elle et ne le lui a pas laissé ignorer.

Il me semble aussi que mademoiselle Marsy peu à peu se dégage. Elle trouve déjà mieux l'emploi de son bras et de son avant-bras ; seulement il s'en faut encore que chez elle la jupe soit aussi svelte que le corsage. Les scènes qui exigent de la grâce et de l'âme ne lui valent toujours rien. Elle prend sa revanche aux passages de vigueur et de drame. Au quatrième acte, quand elle quitte la maison où on l'outrage ; au cinquième, quand elle refuse la main du fat qui l'a offensée, elle a eu les attitudes vraies et le débit aussi juste et aussi pénétrant que le permettent les défectuosités naturelles de sa voix ; la salle a applaudi. Pour l'autre débutant, M. Samary, il a le malheur que la plupart de mes confrères le prennent en grippe et le tort, je crois, de s'en dépiter. Qu'est-ce qu'on lui reproche ? De ne pas jouer comme Coquelin ? J'en demeure d'accord. Songeons qu'il n'a que dix-huit ans. — Oui, mais il est trop sans gêne sur les planches pour un blanc-bec. — Vous voulez dire qu'il y est trop aisé. Diantre ! c'est un joli défaut chez un débutant. Aimeriez-vous mieux qu'il fût gauche et timide ? Tout ce qu'il vous plaira. Mais M. Perrin nous accommode le jeune Samary à trop de sauces ; il nous le montre dans le haut comique, dans le comique bouffe, dans le comique bourgeois, dans le tragique ; il lui ferait, s'il pouvait, chanter les trois anabaptistes du *Pro-*

phète. — Bon ! M. Perrin essaye les jeunes. Il essaye les jeunes, M. Perrin ; c'est son devoir. Dès leurs débuts, il les fait travailler en tout genre ; n'a-t-il pas raison ? Est-ce quand ils auront sur les épaules quinze ans de services exécutifs et exclusifs dans les amoureux qu'il les pourra assouplir à faire les valets, et réciproquement ?

Je n'ai aucune envie de proclamer M. Samary éminent dans le rôle de Léopold Fourchambault ; j'estime qu'il y est plus que suffisant. Il dit trop vite, il ne dit pas faux, ce qui, à dix-huit ans, n'est pas commun. Travaille-t-il assez ? Je n'en jurerais pas. N'a-t-il pas… comment dirai-je ? N'a-t-il pas les planches un peu libres et un peu lestes ? N'a-t-il pas trop peu le respect de la scène à côté de camarades qui habituellement l'ont trop ? Je ne dis pas non. C'est à tout cela qu'il doit faire attention. Se relâcher un tantinet sur la scène ou, ce qui revient au même, s'y ébattre à son gré est un défaut par où les comédiennes plaisent quelquefois et par où les comédiens choquent. Gare à ce défaut ! C'est de la famille ; c'est le sang des Brohan.

XIII

5 mai 1884.

L'acte de Société de la Comédie-Française et l'affaire Émilie Broisat. — Charte de la Comédie. — Le décret de Moscou. — Le décret du 30 avril 1850.

En ouvrant, ces jours derniers, le *Figaro*, nous y avons lu, non sans surprise, la note suivante :

« Contrairement à ce que les journaux ont dit à propos du réengagement de madame Émilie Broisat, ce n'est point le comité du Théâtre-Français qui a songé à ne renouveler son traité que pour cinq ans : c'est la sociétaire elle-même qui, avec une modestie peut-être excessive, a proposé à l'administrateur général et aux membres du comité de ne signer provisoirement que pour cinq années. La chose est si véridique que nous pouvons citer, comme preuve,

ce fragment de la lettre que madame Broisat avait adressée à ces messieurs :

« ... J'ai été engagée à la Comédie pour tenir l'emploi des « jeunes premières », et je pense l'avoir tenu jusqu'à présent de façon à mériter les encouragements du public et à me concilier la sympathie de mes camarades.

» Je ne dissimule pas, d'un autre côté, que je ne pourrai tenir les mêmes rôles pendant un aussi long espace de temps. Le renouvellement de mon traité pour une seconde période de dix années n'aurait donc sa raison d'être qu'en prévision d'un changement d'emploi. Mais ce nouvel emploi conviendra-t-il à ma nature, à mes moyens? Y pourrai-je rendre les mêmes services? Je ne saurais l'affirmer dès à présent, et je comprends très bien que le même doute puisse exister dans vos esprits.

» Dans cet état de choses, et pour ne pas trop engager l'avenir, je viens vous demander s'il ne serait pas possible de m'assurer pendant cinq ans seulement la situation que j'occupe à la Comédie-Française. Au mois de septembre 1889, le comité ayant délibéré à nouveau, j'aurais, selon sa décision, le droit de prendre ma retraite ou d'achever les vingt années de sociétariat exigées par l'acte de Société.

» J'espère que la proposition que j'ai l'honneur de vous faire pourra se concilier avec les règlements et qu'elle sera accueillie par vous. »

Madame Émilie Broisat a donné là, nous le répétons, un exemple de modestie bien rare.

Autant que nous pouvons comprendre cette note, il s'agit ici, non d'une chose à faire, mais d'une chose faite. Puisqu'elle est faite, passons en ce qui concerne l'artiste actuellement intéressée. Nous n'avons plus à nous inquiéter que de l'avenir. Nous espérons que ni le ministère des beaux-arts, ni la Comédie n'invoqueront jamais comme précédent la décision prise à l'égard de madame Broisat. Cette décision est injustifiable. En admettant madame Broisat à contracter un engagement de cinq ans, en qualité de sociétaire, M. le ministre des beaux-arts a tourné et violé la loi; il a brisé, autant qu'il était en lui, le sociétariat.

Trois textes fondamentaux régissent la Comédie-Française : l'acte de Société, passé devant maître Hua, le 27 germinal an XII; le décret impérial rendu le 15 octobre 1812 au quartier général de Moscou; le décret présidentiel du 30 avril 1850, complété par le décret impérial du 23 novembre 1859. Ces divers documents, rapprochés l'un de l'autre, ne laissent pas de doute sur l'office qui incombe au ministre et

sur la limite de ses droits. Quand un sociétaire, et c'était le cas de madame Broisat, a atteint le terme de dix années de service, le ministre des beaux-arts, après avoir pris l'avis de l'administrateur et celui du conseil d'administration de la Comédie, statue à nouveau sur sa position et il prend l'un de ces deux partis : ou il laisse le sociétaire poursuivre l'engagement de vingt années que celui-ci a dû contracter pour être admis au sociétariat, ou il prononce d'autorité sa mise à la retraite. M. le ministre des beaux-arts pouvait donc garder madame Broisat à la Comédie pour le surplus à courir des vingt années de son engagement; ce faisant, il eût fait acte de bonne justice et de bonne gestion, car madame Broisat est une artiste intelligente, délicate et fine, qui compte parmi les sociétaires les plus zélés comme les mieux doués. M. le ministre pouvait également liquider la pension de retraite de madame Broisat : ce faisant, il aurait usé plus ou moins équitablement de son pouvoir, mais il aurait usé d'un pouvoir sans conteste qui lui appartient. Il n'y avait qu'une chose qui outrepassait son droit, c'était d'engager pour cinq ans, ou pour trois ou pour sept, une artiste déjà engagée pour vingt ans sous la seule réserve du cas de mise à la retraite; et la seule chose qu'il n'avait pas le droit de faire, c'est justement celle-là qu'il a faite.

Avant d'aller plus loin, j'écarte et tiens pour non avenue la lettre de madame Broisat. Cette lettre n'a rien à voir dans un débat où il s'agit de l'état des sociétaires. Mes lecteurs me rendront cette justice que je ne juge jamais le gouvernement de la Comédie que d'après les résultats, c'est-à-dire d'après les représentations, d'après la qualité des pièces et des comédiens dans le temps que les uns et les autres arrivent sous les yeux du public. Je laisse en général MM. les comédiens et leur administrateur fort tranquilles sur leur gestion intime. Je ne me mêle ni de leur ménage intérieur, ni de leurs discordes civiles. Il n'est donc pas dans mes goûts de rechercher comment et pourquoi madame Broisat a écrit ou pu écrire sa lettre au comité. J'admets, les yeux fermés, que madame Broisat a agi spontanément et librement; que M. le ministre des beaux-arts ne lui a pas donné à entendre que, vu la faiblesse croissante de ses moyens d'artiste, il se croyait obligé d'user du droit qu'il a de la mettre à la retraite; que cette mise à la retraite pourtant lui déchirait le cœur ; qu'elle seule pouvait lui épargner une décision aussi pénible pour lui que pour elle, en consentant elle-même à son réengagement pour cinq années sans plus et en sollicitant cette mesure comme une grâce toute particulière. J'admets que ce qu'on a voulu réellement et avant-tout c'est satis-

faire aux convenances personnelles d'une artiste digne d'intérêt, et que, s'il y a eu une violation de la loi, ça été dans une intention toute paternelle. Qu'importe! Je ne me laisse pas toucher par cette paternité destructive des privilèges du sociétariat. Je suis le très humble serviteur de madame Broisat; mais ses convenances personnelles ne doivent point passer avant la charte de la Comédie. Sa lettre, pour ce motif, est caduque; la publication n'en saurait produire les effets qu'on s'était sans doute promis. Comment la lettre est-elle parvenue à la connaissance de la presse? Est-ce madame Broisat qui l'a communiquée? En ce cas, l'aimable artiste me permettra de remarquer, puisqu'on célèbre à bon droit ses sentiments de modestie, qu'elle eût été plus modeste encore en l'étant avec moins de publicité. Est-ce M. le ministre des beaux-arts qui est l'auteur de la divulgation? Est-ce le comité ou l'administration de la Comédie? En ce cas, nous pouvons bien considérer, comme une preuve entre mille autres de nos mauvaises habitudes gouvernementales et bureaucratiques, le fait qu'une lettre, pièce à consulter d'un dossier administratif, tombe dans le domaine de la publicité; nous ne pouvons le considérer comme un argument dont nous ayons à tenir compte.

Qu'est-ce en substance que la Comédie-Française?

C'est une Société artistique et commerciale, rattachée à l'État, mais originairement libre et qui a toujours gardé tantôt plus, tantôt moins, de son autonomie originelle : aucun autre théâtre subventionné ne présente ce caractère. Les relations de l'administrateur, du comité, des sociétaires, des pensionnaires, soit entre eux, soit avec le ministre des beaux-arts, ne sont pas réglées par un cahier des charges, mais par des actes législatifs; le mode des engagements et la forme des engagements pour la Comédie ne reproduisent pas purement et simplement le mode et la forme des contrats ordinaires de ce genre; ils sont soumis à des règles spéciales édictées et appliquées par l'autorité publique. Par-dessus les dispositions diverses qui régissent la Comédie et les comédiens plane le décret de Moscou. L'économie générale de ce décret célèbre tend à un double objet : d'une part, enchaîner le sociétaire au théâtre pour aussi longtemps que son talent est dans sa belle période; donner, d'autre part, au comédien des garanties solides pour le moment où son talent fléchirait, lui assurer une position durable et digne en dédommagement de sa vie qu'il engage et des espérances de fortune qu'il aurait pu réaliser sur d'autres scènes, s'il avait exploité son talent au lieu de se vouer à le cultiver et à l'exercer. Cette double préoccupation a inspiré le décret de Moscou.

On interprète mal le décret de 1850, si l'on ne tient compte des deux conceptions fondamentales de 1812, lesquelles résultent elles-mêmes de toute l'histoire du Théâtre-Français. On va également contre l'esprit de l'institution, on détruit à la lettre la Comédie, soit qu'on ébranle la sécurité des artistes sociétaires, soit qu'on leur offre pour se dégager d'excessives facilités. La décision prise par M. le ministre des beaux-arts à l'égard de madame Broisat, l'innovation des engagements de cinq ans, offre les deux inconvénients; c'est une mesure, on le voit, complète.

Mettons les textes sous les yeux de nos lecteurs. D'abord, le décret de Moscou. L'article 12 du décret détermine la nature et la durée de l'engagement que contracte le sociétaire par le fait de son admission au sociétariat :

« Tout sociétaire qui sera reçu contractera l'engagement de jouer *pendant vingt ans;* et, après ces vingt ans de services non interrompus, il pourra prendre sa retraite, *à moins que le surintendant ne juge à propos de le retenir.* »

L'engagement, ainsi contracté, est-il absolu? Il l'est de la part du sociétaire. Il l'est de la part de la Société. Il ne l'est pas au regard du surintendant

(remplacé depuis successivement par le ministre de l'intérieur, le ministre d'État et le ministre des beaux-arts). Le surintendant garde barre sur le sociétaire. Rien n'est plus nécessaire ni plus sage. Il peut arriver que, au cours de ses vingt années, le sociétaire, pour une cause ou pour une autre, devienne incapable de servir. En ce cas, l'autorité publique interviendra, non pour révoquer le sociétaire ou rompre son engagement, mais pour le mettre à la retraite. Tel est l'objet de l'article 16 du décret de 1812 :

« En cas d'incapacité de servir, le sociétaire pourra, même avant ses vingt ans, être mis en retraite par ordre du surintendant.

» En ce cas, et s'il a plus de dix ans de service, il aura droit à une pension sur les fonds du gouvernement et une sur les fonds des sociétaires; chacune des pensions sera de..... »

Vient ensuite le décret du 30 avril 1850. Il laisse subsister, tel que l'article 12 du décret de Moscou, fixant à vingt ans la durée de l'engagement du comédien. Mais à l'article 16 de Moscou il substitue une disposition nouvelle, un article 13 ainsi conçu :

« Après une période de dix années de service, à

partir du jour de la réception, il sera statué de nouveau sur la position de chaque sociétaire reçu postérieurement à la promulgation du présent décret. Le ministre, après avoir pris l'avis de l'administrateur et du comité d'administration, pourra prononcer la mise à la retraite, conformément à l'article 16 du décret du 15 octobre 1812. »

Je conviens que cet article 13 n'est pas un modèle de clarté. En 1849 et en 1850, la décadence de l'esprit législatif et de l'esprit politique s'accusait déjà fortement chez nous; l'art de rédiger les décrets s'en ressentait. Voulez-vous soutenir que l'article 13 du décret de 1850, si on le compare à l'article 16 du décret de Moscou, est dirigé contre les sociétaires et a pour objet de diminuer leur condition et de les tenir plus serrés? Vous le pouvez : sous l'empire du décret de Moscou, la situation du sociétaire, une fois reçu, subsistait sans nouvel examen, pendant vingt ans, à partir du jour de son engagement; le surintendant n'était obligé de s'en occuper et n'était autorisé à y toucher que par cas extraordinaire, et ce cas ne pouvait être que l'insuffisance notoire, l'incapacité de servir; sous l'empire du décret de 1850, que le comédien sociétaire passe sour suffisant ou insuffisant, pour médiocre, excellent ou mauvais, il ne peut échapper à un nouvel examen

officiel de ses titres, après dix ans de service; c'est la loi elle-même qui impose une nouvelle décision à intervenir sur sa personne. Voulez-vous soutenir au contraire que l'article 13 du décret de 1850 a eu pour objet et pour résultat d'améliorer et de fortifier l'état du sociétaire? Vous le pouvez également : car, sous l'empire du décret de Moscou, le surintendant décidait seul du sort des comédiens, et, sous l'empire du décret de 1850, il est obligé avant de statuer de prendre l'avis du conseil d'administration et de l'administrateur. Le fait même que la loi indique un moment fixe et spécial, la dixième année de service, où le ministre peut statuer, semble lui ôter le droit d'éliminer le sociétaire avant cette dixième année. Quoi qu'il en soit, le point sur lequel le ministre des beaux-arts a à prononcer, après la dixième année révolue, n'est pas douteux. Le ministre décide si le sociétaire sera, oui ou non, admis « de nouveau » à se prévaloir de son engagement primitif qui a été contracté pour vingt ans; rien de moins, rien de plus. Si c'est non, le gouvernement et la Société doivent au sociétaire mis prématurément à la retraite la pension déterminée par l'article 13. Si c'est oui, le sociétaire reste dix ans de plus attaché à la Comédie, sans même avoir, à notre sens, à contracter de nouvel engagement, puisqu'il était déjà engagé pour vingt ans en vertu

du décret de Moscou, sauf le cas où il eût été mis à la retraite, au bout de dix ans, en vertu du décret de 1850.

Tel est le sens clair de l'article 13 du décret de 1850. J'ajoute que c'est en même temps le seul sens honorable et raisonnable qu'il soit possible de lui donner.

Si en effet l'on prétendait que le droit du ministre, au bout de la dixième année, est de rompre l'engagement du sociétaire et de le renouveler à d'autres conditions, il résulterait de cette interprétation que, aux termes des lois existantes, le sociétaire, d'une part, n'est engagé en fait que pour dix ans, et, de l'autre, l'est en droit pour vingt. Arrangez cela ! Si l'on prétendait que le ministre, en vertu de l'article 13 du décret de 1850, peut, non pas seulement mettre à la retraite, après avis des autorités intérieures de la Comédie, le sociétaire jugé incapable de continuer à servir, ou déméritant, ou qui a cessé de convenir, mais encore placer tout sociétaire, après dix ans, dans l'alternative ou de recevoir sa retraite, ou de solliciter lui-même la résiliation de son engagement de vingt années et l'obtention d'un engagement de moindre durée, je demande : Qu'est-ce que c'est donc qu'un sociétaire ? Que devient sa sûreté, que devient son honneur, que devient son état personnel, compensation pour lui

du servage auquel l'astreint le décret de Moscou et des occasions de gain que le titre de « comédien ordinaire » lui a fait manquer? Mais vraiment le sociétaire, en ce cas, tombe, pour la garantie de sa position, au-dessous des pensionnaires de n'importe quel autre théâtre. Et dire qu'un comité composé de sociétaires a donné son avis favorable pour l'institution d'un contrat de cinq ans qui n'est en réalité que la violation et la ruine du droit antique des sociétaires à vingt années de sociétariat! Quoi! ces messieurs seraient en ébullition si demain le ministre des beaux-arts déclarait, à la tribune, qu'il a le ferme propos de ne plus jamais décorer de comédiens! Et il leur est indifférent d'établir, par leur propre avis, que le sociétariat, fixé à vingt années par leur acte constitutif du 27 germinal an XII, ne sera plus que de dix ans, à la volonté du ministre! Tant d'appétit pour le ruban! Et tant d'incurie pour les règles protectrices de leur art et de leur profession, qui ont constitué, en ce siècle, la dignité solide du titre et de l'état de sociétaire! Ah! qu'ils sont bien de leur pays! Ah! qu'ils sont bien, dans un sens auquel ils ne pensent pas, la comédie française!

Je conclus par où j'ai commencé. Puisque l'article 13 du décret de 1850 mettait le ministre des beaux-arts dans le cas de statuer de nouveau sur la position de madame Broisat, le ministre, avant de

se résoudre, n'avait à se poser que cette simple question : « Depuis dix ans que madame Broisat est à la Comédie, a-t-elle démérité ? Puis-je prononcer sa mise à la retraite « pour incapacité de service », voire simplement pour négligence et insuffisance, ou dois-je m'en tenir à l'engagement de vingt ans qui la lie à la Comédie et qui lie la Comédie à elle ? Si je prononce d'office la mise à la retraite, suis-je bien assuré que le conseil d'administration de la Comédie a sous la main par qui la remplacer ? Est-ce les nouvelles recrues de la Comédie, est-ce mademoiselle Marsy, mademoiselle Brindeau, mademoiselle Rosa Bruck, etc., qui diront les vers comme madame Broisat ? » M. le ministre eût fait ensuite à cette question la réponse que lui eussent suggérée son jugement et son goût ; mise à la retraite ou continuation de l'engagement de vingt années, il fût resté dans sa compétence. M. le ministre des beaux-arts a pris une mesure qui suppose une suite de raisonnements beaucoup plus compliqués. Il a dit ou dû dire à madame Broisat à peu près ceci : « Je vous tiens, madame, pour incapable de servir, et je romps votre engagement de vingt années. Le voilà rompu ! Ne pleurez pas, madame, ne pleurez pas, je vous en supplie. Je hais de voir pleurer les femmes. J'ai le cœur paternel. Maintenant que tout est rompu, tout peut s'arranger. Qu'est-ce que je voulais, en

somme? Constater par un acte officiel votre incapacité de servir. Du moment que vous êtes dûment incapable, je vous réengage pour cinq ans. Vous écrirez au comité, pour expliquer votre affaire, une belle lettre qui tombera par hasard entre les mains des nouvellistes bien informés, et c'est le cas de dire que la chose passera « comme une lettre à la poste. » Ainsi tout le monde est satisfait, M. le ministre, M. l'administrateur, le comité, madame Broisat et le public qui est bien content que madame Broisat soit contente. Il n'y a que la Comédie qui s'écroule. Elle devient le théâtre des Funambules, avec une organisation moins simple et moins rationnelle.

XIV

12 mai 1884

Encore l'affaire Broisat. — Intervention imprévue du Conseil judiciaire de la Comédie. — Supériorité supposée par le Comédien sur la Comédienne. — La Comédienne sociétaire pour dix ans. — A quand les sociétaires à la petite semaine. — Sage économie du décret de Moscou et de l'acte de Société.

Plusieurs personnes se sont étonnées que j'aie mis en cause M. le ministre des beaux-arts. Et à qui donc me fussé-je adressé?

Un matin, je lis dans le *Figaro* qu'une des sociétaires distinguées de la Comédie vient d'être engagée pour cinq ans, quand elle l'est déjà pour vingt et que de ces vingt il en reste dix encore à courir. J'en éprouve un peu d'étonnement; je me reporte au texte du décret de 1850; j'y vois à l'article 13 qu'après une période de dix années révolues sur l'engagement de vingt ans il sera statué de nouveau sur

la position de chaque sociétaire, et que c'est le ministre qui statuera *après avoir pris l'avis* de l'administrateur et du comité. Qui veut-on, la loi étant ainsi, que le public rende responsable de la décision prise? L'administrateur? Le comité? Mais l'administrateur et le comité, s'il a été procédé, ainsi que j'ai dû le supposer, selon le texte et l'esprit de la loi, sont en somme aussi innocents de la décision prise à l'égard de la sociétaire intéressée que le peuvent être les innocentes brebis que M. Schenck expose chaque année au Salon. L'administrateur et le comité n'avaient pas qualité pour mettre l'affaire en mouvement; ils n'ont pas même dans l'espèce le droit officiel de proposition; ils n'ont que le droit d'avis. Le ministre est obligé de prendre leur avis; il le prend; saisis par lui et par son commandement formel, le comité et l'administrateur délibèrent; ils transmettent au ministre le résultat de leurs réflexions, et le ministre statue. Est-ce ainsi que les choses se sont passées? En ce cas, c'est bien le ministre, que l'on est forcé de prendre à partie, quand on entend démontrer que la décision est illégale. Les choses ne se sont-elles pas ainsi passées? Au lieu de saisir l'administrateur et le comité, le ministre s'est-il laissé saisir officiellement par eux? En ce cas, le ministre n'en reste pas moins en cause; il a même à répondre d'un manquement de plus; il a

pris une décision au delà des pouvoirs que lui confère la loi, et il l'a prise sans avoir suivi les formes prescrites par la loi. Le respect que je professe pour l'autorité ministérielle légitime et le peu de goût que j'ai à voir un ministre laisser ses agents résoudre pour lui m'entraînaient nécessairement, dans l'état où les choses semblaient être la semaine dernière, à ne m'en prendre qu'à M. le ministre des beaux-arts et à n'appeler qu'à lui.

Il paraît que le *Figaro* s'était mal exprimé la semaine dernière ou que j'avais mal compris le *Figaro*. Il n'y avait alors qu'une décision projetée et il n'y a pas encore, à cette heure, de décision prise. C'est ce qu'on doit conclure d'un nouvel incident qui s'est produit et que relate le *Journal des Débats* d'hier matin. Le conseil judiciaire de la Comédie, d'après les informations que le journal a puisées à bonne source, s'est réuni jeudi dans le cabinet de M. l'administrateur général de la Comédie-Française. « Ce conseil a examiné, dit la note publiée par le *Journal des Débats*, tous les points d'interprétation juridique auxquels donne lieu le fameux décret de Moscou ; il a plus particulièrement porté son attention sur la situation prochaine de mademoiselle Broisat. » En bon français, les jurisconsultes de la Comédie ont examiné, sur l'invitation de M. l'administrateur et dans son cabinet, la question

de savoir si mademoiselle Broisat est ou non engagée pour vingt ans, ou bien, si à son engagement de vingt ans, qui court toujours, il est légal de substituer un engagement de cinq années. C'est bien cela, n'est-ce pas? Eh bien! si c'est cela, ma surprise va croissant. M. l'administrateur, qui interroge officiellement les jurisconsultes sur l'institution du sociétariat quinquennal dont il n'a certainement trouvé aucune mention dans les statuts de la société ni dans les décrets, a donc été saisi officiellement de cette nouvelle innovation par M. le ministre des beaux-arts? Non, à ce qu'on a lieu de présumer jusqu'ici. Il s'ensuit que M. l'administrateur de la Comédie et la Comédie elle-même se proposent de saisir ou ont saisi officiellement le ministre d'une question qui n'existe ni en fait ni en droit, quoique la loi, en ce point, ne confère pas à M. l'administrateur le droit officiel de proposition et qu'elle réserve tout au contraire à M. le ministre la fonction de saisir M. l'administrateur et le comité de la Comédie! Qu'est-ce qu'on fait à la Comédie, ô Sminthée Apollon, du ministre des beaux-arts? Comment se figure-t-on le ministre? Comme un ministre *ad libitum*, qu'on prend et qu'on laisse? Comme un de ces ministres de *Bertrand et Raton* que manœuvre si plaisamment le fin Rantzau?

Il y a dans l'affaire du sociétariat quinquennal,

inventée on ne peut plus dire avec certitude par qui, puisqu'elle ne l'a pas été par M. le ministre des Beaux-Arts, une double question, une question de fait et une question de droit. La question de fait est galante. Le comité de la Comédie, composé de six membres, tous hommes, s'est avisé que la faculté comique était de moitié moins développée et de moitié moins résistante chez les femmes que chez les hommes. Nous aurions cru justement le contraire. De cette première observation, le comité a conclu que, quand une comédienne a servi dix ans à la Comédie, alors même qu'au bout de ces dix ans elle serait arrivée à son point de perfection, elle n'offre pas les mêmes garanties que le comédien, qu'elle se maintiendra pendant dix années encore en cette heureuse situation de vigueur scénique et de talent. Pour la comédienne, la décadence, après la première période de dix ans, peut arriver foudroyante, irrésistible; pour le comédien, non pas. Le comité en a conclu qu'il est sage de réduire pour ce qui concerne les comédiennes à cinq années, après la première période écoulée de dix ans, la durée des risques que court la Comédie, en gardant un sociétaire plus de dix ans, tandis qu'on continuera à laisser les comédiens, qui n'auront pas été mis à la retraite après leurs dix ans, achever de droit leurs vingt années tout d'une traite. Ainsi la Comé-

die possédera deux espèces de sociétaires : des sociétaires pour vingt ans, les hommes

Du côté de la barbe est la toute-puissance ;

des sociétaires pour dix ans, les femmes, lesquelles femmes, au bout de dix ans, pourront être réengagées à volonté par le ministre pour dix autres années ou seulement pour cinq, ce qui nous mène, en réalité, à une troisième subdivision de sociétaires. Quel galimatias ! Sociétaires de vingt ans par droit originel ! Sociétaires de vingt ans par institution ministérielle, après dix ans ! Sociétaires de quinze ans ou sociétaires décennaux transformés par appendice en sociétaires quinquennaux ! tout cela se déménera et se démêlera dans la même association et le même acte de Société. A quand les sociétaires d'une année ? A quand les sociétaires de six mois ? A quand les sociétaires à la petite semaine ?

Le beau système en vérité ! Abolissez plutôt l'institution de la Comédie ; ce sera plus franc, plus rationnel et plus sensé. Je ne recherche pas s'il n'y a pas de sérieux inconvénients à ce que justement les femmes soient placées par une organisation nouvelle dans une situation plus particulièrement dépendante à l'égard des autorités qui dirigent la Comédie. J'accorde sans peine que le ministre successif des beaux-

arts et l'administrateur successif de la Comédie-
Française seront toujours des personnages de bonne
vie et mœurs ou à tout le moins de galants hommes.
Mais sur quoi se fonde-t-on pour se croire plus ab-
solument assuré de la validité et de la solidité artis-
tiques du comédien qu'on ne l'est de la comédienne?
M. l'administrateur aurait dû assembler les méde-
cins avant les jurisconsultes. La congestion cérébrale,
la paralysie, la parésie, l'anémie, les nombreuses
variétés d'affections du larynx sévissent aussi bien
chez les sujets mâles que chez les femmes, entre
l'âge de trente-cinq ans et celui de quarante-cinq
ans; je prends ces deux moments de la vie parce
que, en général, la décision ministérielle, prévue et
prescrite par l'article 13 du décret de 1850, inter-
vient quand le sociétaire est aux environs de sa
trente-cinquième année. Nous avons eu de notre
temps un grand comédien et une grande comédienne
qui ont tenu sur les planches jusqu'à la dernière
extrémité; qui oserait affirmer que la vieillesse, de
Georges ait été moins admirable que celle de Frédé-
rick? Dites, si vous voulez et j'y consens avec em-
pressement, que l'état de jeunesse d'une comédienne
n'est pas indifférent en elle, surtout quand elle joue
les jeunes premières. Si cependant la magie de l'art
comique et celle de l'optique théâtrale produisent
cette illusion d'un comédien, âgé de cinquante-huit

ans, paraît parfaitement un jeune homme, et quel jeune homme! le plus jeune et le plus charmant des amoureux dans le rôle de Dorante, pourquoi une comédienne à quarante-cinq ans ne serait-elle pas excellente dans le rôle de Clarisse? N'y fût-elle que bonne, n'y fût-elle que suffisante, ce serait assez pour faire condamner la précaution ou l'expédient de l'engagement quinquennal. L'esprit de l'acte de Société du 27 germinal an XII, comme l'économie du décret de Moscou, consiste en effet à assurer, ne nous lassons pas de le redire, la position du comédien, pendant vingt années, tant qu'au cours de ces vingt années il suffit seulement à sa tâche, afin de le dédommager, tandis qu'il est encore suffisant, des rigoureuses obligations qui lui ont été imposées, pendant que, dans cette même tâche, il était supérieur ou brillant. Là est le principe constitutif de la Comédie.

Un système nouveau, qui permettrait d'ôter tout aux services rendus pour tout donner à la jeunesse, bouleverserait et pervertirait l'institution. Le directeur d'une entreprise théâtrale, quand il n'est pas protégé par le règlement contre lui-même et contre les instincts de la profession, n'a que trop de pente à rajeunir sans cesse ses cadres féminins. Il étendra sans cesse la part de la beauté au préjudice du talent et la part du bel âge au préjudice de l'expé=

rience, parce qu'il y est engagé par la partie jeune du public et poussé par la force des choses. Je ne m'en cache pas ; je suis comme tout le monde ; la vue d'une jolie femme au théâtre me remplit d'aise et m'aveugle aisément sur son talent. Je suis entré un soir, par hasard, aux Variétés. Madame de Cléry, qui y joue Métella dans *la Vie parisienne*, en était à la scène de la présentation à Gondremark, où elle se montre parfaite ; mais, quand elle y eût été détestable, je ne m'en serais pas aperçu, tant elle m'éblouissait de sa beauté, avec je ne sais quel ruban bleu qu'elle avait autour du cou ; et la preuve de mon total éblouissement, c'est que je m'aperçus le matin, en m'éveillant, que madame de Cléry s'était tout bonnement abstenue de chanter le ravissant billet à Métella :

> Vous souvient-il, ma belle,
> D'un homme qui s'appelle...

Voilà l'effet au théâtre (et quelquefois aussi dans la vie) d'un ruban bleu bien placé. Le théâtre, de quelque façon qu'on l'envisage, le théâtre, c'est la jeunesse, c'est surtout la jeunesse ; le théâtre, c'est les jeunes gens et les jeunes femmes, dans la salle et sur la scène. Aussi hésiterais-je à me ranger parmi ceux qui reprochent à M. l'administrateur

actuel de la Comédie le rôle important que paraît jouer dans son système de recrutement féminin le respect des avantages extérieurs de l'artiste à engager. On doit tenir compte de tout. Telle comédienne n'a pas de talent, mais elle est belle ; telle autre est expérimentée, intelligente et toujours en verve, elle mord au rôle vigoureusement, mais elle vieillit et c'est un paquet. De ma stalle, et en les prenant chacune à part, il m'est aisé de dire, ne tenant compte que du talent, de l'une qu'elle joue bien et de l'autre qu'elle joue mal et qu'il est scandaleux de la produire. Et pourtant le directeur du théâtre a pensé, peut-être avec raison, que l'une compense et fait ressortir l'autre ; que la beauté comme le talent peut et doit être partie intégrante de son spectacle et qu'une troupe, dont toutes les femmes auraient du génie et seraient laides, fagotées et quadragénaires, produirait probablement à la scène un effet plus piteux encore qu'une troupe dont toutes les comédiennes seraient stupides, mais gracieuses, rayonnantes de leurs vingt ans et belles comme Vénus.

Mais diantre ! il faut de l'équilibre.

Le décret de Moscou et l'acte du 27 germinal an XII, tel qu'on les a interprétés jusqu'ici et tels qu'ils sont, pourvoient à cet équilibre pour la Comédie-Française. Ils y pourvoient par la considération toute spéciale qu'ils accordent au talent, à l'expé-

rience et aux services rendus. Faites des sociétaires femmes de cinq années; s'il arrive un administrateur ou un ministre des beaux-arts, chez qui le goût pour le côté plastique du théâtre soit trop développé, même en tout bien tout honneur, l'institution du sociétariat de cinq ans pour femmes anéantira en quelques années la Comédie. Notre première scène ressemblera de plus en plus à ces théâtres de province dont le directeur fonde la prospérité de son entreprise sur le renouvellement impitoyable, année par année, de son personnel féminin, et elle ne différera plus essentiellement de ces théâtres de boulevard où le succès d'une pièce dépend de l'aspect plus ou moins propice que prennent sous la lumière électrique les contours de la personne, extraordinairement sculpturale, qui représente la Fée du Grand Lac, édictant les destins du prince Azor.

Quand bien même, ce que je n'accorde pas du tout, l'invention de la femme à cinq ans serait une invention aussi ingénieuse qu'elle est inattendue, quand bien même s'imposerait réellement au ministre des beaux-arts la nécessité de briser à la Comédie l'antique égalité des deux sexes, nécessité qui pendant quatre-vingts ans, de 1804 à 1884, ne s'est pas fait sentir, reste la question de droit. M. le ministre des beaux-arts, avant de laisser signer aucun engagement de sociétaire quinquennal, serait tenu de

procéder à deux opérations préalables. Il devrait d'abord inviter MM. les sociétaires à reviser, selon les formes et les règles prescrites par la loi, leurs conventions de l'an XII. Il devrait ensuite faire rendre par M. le président de la République en Conseil d'État, un décret établissant pour lui la faculté de recevoir des engagements décennaux et des engagements d'un simple lustre. Jusqu'à plus ample informé, nous croyons qu'il ne l'a ni en vertu de l'acte de société de l'an XII, ni en vertu du décret de Moscou, ni en vertu du décret de 1850. Il n'est pas utile que nous revenions sur les arguments que nous avons déjà donnés. Le conseil judiciaire de la Comédie a délibéré : nous attendons de connaître la consultation. Maintenant que le public est averti et s'occupe de l'affaire, nous sommes persuadé que M. le ministre des beaux-arts ne décidera rien avant que la consultation des jurisconsultes ait été mise sous les yeux du public et que le public ait eu le temps de la discuter. Nous espérons tout de son équité et de son bon sens. Il sait qu'il y a des avis qu'il est tenu par la loi de prendre, mais non pas de suivre. Il sait que l'avis du conseil judiciaire, tout aussi bien que les commentaires de la presse, tout aussi bien que l'avis de M. l'administrateur et celui du comité ne sont pour lui que des moyens de s'éclairer qui ne le lient pas.

Il s'éclairera par autant d'avis qu'il voudra ; mais la décision à intervenir, qu'il prendra en toute liberté, sera bien une décision du pouvoir ministériel et non d'aucun autre.

XV

19 mai 1884.

La duchesse Martin, de M. Henri Meilhac, très moderne mais peu de chose. — Les jeunes auteurs appelés trop tard à la Comédie. — Tort qu'ils ont de se guinder. — *La Joie fait peur*. — Revanche de madame Broisat sur le Comité.

On a écouté avec plaisir, à la Comédie-Française, un autre petit acte, en prose celui-là, qui est de M. Meilhac. *La duchesse Martin* est jouée supérieurement par M. Worms et madame Samary. On n'est pas plus grande dame que madame Samary, qui fait la duchesse, et elle y a du mérite, car ce n'est pas son emploi ordinaire. On n'est pas plus gai, on n'a pas plus d'entrain ni plus de bonne grâce que Worms, qui représente le comte Jacques de Meusse et cela lui fait tout particulièrement honneur ; car ce n'est ni son habitude, ni la pente

naturelle de son talent. Je souhaiterais maintenant de le voir dans Don Juan et dans Almaviva.

Autrefois, à Paris, le comte Jacques de Meusse, avant qu'il fût ruiné, et la duchesse Martin, avant qu'elle fût veuve, se sont frôlés, par-ci par-là, dans le monde. Ils ne se déplaisaient pas l'un à l'autre ; ils se le sont dit ; ils ont flirté et puis rien ; ça ne s'est pas trouvé ; c'est l'histoire à Paris de tous les jours et de toutes les heures. Maintenant le comte Jacques, qui a trop cultivé le bac et le bézigue, ce qu'il avoue, et aussi, sans doute, l'Union générale et le Crédit de France, ce qu'il n'avoue pas, vit retiré du côté de Montauban, dans le manoir délabré de ses aïeux, avec quatre mille francs de revenus qu'il a réussi à sauver des parties fines et des grosses affaires. La duchesse Martin, devenue libre, se met à penser de nouveau à cet ancien adorateur et le vient relancer dans le Tarn-et-Garonne. Elle arrive chez lui et feint d'y être par hasard. — D'honneur, lui dit-elle, je ne savais pas vous rencontrer. On m'avait dit vaguement que depuis votre *krach* vous étiez chef de gare quelque part. Cette idée du gentilhomme chef de gare a beaucoup fait rire. C'est notre vie moderne.

Ici s'engage une scène charmante, d'une fantaisie et d'une vérité dignes de Meilhac. La duchesse est immensément riche, grâce à Martin, son père, qui a

gagné des millions et des millions dans la filature et qui était de Montauban comme les ancêtres de Jacques. Elle est belle, elle est spirituelle, elle est raisonnable ; son château, là, dans le voisinage, le château construit par le père Martin, est splendide auprès de la bicoque des Meusse. Jacques a presque aimé autrefois la duchesse : pourquoi ne l'épouserait-il pas, elle et les millions du père Martin, puisqu'elle ne demande pas mieux. On recommence à flirter ; on flirte d'abord par jeu ; on flirte ensuite plus sérieusement ; et voilà Jacques aux pieds de la duchesse. — Mais là, dit la duchesse, vraiment, vous m'aimez. — Non ! répond Jacques, après un moment de réflexion : hélas non ! — et tout bonnement il se relève et se rattrape d'aux pieds de la duchesse. En effet, il aime la fille du médecin du pays ; nous le savions depuis le commencement de l'acte ; il l'avait oublié un moment devant la belle duchesse qui a le *chic* et le *chèque*. La duchesse ne s'offense pas de ce dénouement inattendu d'une tendre conversation. Ça la change des fadeurs courantes. Elle s'emploie même à marier Jacques avec la fille du médecin, qui est de la parenté des Martin, une Martin par alliance. Et ensuite, demandez-vous ? Ensuite, c'est tout.

La grande scène de la pièce a plu ; mais y a-t-il là une pièce ? Où tend cette pièce ? Qu'est-elle ? un

marivaudage? une paysannerie? un proverbe? un
caprice poétique? Ce n'est rien qu'une scène qui a
permis à la Comédie-Française de mettre sur son
affiche le nom de Meilhac. Ce n'est pas assez. On est
désappointé. De plus, il y a des fautes. Cette bluette
quasi-enfantine n'en est pas moins enchevêtrée et
s'achoppe. Comment! M. Meilhac, l'un des princes
de la scène, a pu croire que le spectateur se reti-
rerait content de la déconvenue de cette pauvre du-
chesse Martin, si belle et si imaginée, succombant
devant une petite villageoise qui n'a pour elle que
ses dix-sept ans! Passe, si M. Meilhac ne nous avait
pas du tout montré la petite fille, s'il l'avait abso-
lument laissée à la cantonade! Mais il nous la fait
voir assez pour que nous jugions combien elle est
insignifiante, tandis que la duchesse pétille, et au
théâtre la sympathie penche toujours du côté de ce
qui est saillant et occupe l'action. Pourquoi encore
la duchesse simule-t-elle comme prétexte de son
voyage au pays de son père le désir de rechercher
ce qui lui reste de la parenté Martin, ouvriers fileurs,
pastours, garçons de ferme, cousins, cousines, ne-
veux et nièces à la mode de Bretagne, afin de faire
un sort à chacun d'eux? Je ne reconnais pas dans
cette idée expressive, quand l'auteur l'emploie seu-
lement à l'état de feinte, le Meilhac des bonnes
heures. Il fallait que la recherche du cousinage ro-

turier fût le but vrai et non le but simulé du séjour de la duchesse en Gascogne ; il était dans le tempérament d'une duchesse de Meilhac de vouloir tout à coup, bien sincèrement, et sans y être obligée, s'embarbouiller de tous les Martins des deux sexes, et pour la drôlerie de la chose, et pour le défi aux petites amies du monde très *select*, et pour la bonne action. Tout eût été bien plus scénique si la duchesse veuve se fût rencontrée réellement par hasard avec le comte décavé, au bord du Tarn. M. Meilhac n'aurait pas eu besoin de certaines ficelles par trop banales, avec lesquelles il a noué son petit acte. Le grouillement des Martins eût beaucoup plus rendu. C'est dans ces Martins que M. Meilhac eût trouvé sa comédie. — Que puis-je faire pour toi? dit la duchesse à l'un des jeunes Martins qui est apprenti coiffeur. — Je voudrais, lui répond le campagnard gourmand, aller à Paris coiffer des actrices. — Cela vaut le « Je vous croyais chef de gare » de tout à l'heure. De tels traits semblent aisés. Il n'y a pourtant que M. Meilhac qui les trouve.

Il est regrettable que ce soit par quelque chose d'aussi peu substantiel que M. Meilhac fasse une rentrée à la Comédie-Française. Je ne comprends guère, en général, comment la Comédie-Française règle ses rapports avec ceux des auteurs contemporains qui ont la veine comique en partage. On les

fait languir des années à la porte. On ne les admet que s'ils s'amendent de leur verve naturelle et s'ils se mutilent ; à moins que ce ne soit eux qui se croient obligés de se métamorphoser du tout au tout quand la Comédie leur fait des avances. M. Perrin, à qui personne pourtant ne refuse l'initiative dans le moderne, M. Perrin, tout aussi bien que M. Édouard Thierry, a laissé s'écouler les belles années de M. Meilhac et de M. Halévy, sans rien demander ni à l'un ni à l'autre, ni à tous deux ensemble, si ce n'est de loin en loin une saynète. C'est dès le début, c'est tout de suite après *Fabienne,* et *les Curieuses,* qu'il eût fallu solliciter M. Meilhac pour la Comédie, comme il eût fallu s'adresser à M. Gondinet, tout de suite après *les Révoltées* et *les Grandes Demoiselles.* Au bout de vingt ans, on pense à Meilhac ; à d'autres on ne pense même pas ; l'affiche de la Comédie est vierge encore du nom de Gondinet ; vierge elle est aussi du nom de M. Albert Millaud, dont la verve aristophanesque s'épanche tous les jours en petites feuilles dialoguées, membres dispersés d'un vrai poète comique. On n'appelle pas à la Comédie les talents de franche veine qui se révèlent et grandissent, ou bien on les appelle trop tard, quand ils ont accommodé pour d'autres scènes le meilleur d'eux-mêmes. Aussi qu'arrive-t-il dans le moment qu'on a enfin recours à eux ? Ils sont comme des gens

qu'on surprend en déshabillé. Ils s'affublent dans le trouble. Ils arrivent sur la scène française, méconnaissables. M. Labiche se fabrique une manière de cothurne et il écrit *Moi*. Mais ce n'est pas du tout cette comédie genre psychologique et fin qu'un Labiche aurait dû composer pour la Comédie parce que ce n'est pas ce genre qui est le Labiche enviable et inappréciable ; c'était *mon Isménie*, carrément *mon Isménie* ou *Célimare le Bien-Aimé* ; je veux dire, c'était ces sujets-là, avec la même conception, la même conduite des scènes, les mêmes caractères, le même jet de pinceau, en se retranchant seulement quelques facilités et quelques vulgarités, en s'interdisant quelque relâchement qui n'est à sa place que sur des scènes inférieures. Il y a des raisons de croire que M. Meilhac aujourd'hui a procédé avec la Comédie-Française comme autrefois M. Labiche. Il se sera dit : « La Comédie m'invite ! Je vais faire quelque chose de délicat et d'éthéré. La Comédie-Française, que diable ! Ayons de la distinction. » M. Arnold Mortier, en effet, dans sa Soirée Théâtrale, toujours si intéressante à consulter, nous peint M. Meilhac du moment où il s'est mis à travailler pour la Comédie, inquiet, agité, sérieux autant qu'il était insouciant et gai, l'an dernier, lorsque sur la terrasse du cabaret de Carrières-sous-Bois, il composait l'acte de *ma Camarade* chez la tireuse de

cartes, auquel Molière eût applaudi. Un acte pour la Comédie ! Et il polissait, et il repolissait, et il émondait, surtout il émondait ! Et qu'émondait-il ? Il émondait, soyez-en sûr, le plus caractéristique ; il suait sang et eau pour ôter Meilhac de Meilhac.

Évidemment, je n'ai pas droit d'accuser la Comédie-Française, si c'est les Labiche et les Meilhac qui, d'eux-mêmes, lorsqu'ils veulent entrer au théâtre de la rue Richelieu, tâchent à sortir de leur naturel et se maquillent le visage d'une noble poudre de riz. J'ai peur pourtant que ce ne soit la Comédie qui, par des observations discrètes et détournées, ne les pousse hors de leur chemin. Il est si facile de démonter un auteur même célèbre, qui, à la Comédie, n'est encore qu'un débutant, en lui disant très vite et comme par parenthèse : « Vous savez le banquier qui fait le chien dans *les Curieuses*, ce n'est pas ce qu'il nous faut ; vous savez le récit du bal masqué de Carbonel dans *J'invite mon colonel*; c'est peut-être bien un chef-d'œuvre ; mais aux Français je ne vous le conseillerais pas. » Raisonner ainsi ce serait raisonner contre les grandes règles du goût ; ce serait raisonner contre les traditions de la Comédie elle-même. S'il paraissait demain quelque nouveau Labiche, un Meilhac de vingt-cinq ans, un Albert Millaud dont la plus pure verve ne fût pas encore dispersée en chefs-d'œuvre quotidiens, je me

permettrais de bien recommander à la Comédie de prendre le plus tôt possible ces jeunes gens privilégiés, tels qu'ils sont, pour ce qu'ils sont et à cause de ce qu'ils sont. Messieurs du comité lisent-ils quelquefois les règlements qui concernent leur société? Le public sait, par le cas de madame Broisat, qu'on est en droit de supposer que non. Eh bien! ils ne feraient pas mal de songer plus souvent que l'arrêté du 25 avril 1807, qui a fixé leur répertoire officiel, ne leur attribue pas seulement les pièces jouées sur l'ancien théâtre de l'hôtel de Bourgogne et sur celui que dirigeait Molière, mais encore le répertoire plus divers et plus libre de la Comédie italienne. Le trésor de Molière lui-même d'ailleurs comprend *M. de Pourceaugnac* tout comme *le Misanthrope*. Je le dis, puisque l'occasion s'en présente, en maxime générale et sans prétendre faire d'application particulière : il ne faudrait pas que MM. les comédiens fussent fiers d'avoir *Polyeucte* et *Bérénice* dans leurs attributions, seulement les jours où il s'agirait de forcer quelque auteur d'un génie bouffe et d'un accent tout moderne à s'engoncer et à se guinder pour aborder le Théâtre-Français. MM. les comédiens ne cultivent pas assez le genre *Bérénice* et le genre *Polyeucte* pour que ce leur soit une excuse de faire la grimace sur le genre *M. de Pourceaugnac*.

Le soir où les comédiens ont donné *la duchesse Martin*, ils y ont ajouté *la Joie fait peur*. C'est aussi une pièce qui n'a qu'un acte. Mais qu'elle montre bien tout ce qu'il y a à tirer d'un acte quand on y a mis l'étoffe première ! Quel drame naturel et pathétique, relevé encore par l'honnêteté des mœurs et des caractères, par le spectacle des consolations et du bonheur qui en peuvent sortir ! Quelle conduite habile des scènes ! Quelle simplicité de moyens pour atteindre aux effets les plus vigoureux ! L'œuvre de madame Émile de Girardin serait sans une ombre si le succès qu'elle a eu n'avait inspiré au mari de l'auteur l'idée plaisante de s'établir dramaturge à son tour. Mademoiselle Lloyd, mademoiselle Reichemberg, madame Broisat, M. Got ont été des interprètes au niveau de la pièce. *La Joie fait peur* est l'un des triomphes de M. Got, et elle sera désormais le triomphe de mademoiselle Lloyd. Ah ! que mademoiselle Lloyd doit décidément remercier le ciel de n'avoir plus vingt ans ! Elle était née pour les rôles de mère. Elle y est parfaite, parfaite, parfaite. Madame Broisat faisait la jeune fiancée de l'officier qu'on croit mort. Elle s'y est montrée, comme toujours, fort touchante. Mais sa voix, vendredi, avait tout particulièrement la sonorité et l'harmonie. A la dernière scène, son élégante coiffure faisait ressortir admirablement les avantages de sa personne. Il est

évident qu'elle s'était mise en peine et en malice de développer, à côté de son talent, tous ses moyens. *Oyez peuple, oyez tous ;* voilà la voix, voilà les grâces théâtrales, dont on ose dire qu'elles ne dureront pas encore dix ans.

XVI

3 juin 1884.

Le *Député de Bombignac*, de M. Alexandre Bisson. — Encore un titre trompeur. — Citation du journal *la Libre Pensée d'Asnières*.

Encore un titre trompeur. Le député de Bombignac, dont la Comédie-Française nous conte l'aventure, n'est en réalité député de nulle part. Il nous promène à travers les escapades habituelles des jeunes maris qui se dérangent, et non point à travers les ridicules pittoresques et les vices dissolvants de la politique. Chantelaur, nouveau marié, s'ennuie à mourir dans le château du département de la Vienne où le confinent toute l'année les exigences de sa belle-mère, la marquise de Cernois. Il voudrait bien s'en aller quelquefois. Afin d'avoir un prétexte de voyage qui puisse agréer à la dévote marquise, il se

fait porter candidat à la députation dans les Garonnes, par le parti légitimiste. Mais, tandis qu'il envoie Pinteau, son secrétaire, se présenter à Bombignac, à sa place et sous son nom, lui-même file sur Paris à la suite d'une demoiselle de théâtre. Chantelaur à Paris ne s'occupe plus de Pinteau ; et Pinteau à Bombignac, s'étant convaincu de la complète inanité des monarchistes du lieu, fait retentir les réunions électorales de professions de foi où il demande l'abolition de tout sans compter le reste. Il s'ensuit qu'il est élu député sous le nom de Chantelaur, par le parti radical, démocrate, revisionniste, progressiste, collectiviste, fédéraliste. De ce double voyage de Pinteau et de Chantelaur en sens contraire, naît, au second acte, l'imbroglio qui se dénoue au troisième. La pièce est gaie, gaie et gaie. Elle est menée tambour battant par MM. les comédiens, Coquelin et madame Jouassain, en tête. Quand je dirai à M. Coquelin qu'il est accompli dans Chantelaur, qu'est-ce que ça lui fait ? Il le sait, je pense. Son frère joue Pinteau avec verve. Mademoiselle Durand et mademoiselle Muller s'acquittent toutes deux, chacune à sa façon et chacune bien, de leurs parties qui sont insignifiantes, mademoiselle Durand tirant plus du sentiment intérieur, et mademoiselle Muller de l'étude et de l'art. A citer aussi M. de Féraudy, et tout particulièrement. Est-ce que

M. Féraudy, par hasard, serait né natif du Poitou ? Il s'est composé une tenue et un extérieur de gentilhomme rural d'entre Champdeniers et Lusignan, qui sont à s'y méprendre.

On a dit que la pièce de M. Alexandre Bisson rappelle ou copie *le Mari à la Campagne*. Je n'ai point relu la comédie de Bayard à propos du *Député de Bombignac*. On sait que je n'attache qu'une importance médiocre à ces questions de reprise à nouveau d'un thème déjà traité ; l'histoire de la littérature dramatique n'est faite que d'adaptations, et c'est l'une des causes pour quoi les principes diplomatiques et la jurisprudence qui ont tendu jusqu'en ces derniers temps à s'implanter chez nous en matière de propriété littéraire et de conventions littéraires internationales sont tout bonnement monstrueux. Ces fausses maximes sur le droit de propriété restreignent ou détruisent la liberté de l'inspiration, qui est pour le poète et pour l'artiste la première et la plus nécessaire des propriétés. Je ne ferai pas un crime à M. Alexandre Bisson, de ses réminiscences du *Mari à la campagne*. Il s'est rappelé *le Mari à la campagne* et aussi *la Flamboyante*, qui date d'hier, et vingt autres pièces, fondées sur l'idée mère d'un voyage supposé ; celles-ci dérivent elles-mêmes du *Retour imprévu*, dont le sujet n'a pas été certainement inventé par Regnard. Ce que

je regrette, c'est que M. Bisson n'ait pas fait rendre
à sa pièce tout ce qu'elle pouvait contenir de satire,
de comédie ou de vaudeville politique. Chantelaur
n'est, il est vrai, député que par supposition. Sga-
narelle n'est pas docteur autrement dans *le Médecin
malgré lui*, et le fait qu'il n'est docteur que pour
rire, loin d'empêcher Molière de nous offrir sous son
nom la comédie des médecins, a donné au contraire
à l'œuvre plus d'audace et de licence. Un auteur
qui eût été possédé vraiment du démon de la
comédie eût trouvé moyen de déverser dans le châ-
teau de Chantelaur, au second acte, tout le royalisme
et tout le radicalisme de Bombignac. Il arrive bien
au château de Chantelaur des dépêches de Bombi-
gnac qui visent à l'effet que nous souhaiterions,
par exemple celle-ci : « Citoyen Chantelaur, prends
garde; la fédération de Bombignac a l'œil sur
toi. » Mais que Meilhac, le Meilhac de *Ma Camarade*
ou Millaud, le Millaud des dialogues aristopha-
nesques du *Figaro*, eussent trouvé des choses plus
expressives et plus vivantes !

Ces jours derniers, mollement assis à l'ombre d'un
orme, au bord de l'eau courante, dans l'île fraîche
et verte de la Grande-Jatte, j'achète un journal d'un
petit vendeur qui passait; c'était justement le jour-
nal de la localité. Il a pour titre : *l'Avant-garde de
la République*. Quel titre, hein, déjà pour un journal

qui se publie à Asnières-sur-Seine ! Mes yeux tombent sur une rubrique de la première page : « *Libre-Pensée d'Asnières!* » Es-tu content, Voltaire ! Asnières enfin s'est organisé pour penser librement. Je lis ; j'avais sous les yeux une note officielle, rien que cela ! de la Libre-Pensée d'Asnières contre un de ses membres félon, c'est-à-dire opportuniste : car il y en a qui se disent libres-penseurs et qui ne sont pas libres-penseurs. La note ne mâchait pas les choses au citoyen incriminé ; on observait qu'on ne le voyait jamais aux enterrements civils. C'est mot pour mot le vers de *Tartufe :*

Je ne remarque pas qu'il hante les églises.

Voilà des traits de nature comme il en eût fallu beaucoup dans le second acte du *Député de Bombignac* et comme il n'y en a presque pas.

Reste un scénario amusant, mais incohérent. Beaucoup de gens reprocheront à la Comédie ce quiproquo sans portée. Je serai plus indulgent. Je reproche à MM. les comédiens de laisser à l'Odéon l'honneur de jouer *Bérénice, l'École des Bourgeois, Formosa, les Deux Frères*, les aimables tableaux de genre de Picard. Je ne trouve pas mal, en somme, que, de temps à autre, ils se divertissent eux-mêmes et nous divertissent d'une bagatelle comme *le Député de Bombignac*.

XVII

6 octobre 1884.

Le Centenaire de Corneille. — Les Comédiens à Saint-Roch.
Un discours académique en 1685.

Corneille est né à Rouen le 6 juin 1606. Il est mort à Paris dans la nuit du 30 septembre au 1^{er} octobre 1684. Rouen va célébrer son second centenaire le 12 octobre. La Comédie-Française vient de le célébrer à Paris, à la date exacte du 1^{er} octobre.

MM. les comédiens et Mesdames ont entendu le matin la messe à Saint-Roch, leur paroisse. Ils se sont associés mentalement au prêtre qui disait : *Deus tu conversos vivificabis nos et plebs tua lœtabitur in te.* Ils ont édifié les assistants par les marques de piété qu'ils ont données. Le soir, ils ont joué *Polyeucte.* Hélas ! il en faut faire la triste obser-

vation. La grâce n'avait point opéré en eux. De l'œuvre sublime, et par endroits si charmante et si spirituelle de Corneille, ils ont assez bien exprimé la partie profane. Tout ce qui est la flamme du Christ et la belle ambition du salut leur échappe. M. Sylvain a composé avec beaucoup d'originalité et de vérité le personnage de Félix dont il a su faire, pour la première fois, au lieu d'un être pétri de vilénie, le fonctionnaire digne et parfait, mais prudent et qui ne connaît que sa place ; il s'est ainsi conformé aux indications que M. Sarcey a données pour le rôle, avec persistance, pendant vingt-cinq ans. Seulement, M. Sylvain bronche un peu lorsqu'il lui faut dire :

Donne la main, Pauline ; apportez des liens.....

Mademoiselle Dudlay s'est dépensée sans compter dans le rôle de Pauline. Je l'ai vue, après la tragédie, se laisser tomber pâle, affaissée, épuisée, sur le banc du foyer des artistes. Elle a eu de belles parties ; elle n'a pas mis le ravissement céleste dans les trois mots : « Je vois, je sais, je crois ! » Pour M. Mounet-Sully, dès qu'il a paru, il m'a choqué par la mollesse de sa démarche, de sa tunique et de sa physionomie, qui était comme d'un prêtre syrien de Vénus Astarté. Mais je ne veux pas prononcer de jugement trop rapide. J'ai besoin de

revoir *Polyeucte*. Peut-être les dispositions du public lui-même ne sont-elles plus assez fortement chrétiennes pour que l'enthousiasme religieux sur la scène ne se refroidisse pas au contact de la salle.

La représentation s'est terminée par les trois premiers actes du *Menteur*. Entre le *Menteur* et le public, la communication magnétique reste toujours aussi fraîche et aussi intense. Corneille a revêtu d'un vernis qui les rend indestructibles les couleurs dont il a peint cette suite de tableaux de Paris. On dirait qu'ils sont d'hier et que la pièce est sortie d'une collaboration heureuse d'Augier et de Musset, unissant leurs muses. M. Delaunay, M. Got, madame Broisat remplissaient les principaux rôles. On sait de quelle jeunesse irrésistible M. Delaunay anime le rôle de Dorante; à moins que ce ne soit Dorante qui anime M. Delaunay. On sait combien M. Got rend avec une componction comique le personnage du valet, réduit à l'emploi de sage et de grondeur par les fredaines et les imaginations d'un maître qui rendrait des points à Mascarille. On sait toute la grâce spirituelle que déploie, en se jouant, madame Broisat dans Clarice. Elle a, au cours de la scène avec Alcippe un *Que cela !* qui est tout le charme de la coquetterie innocente. Une soirée de centenaire en l'honneur de Corneille ne pouvait mieux finir. Hier, en pas-

sant, j'ai revu le second acte du *Menteur*. M. Samary remplaçait M. Delaunay. J'ai été frappé de son progrès dans le rôle. Pour le coup, il y a l'air presque aussi jeune que M. Delaunay lui-même. Ce m'a été un vrai plaisir de l'entendre débiter, sans s'y embrouiller et sans l'alanguir, l'éblouissant récit du mariage forcé à Poitiers.

Entre la représentation de *Polyeucte* et celle du *Menteur*, la Comédie tout entière s'est assemblée en cérémonie autour du buste de Corneille pour écouter l'éloge de Corneille par Racine, qui nous a été lu par M. Got, doyen des sociétaires. C'est une idée de M. Perrin. L'administrateur de la Comédie a jugé que rien ne conviendrait mieux à la célébration du centenaire que la récitation solennelle, sur la scène, du discours prononcé le 2 janvier 1685 par Racine pour la réception à l'Académie du successeur de Corneille qui fut son frère cadet, Thomas, alors âgé de soixante ans. L'idée est ingénieuse. Elle a eu cet avantage de nous faire entendre un discours académique, conforme aux lois du genre. C'est comme si M. Perrin avait montré aux gens de notre génération le phénix lui-même.

A l'origine, la harangue que le nouvel académicien promu devait débiter, le jour de sa réception, tant à la gloire de son prédécesseur qu'à celle du roi protecteur de la Compagnie, et la réponse que

lui adressait le directeur de l'Académie, s'appelaient également dans la langue courante « le compliment ». Le terme définit le genre qui se prêtait sans doute à la variété du fond tout aussi bien qu'à celle du ton et de la forme, mais qui exigeait dans tous les cas la brièveté et le bien tourné. Les discours de réception d'à présent peuvent posséder tous les mérites; ils ne sont pas brefs, ils n'appartiennent pas au style soutenu, ils ne visent pas à la noblesse ou à la galanterie du tour. Un discours d'Académie n'est plus qu'un article de revue, une leçon inaugurale d'université, un essai, un feuilleton, une monographie, une savante dissertation, voire un examen critique des œuvres de l'académicien défunt, qui ne craint pas de laisser apercevoir la médiocrité du lot que celui-ci occupait au plus bas de la sacrée colline. On s'attache du mieux que l'on peut à mettre là-dedans de la solidité, de l'instruction, des faits démonstratifs, de l'éloquence didactique, des développements fleuris, de la hauteur de vue et de doctrine, à bourrer et à surcharger le chef-d'œuvre; il y en a pour près de deux heures de la part du récipiendaire et pour près d'une heure de la part de son confrère qui lui donne la réplique. Le péril de la harangue ainsi entendue est de côtoyer de si près le simple fatras, que c'est un miracle du génie de nos modernes académiciens qu'elle n'y tombe pas

plus souvent. Au moins les membres de l'ancienne Académie française, s'ils ne réussissaient pas toujours à ne pas ennuyer leur auditoire, ne couraient jamais le risque de l'ennuyer longtemps. Leur système discret permettait de recevoir jusqu'à trois académiciens en une seule séance ; ainsi arriva-t-il notamment pour Racine, Fléchier et l'abbé Gallois. Avec la méthode d'aujourd'hui, s'il était fait réception le même jour de deux élus seulement, ce serait pour rendre l'âme avant la fin de la cérémonie.

Le discours académique du 2 janvier 1685 est resté longtemps fameux dans la vieille France. Racine l'a prononcé tout ensemble pour la réception de Thomas Corneille et pour celle de Bergeret, premier commis des affaires étrangères, qui succédait à Cordemoy, métaphysicien et historien. M. Perrin ne nous a donné à la Comédie-Française, que la première partie du discours, consacrée à l'éloge de Corneille. Encore ne l'a-t-il pas donnée intacte. Il a coupé la harangue sur cette phrase : « La France se souviendra avec plaisir que sous le règne du plus grand de ses rois a fleuri le plus grand des poètes. » Il a ainsi supprimé l'hommage si précieux rendu par Racine au caractère simple de Corneille ; soit qu'il ait pensé que, en maintenant ce passage, il ne terminerait pas la harangue sur un trait d'un assez grand effet scénique, soit que du

point de vue des préjugés modernes, il ait estimé choquante la phrase dans laquelle Racine rappelle qu'à son lit de mort le pauvre et glorieux auteur du *Cid*, « lorsqu'il ne lui restait plus qu'un rayon de connaissance », a reçu encore « les marques de la libéralité de Louis ».

Tel qu'il est, non scindé, le discours, à l'heure où Racine le prononça, fut un gros événement littéraire et un gros événement de cour. Il y eut à l'Académie le 2 janvier 1685 une affluence particulière. Il n'était personne d'important à la ville ou de marquant à Versailles qui, soit curiosité des lettres, soit malignité, ne se fît une fête d'entendre Racine jugeant Corneille. Il paraît que Racine passa l'attente générale. Les applaudissements de toute l'assemblée interrompirent sa harangue à plusieurs reprises. L'auteur fut obligé d'aller en personne le réciter au roi dans son particulier le 5 janvier, et à madame la dauphine le 20 du même mois. Sur le même moment, Bayle, dans ses *Nouvelles de la république des lettres* (janvier 1685), en fit un éloge que M. Paul Ménard, qui le reproduit dans sa savante notice[1], trouve un peu sec. Qu'imaginer cependant qui soit plus flatteur pour une

1. *Les Grands Ecrivains de la France : J. Racine*. Tome IV. — Paris, Hachette 1865.

harangue académique? Bayle dit : « On admira
M. Racine principalement dans l'éloge de M. Cor-
neille qui *fut court et bien tourné.* » Quarante ans
plus tard, Rollin revint sur ce discours dans son
Traité des études avec une admiration plus ample et,
si l'on me passe cette expression, plus recuite. Après
avoir tracé les règles de la composition et analysé
les caractères des trois genres d'éloquence, le genre
simple, le genre sublime et le genre soutenu, Rollin,
se résumant en quelques réflexions générales et vou-
lant donner un modèle de harangue où soient
fondus les trois genres, choisit le discours du 2 jan-
vier 1685 et en cite *in extenso* deux extraits. L'un
est tiré de l'éloge de Corneille ; c'est le passage no-
table où Racine se plaint avec tant de force et de
fierté de l'inégalité que le préjugé public — il fau-
drait presque dire le préjugé régalien — établit de
leur vivant entre les grands capitaines et les grands
écrivains au détriment de ceux-ci. Le second extrait
vient de la partie du discours dont la réception de
Bergeret fournit le prétexte ; c'est le tableau des
triomphes du roi en 1684 et 1685 : « Qui l'eût dit
au commencement de l'année dernière et dans cette
même saison où nous sommes... »

Rollin, en citant ces deux passages, ajoute :

« On peut, ce me semble, proposer le discours

de M. Racine, comme un modèle achevé de cette éloquence noble et sublime et en même temps naturelle et sans affectation, dont j'ai tâché de marquer ici les caractères... Il y a certainement dans ces deux endroits du beau, du grand, du sublime. Tout y plaît, tout y frappe ; et ce n'est point par des grâces affectées, par des antithèses bien mesurées, par des pensées éblouissantes ; rien de tout cela ne s'y trouve. C'est la solidité et la grandeur des choses mêmes et des idées qui enlèvent... »

J'abrège la citation. Rollin, dans son enthousiasme, n'en finit pas.

J'ai écouté le discours, à la Comédie. Je l'ai relu depuis en son entier. Je n'arrive pas à partager l'admiration qu'il inspirait aux deux derniers siècles. J'hésiterais à aller contre un jugement de Rollin, si je ne supposais que celui-ci, dominé par les préoccupations d'état, s'est laissé induire par elles à prendre pour un modèle d'éloquence ce qui est, en effet un modèle accompli de rhétorique. Il ne suffit pas qu'un discours académique soit bref et composé en style soutenu. Il faut encore que le style soutenu ne sente pas la tension, que l'expression garde la mesure et ne s'enfle pas et qu'il y ait de la substance dans la brièveté. Quand l'assistance académique, le 5 janvier 1685, eut entendu Racine,

qui avait eu avec Corneille tant de noises mesquines et amères, l'appeler « le plus grand poète du règne », elle fut ravie et n'en demanda pas davantage. Moins prévenue par cette preuve inespérée de modestie que donnait Racine, elle se fût aperçue que le directeur de l'Académie s'était aiguillonné pour arriver à parfaire le panégyrique de Corneille et même celui du roi. On a dans ce discours une chose incompatible, un Racine hyperbolique. Racine admirait le roi ; il l'aimait ; il vivait sous son éblouissement. Dans cette même Académie, en 1678, il avait dit à propos de Louis :

« ... Et ce travail même, qui nous est commun, ce dictionnaire qui de soi-même semble une occupation si sèche et si épineuse, nous y travaillons avec plaisir. Tous les mots de la langue, toutes les syllabes nous paraissent précieuses, parce que nous les regardons comme autant d'instruments qui doivent servir à la gloire de notre auguste protecteur. »

Je ne sais si c'est l'embarras de dépasser cette fadeur gigantesque qui le troublait en 1685. Mais il ne sait point observer de justesse dans l'éloge d'un roi qu'il était encore facile à ce moment-là de louer et d'exalter avec à-propos comme avec magnifi-

cence. Il ne vise qu'à la besogne vulgaire d'accumuler les épithètes. Qu'il appelle Louis XIV « le plus sage et le plus parfait de tous les hommes », passe encore ; en y réfléchissant bien, on peut découvrir et attribuer à cette définition un sens acceptable. Mais qu'il nous représente le roi comme « plein d'humanité », que ce soit justement « l'humanité » qu'il aille chercher, pour en faire honneur à Louis ! Evidemment, il ramasse les qualificatifs au hasard. Il n'est pas plus heureux avec Corneille. La propriété et la précision originale manquent à son panégyrique. Il énumère les chefs-d'œuvre de Corneille et il passe sous silence *Polyeucte,* rien que *Polyeucte.* Une seule remarque est fine : c'est que « la magnificence d'expression, chez Corneille, est capable de s'abaisser, quand il veut, et de descendre jusqu'aux plus simples naïvetés du comique, où il est encore inimitable ». Pour tout le reste, Racine enfle la voix ; il donne à Corneille des adjectifs vagues et du « génie extraordinaire », et du « grand poète », tant qu'il en veut. Rollin loue le naturel du discours de Racine ; le naturel fait défaut. Bayle trouve le discours bien tourné ; je ne vois pas le tour. Le tour, qui est d'une merveilleuse souplesse dans les harangues tragiques de Racine, paraît pénible dans sa harangue académique. Oui, tout ici est effort de la pensée et du langage. C'est

que Racine, au fond, ne sentait que bien insuffisamment le beau de Corneille. Je ne lui en fais pas de reproche. Racine n'eût pas été Racine s'il avait été trop capable de goûter Corneille, comme le divin Marivaux n'eût point osé être Marivaux, s'il n'avait eu de l'aversion ou de la froideur pour Molière. Je reste pourtant surpris qu'avec sa haute culture Racine ne se soit pas élevé, au moins par la réflexion, jusqu'à l'intelligence complète d'un genre de génie dont il jouissait mal. Comme je ne puis jamais, d'ailleurs, donner tout à fait tort à l'auteur de *Phèdre*, *d'Esther* et de *Bérénice*, j'oserai dire que le défaut le plus sensible de Corneille, la plus terrible lacune de son génie, c'est qu'il ne pouvait satisfaire Racine.

XVIII

13 octobre 1884.

Polyeucte.

J'ai revu *Polyeucte*. Ce n'a pas été sans peine. *Polyeucte*, doublé du *Menteur*, avec le jeune Samary et madame Broisat, fait salle comble. Mon impression sur les comédiens est meilleure que le premier jour. M. Sylvain, décidément, a eu raison contre la tradition en métamorphosant le rôle de Félix. Il aurait plus raison encore s'il avait laissé subsister un fond de vilenie et de snobisme qu'il y a chez Félix, qui fait partie chez lui de l'esprit professionnel, qui est une grâce d'état, et la pointe de comique qui s'exhale de cette vilenie. Ce Félix est le personnage de la pièce selon la nature et selon la moyenne. Il vit; il s'étale en sa vérité; il est à point; il faut qu'il ait été copié sur

quelqu'un de réel. Je crois l'avoir déjà dit l'an dernier, à propos du *Corneille et Richelieu* de M. Émile Moreau : je ne serais pas surpris que Corneille, peut-être sans y penser — car il était au-dessus de ces procédés de rancune trop directe et trop mesquine — eût peint sous le nom de Félix son propre beau-père, Mathieu de Lamperière, lieutenant général des Andelys, qui lui avait d'abord refusé sa fille, parce qu'un petit poète ne pouvait être pour un fonctionnaire de son rang une alliance et un appui, et qui ne se rendit et ne fit le mariage qu'après avoir été mandé à Paris et tancé par Sévère en personne, je veux dire Richelieu. Je n'ai rien à retirer de l'éloge assez mince que j'avais fait de mademoiselle Dudlay. J'aurais à y ajouter. Mademoiselle Dudlay rend avec énergie, passion et justesse la continuité du rôle de Pauline. Il y a bien çà et là des vers dont elle ne sait pas prendre l'empreinte. Elle a manqué la réplique :

Je ferais à tous trois un trop sensible outrage

réplique où Rachel qui tira du rôle de Pauline les plus beaux accents de son génie se faisait violemment applaudir. Il y a d'autres vers en revanche d'où mademoiselle Dudlay réussit à exprimer toute

la noblesse que Corneille y a enfermée. Je l'attendais à l'entrée du premier acte :

> Oui, je l'aime, Sévère, et n'en fait point d'excuse.

Elle y a été belle. Mais, sans nous arrêter à tel ou tel détail, elle nous représente en somme, telle qu'elle est, la généreuse Pauline ; c'est raison de la féliciter du soin avec lequel elle a étudié le rôle, et du résultat qu'elle y obtient. Je n'en dirai pas autant de M. Laroche. Dans le personnage de Sévère il est tout au plus suffisant. C'est pourtant là un rôle en relief et qui offre de la prise au comédien. M. Laroche le débite comme un pieu à qui l'on aurait communiqué le don de la parole. Des vers comme ceux ci :

> Je n'aurais adoré que l'éclat de vos yeux,
> J'en aurais fait mes rois, j'en aurais fait mes dieux

ces vers tout de galanterie, d'élan et de tendresse tombent de sa bouche sans ardeur, sans couleur, sans résonnance.

Pour ce qui est de M. Mounet-Sully, il nous a montré dans le rôle de Polyeucte d'expressives qualités et des défauts plus expressifs encore. On peut faire de lui deux sortes de critique, l'une absolue, l'autre relative. Cette dernière porterait sur la façon

dont M. Mounet-Sully comprend et exprime en Polyeucte le caractère chrétien. L'autre subsiste de quelque façon qu'on veuille entendre et interpréter le christianisme de Corneille et de son héros. En aucun cas on ne saurait admettre qu'un comédien chargé du rôle de Polyeucte donne à sa figure, à sa personne, au sourire de ses lèvres, à sa voix, l'air et le ton d'un amoureux païen, qui convient à Jupiter dans *Amphitryon*, ou d'un séducteur de femmes, dédaigneux d'elles, qui convient à François I^{er} dans *le Roi s'amuse*. On ne saurait admettre qu'il dise avec afféterie et mignardise

> Elle a trop de vertus pour n'être pas chrétienne;

c'est là fausser bien gratuitement un vers grave et robuste. On ne saurait admettre davantage que M. Mounet-Sully enlace Pauline à pleins bras et la couve d'un regard dévorateur, en montrant ses dents qui sont belles, pour lancer les cris de martyr : *Éternelles clartés !... Célestes vérités !* qui devraient résonner avec le fracas de la trompette de Josué autour du Jéricho païen. Le contresens est ici trop manifeste. On admet encore moins qu'il change à chaque instant ses intonations du grave à l'aigu, sans cause appréciable, uniquement pour varier, comme un chanteur qui débite une musique au lieu

du comédien qui joue un rôle. Voilà les critiques absolues, celles dont un artiste ne peut pas se justifier en alléguant qu'il a sa façon à lui d'imaginer le personnage. Je laisse donc M. Mounet-Sully libre de concevoir Polyeucte à sa guise. La religion chrétienne a plus d'un aspect et se présente sous plus d'une figure ; Polyeucte aussi. M. Mounet-Sully, qui s'est fait une tête de Christ pour jouer Polyeucte, s'est attaché surtout à rendre de ce Christ et de ce Polyeucte la suavité, la douceur céleste, la béatitude, et il pousse parfois tout cela jusqu'à l'amollissement ; il nous a offert en image l'extase qui adore plutôt que l'extase qui pousse à l'action. Une religieuse du Sacré-Cœur qui d'aventure le verrait serait peut-être ravie. Elle croirait respirer de l'encens. L'effort de talent et d'originalité que déploie M. Mounet-Sully pour faire ainsi de Polyeucte un Éliacin qui a mûri n'est pas niable. Malheureusement, M. Mounet-Sully ôte par là du personnage de Polyeucte, de la tragédie de *Polyeucte* et de Corneille tout ce qui les caractérise le plus : la virilité de l'enthousiasme chrétien et l'héroïsme.

Polyeucte est le chef-d'œuvre de Corneille ; c'était l'avis de Boileau, qui l'a exprimé un jour de vive-voix, s'il n'a osé le fixer dans aucun vers de *l'Art poétique*. C'est aussi l'avis de Sainte-Beuve ; c'est celui de M. Nisard, de qui les définitions en ce qui

concerne le xvııᵉ siècle méritent de devenir des dogmes par leur exactitude, par leur précision, par la forme solide et belle dont elles sont revêtues. Nulle pièce de Corneille n'est mieux composée, nulle n'est plus exempte de ce brouillamini de la conduite, dont Corneille se gardait aussi peu que du brouillamini des images abstraites et des discours. Si l'on regarde au style, *Polyeucte* est tout rempli de ces vers d'airain sonnant et d'une telle frappe qu'ils semblent avoir été forgés de toute éternité et correspondre à une harmonie préétablie entre eux et notre cerveau. On les pourrait appeler, en prenant le langage cartésien, des vers innés. Il n'est que Victor Hugo, Piron, Molière, Malherbe qui en aient façonné de pareils et d'analogues ; et encore Malherbe, pas beaucoup. Si nous regardons au tissu, nulle pièce de Corneille ne fond mieux la sublimité et l'esprit, le ton tragique et le ton spirituel. Quelle jolie scène de fine et familière comédie que l'entretien de Stratonice et de Pauline au premier acte :

Tu vois, ma Stratonice, en quel siècle nous sommes !

Quel trait de comédie forte, quel jet de naturel, quand Félix s'écrie, après avoir envoyé à la mort Polyeucte et Néarque, et déjà massacré les chrétiens par foules :

Ma bonté naturelle aisément m'eût perdu !

Quelle ironie de qualité supérieure, quand Sévère se soulage avec son confident sur les religions :

Nous en avons beaucoup pour être de vrais dieux.

Si nous regardons enfin aux caractères, nulle pièce de Corneille n'en présente d'aussi variés, ni d'un aussi particulier dessin, chacun en soi. Tous les types et tous les phénomènes qui ont dû se produire durant les deux premiers siècles, au cours de la révolution chrétienne, sont là conçus, vivifiés et éclaircis : le martyr et le promoteur sublime de la foi ; le pêcheur d'âmes, séducteur secret des consciences ; l'homme d'État, observateur impartial des grands courants de mœurs et d'idées ; le fonctionnaire provincial aux prises avec le détail cruel des réalités et avec des ordres d'en haut qui, de quelque façon qu'il s'y prenne, le compromettent, l'avilissent ou le perdent ; la femme bien née, qui a grandi dans la pratique des anciennes vertus et pour qui les nouvelles sont d'un poids trop lourd et trop odieux ; les familles déchirées ; les cœurs dans l'angoisse ; l'État perverti et obscurci. Le mot de l'Évangile : « Je ne suis pas venu apporter la paix, mais la guerre », résume cette tragédie que M. Mounet-Sully nous fait béate et pleine de componction.

A défaut de tant d'autres beautés, le personnage

de Pauline à lui seul mettrait le *Polyeucte* de Corneille hors de pair. Sainte-Beuve a déja remarqué de quelle bonne étoffe française Pauline était faite. Pauline est une fille aimable et saine de notre pays. Elle est la femme de bien à notre façon. Toutefois, Sainte-Beuve qui la sait bien admirer moralement ne l'admire pas assez, ce me semble, littéralement. Je ne crois pas que jamais aucun poète dramatique ait placé une femme dans une situation plus difficile, non seulement pour elle, mais encore et surtout pour lui-même, que celle où Corneille a placé Pauline. Ce n'est pas assez que païenne, elle doive disputer son époux à la religion jalouse et inexorable du Christ. Une autre discorde tout aussi insoluble s'abat sur elle. Mariée dans Mélitène, elle ne s'est d'abord donnée à son mari que par devoir ; un autre, à Rome, avait sa première inclination ; on le croyait mort, et le voilà vivant, qui arrive dans la capitale de l'Arménie, vainqueur des Perses, couvert de trophées, favori de l'empereur, et résolu à se réclamer auprès de Pauline des anciennes amours ! Et Pauline ne peut refuser de le recevoir, de l'entendre, de l'écouter, puisqu'elle est la fille du gouverneur et que sa maison est la maison officielle en Arménie de l'empereur et de ses lieutenants qui passent ! Elle s'aperçoit au trouble qui la surprend que la flamme d'autrefois brûle toujours en elle.

Polyeucte et Sévère pourront ne pas se disputer sa personne; elle les sent au fond d'elle-même qui se disputent son cœur. On a souvent cité le mot de madame la Dauphine, que rapporte madame de Sévigné. Au sortir d'une représentation de *Polyeucte*, la Dauphine s'écria : « Voilà la plus honnête femme du monde qui n'aime pas son mari ! » Plus d'un critique a réclamé contre ce jugement. J'en crois là-dessus une femme plus que les critiques. Pauline n'aime pas Polyeucte, ou elle ne l'a pas d'abord aimé, ou elle ne l'aime plus dès que Sévère paraît. Elle n'aime en Polyeucte que son devoir qui, à la vérité, lui est plus doux que tout l'amour de Sévère. Ou plutôt elle aime Sévère par choix et Polyeucte par cet attachement tranquille et profond que le mariage et la possession ont assez souvent la vertu de créer :

> Et moi, comme à son lit je me vis destinée,
> Je donnai par devoir à son affection
> Tout ce que l'autre avait par inclination.

Elle se sent ainsi poussée du côté de Sévère et retenue du côté de Polyeucte par deux forces égales et également douces, si ce n'est également charmantes. Problème de cour d'amour ! Labyrinthe inattendu sur la carte du Tendre qui aurait dû séduire l'hôtel de Rambouillet ! Il n'y a rien là d'ail-

leurs qui soit contraire à la vérité de la vie. Mais combien le théâtre est peu fait pour s'accommoder des perplexités d'une femme qui, aimant l'un, n'a pas cessé d'aimer l'autre ! Je ne pense pas que ni Marivaux avec sa subtilité poétique, ni Racine avec sa tendresse, son art et sa malice se fussent tirés à leur avantage de ces tumultes du cœur. Ils nous auraient retracé une Pauline qui eût excité, à la fin, notre sourire ou notre impatience. Corneille n'avait pour tout artifice que sa rusticité ingénue; il n'a pas vu le péril et, ne le voyant pas, il l'a fait évanouir. Il a chargé à fond parmi cette mêlée de devoirs et d'amours enchevêtrés. Il a tout emporté à l'escalade et tout noyé dans le pathétique. Le génie du drame a rarement accompli un plus bel effort. Dès qu'une fois Pauline a écarté Sévère et qu'elle est toute revenue à son mari, c'est bien la passion qui parle en elle, une passion, croissant et s'irritant, de scène en scène, par l'obstacle; c'est l'instinct de l'amour, impétueux et inassouvi. Elle a, à la fin, un cri de nature d'une brutalité admirable, de cette brutalité que rencontrent toujours, quoi qu'on dise, Corneille, Racine et tout le XVIIe siècle pour l'expression de leur objet, quand l'objet l'exige. Dans la scène fameuse où Polyeucte, d'un côté, jette Dieu et l'ordre de son Dieu dans la balance, Pauline, de l'autre, son amour, qu'elle se

désole de voir se heurter et se briser impuissant contre « des imaginations » où elle ne conçoit rien, Pauline jette à Polyeucte cette dernière supplication : « Quittez cette chimère et m'aimez ! » Je ne sais, si je m'abuse. Mais je vois dans ce mot tout le combat du Christ et du paganisme, « de l'éternel paganisme », comme disait Sainte-Beuve. Un jour viendra Gœthe qui écrira *la Fiancée de Corinthe* et dramatisera à son tour, mais d'une façon systématique et en développant toute la portée païenne de l'antithèse, le conflit de la nature et du christianisme, la révolte des sens, du cœur et de la vie contre les immolations qu'impose la loi du Christ.

« Loin de moi, ô jeune homme ! Ne bouge pas. — Je n'appartiens plus aux joies. — Le pas suprême, hélas ! a été fait — Par ma bonne mère malade et en délire — Lorsque guérissante elle prononça le erment : — « Que la jeunesse et la nature — Soient désormais soumises et vouées au ciel. »

« Et l'escadron fourmillant et bigarré des anciens dieux — A aussitôt vidé la paisible maison. — Il n'est plus maintenant qu'un dieu, invisible dans le ciel. — On adore un Sauveur sur la croix. — Les sacrifices tombent ici, non plus l'agneau ou le taureau, mais des victimes humaines inexaucées. »

Tout cela est d'une philosophie de l'histoire forte et profonde, autant que poétique et déchirant. Mais, je le demande, est-ce que la plainte du fantôme nocturne de Gœthe, est-ce que le soulèvement de désir de la fille consacrée, qui goûte aux dons de Cérès et de Bacchus et se laisse tomber, en un transport d'ineffable volupté, aux bras du jeune païen d'Athènes, n'est pas déjà en germe, ou mieux, toute déployée, dans le cri tragique de Pauline : « Quittez cette chimère et m'aimez ! »

On ne pourrait pas comparer *Polyeucte* et *Esther*; les deux œuvres sont trop dissemblables, malgré le fonds commun que la foi chrétienne paraît leur faire et ne leur fait pas. On peut, au contraire, comparer *Polyeucte*, pour la partie de roman profane, avec *Bérénice*. La tragédie de Corneille est de 1640 ; la tragédie de Racine est de 1670. Trente années les séparent ; en ces trente années, un règne nouveau s'est élevé et l'histoire a marché d'un degré. Il y a deux XVIIe siècles, bien distincts. Eugène Despois a le premier, sinon fait la remarque, du moins repris à plusieurs fois, enfoncé dans les esprits et popularisé la distinction. Il est regrettable qu'il ait été poussé, moins par un scrupule désintéressé d'historien littéraire que par une haine rétrospective de républicain et de « libre penseur » contre la personne trop glorieuse à son gré

de Louis XIV, roi et dévot. Il entendait dépouiller nettement et définitivement Louis XIV d'une partie de ce qu'on lui attribue. Mais enfin, quel qu'ait été le mobile de Despois, le fait est là : Louis XIV et xviie siècle ne sont pas deux expressions absolument équivalentes. Le 9 mars 1661, tout au matin, quand Louis, alors âgé de vingt-deux ans, « ayant su » par sa fidèle nourrice que Mazarin venait d'expirer, « *sortit tout doucement de son lit*, s'habilla, convoqua les ministres Le Tellier, Fouquet, Brienne, et leur commanda de ne rien expédier à partir de ce moment sans lui en parler, leur déclarant *qu'il ne voulait pas que...* », c'était l'aube d'une nouvelle période qui s'ouvrait sans bruit dans l'histoire du tempérament national. L'histoire littéraire comme l'histoire politique doit retenir ce moment : il marque un sommet et comme la ligne de partage du flot poétique sur les deux versants d'un même siècle. Le jeune roi se présenta tout de suite avec sa pléiade à lui, toute neuve, Bossuet, Bourdaloue, Molière, Racine, Boileau, qu'il se fit lui-même et qu'on le doit glorifier d'avoir faite, ne fût-ce que par le puissant appui que ces grands hommes tirèrent de leur familiarité et de leur amitié avec lui, ou de sa faveur. Il y a donc deux xviie siècles : celui d'avant la majorité effective de Louis XIV et celui d'après, celui de Corneille

et celui de Racine. Il y a deux xvii^e siècles ; j'y consens et le proclame. Il ne faudrait pourtant pas trop forcer cette classification et s'en exagérer la valeur.

Si la vérité savante, c'est le partage du siècle en deux, la vérité populaire, c'est l'unité du siècle. Entre le système littéraire d'avant le roi et le système littéraire d'après le roi, le contact est fréquent ; il se fait de partout. *Bérénice* et *Polyeucte*, la tragédie la plus racinienne de Racine et le chef-d'œuvre de Corneille, sont justement de ces ouvrages où éclate l'identité du siècle à lui-même en ses principaux moments. Ce n'est pas seulement parce que les situations amoureuses sont semblables dans *Polyeucte* et dans *Bérénice* ; mais ce fonds pareil d'intrigue ou d'aventure offre une grande commodité à qui veut examiner si les passions se comportent différemment en 1640 et en 1670. Pauline et Bérénice se trouvent impliquées toutes deux dans le même trouble d'âme, l'une entre Polyeucte et Sévère, l'autre entre Titus et Antiochus. Toute la différence est que Bérénice ressent pour le mari l'inclination véhémente que Pauline a pour l'amant, tandis que Pauline n'a guère éprouvé d'abord pour le mari que le sentiment posé et réfléchi dont Bérénice offre la consolation à l'amant. Quand donc Corneille fut vaincu par Racine en 1670 d'une façon

si cruelle pour lui, il aurait pu se redresser et dire :
« Mais la *Bérénice* de M. Racine, je l'ai déjà faite,
il y a longtemps, et plus forte, et plus fournie et
plus hardie. » Ce qui nous importe à nous et ce
qui nous frappe, c'est que le grand ressort du tragique et du pathétique est le même dans les deux
drames. Les personnages en présence n'ont qu'une
seule et même règle : se conduire en héros ; ils aboutissent à un seul et même dénouement des conflits
et des complications de leur vie : le sacrifice. Il y
a plus de délicatesse et de tendresse dans l'œuvre
de l'an 1670 ; il y a plus de mâle héroïsme dans
l'œuvre de l'an 1640. Mais qui pourrait dire, que
dans *Bérénice*, il n'y a pas aussi beaucoup d'héroïsme et dans *Polyeucte*, beaucoup de délicatesse et
de tendresse?

Je retiens l'héroïsme ; il est la marque du siècle
tout entier, avant comme après le roi ; il forme le
caractère fondamental de *Polyeucte* tout à la fois et
de *Bérénice*. Voyez le siècle en toutes ses manifestations, les grandes et les moindres, les illustres et
qui tiennent à l'histoire européenne, les secrètes
qui ne se sont dévoilées que plus tard et qui tiennent à la vie intime. La journée du guichet à Port-Royal, la gageure de Bouteville qui vient se battre
en plein jour, place Royale, devant les affiches de
l'édit comme pour inviter tout ensemble à cette fête

de son épée le soleil et l'échafaud ; la charge de cavalerie à Rocroi, face et volte-face, telle que la raconte le duc d'Aumale ; la jeunesse de La Rochefoucauld, depuis le jour où il prend à onze ans l'habit de soldat jusqu'à la mêlée de Charonne ; la prise de Valenciennes par les mousquetaires, le renoncement de La Vallière, l'expatriation des petits bourgeois et des artisans huguenots du Midi, la désertion de Bonneval, la Fronde, tous ces faits, d'ordre si divers et en des directions si variées, portent une même empreinte : celle de l'énergie héroïque. Quand Corneille peint les hommes plus qu'hommes, il n'a qu'à se rappeler les histoires du temps de la guerre civile qui ont sans aucun doute nourri son enfance et à regarder ses contemporains. Quand il les peint, « comme ils devraient être et non comme ils sont », selon la remarque de La Bruyère, et quand il donne ainsi ses personnages en leçon et en exemple à son siècle, le siècle est prêt pour appliquer la leçon. Corneille récite *le Cid* et le duc d'Enghien, qui écoute, sera le Cid à Rocroi. L'héroïsme, répandu à profusion dans *Polyeucte*, y résout toutes les situations, qui eussent accablé des âmes vulgaires. Polyeucte parle en mari héroïque :

Quoi ! me soupçonnez-vous déjà de quelque ombrage ?

Pauline parle en amante héroïque : elle ne cache

point à l'amant l'amour qu'elle saura étouffer et c'est par l'aveu dont elle a tout à craindre qu'elle se met en posture de ne plus craindre rien.

> Adieu, trop malheureux et trop parfait amant!
> .
> C'est beaucoup qu'une femme autrefois tant aimée
> Et dont l'amour peut-être encor vous peut toucher
> Donne à votre grand cœur ce qu'elle a de plus cher;
> Souvenez-vous enfin que vous êtes Sévère.

Il s'en souvient; et lui aussi ne parle qu'en amant héroïque :

> Adieu, trop vertueux objet et trop charmant!

Posséder Pauline le toucherait moins qu'égaler sa vertu :

> FABIAN
> D'un si cruel effort, quel prix espérez-vous?
>
> SÉVÈRE
> La gloire de montrer à cette âme si belle
> Que Sévère l'égale et qu'il est digne d'elle
> Qu'elle m'était bien due...

Si le spectateur n'était monté à cette tension d'héroïsme, je doute que même un auditoire, chrétiennement disposé, pût supporter Polyeucte dans la scène du cinquième acte où il accuse de tant de

noirceur les intentions si naturelles et si droites de Félix et de Pauline, et où il veut nous persuader que Pauline, comme Félix, lui est dépêchée par l'enfer. Polyeucte, là, se raidit trop. On ne voudrait pas moins de foi, mais plus de charité. L'impression ne dure pas. Polyeucte, de nouveau, nous subjugue; il nous emporte avec lui au bûcher dans son cri : « A la gloire » ; et c'est le miracle de l'héroïsme.

L'héroïsme n'est que l'un des grands traits du *Polyeucte* : le christianisme en est un autre. Après avoir peint dans *le Cid* l'héroïsme chevaleresque et militaire, dans *Horace* l'héroïsme patriotique, Corneille fût resté incomplet s'il n'avait peint, pour un siècle chrétien, l'héroïsme chrétien. C'est un point qu'il y aurait profit à traiter après Sainte-Beuve et M. Edmond Hugues. Ni l'un ni l'autre n'a épuisé la matière. La place me manque pour cette fois. Mais nous aurons tant d'autres occasions de revenir à *Polyeucte* et au christianisme du xviie siècle !

XIX

27 octobre 1884.

Les Pattes de mouche de M. Victorien Sardou. — Raison du froid accueil du public. — Son pédantisme à l'égard de la Comédie. — Caractères du talent de M. Sardou.

La Comédie-Française vient de reprendre *les Pattes de mouche*. Lorsqu'on a annoncé, il y a deux mois, que la Comédie répétait *les Pattes de mouche*, M. Sarcey disait : « Ça ne prendra pas ! L'étoffe en est trop mince. » Je disais de mon côté : « *Les Pattes de mouche !* Rien de plus charmant. Un chef-d'œuvre de dextérité spirituelle ! Que jouer de M. Sardou, à la Comédie, si ce n'est *Rabagas* refondu ou *les Pattes de mouche* ? Avec M. Coquelin, madame Broisat, madame Pierson, *les Pattes de mouche* raviront le public. » C'est M. Sarcey qui a été bon prophète.

Pendant le premier acte, le public est resté de glace. Pendant les deux derniers actes, il a applaudi çà et là les comédiens. Il s'est à peine laissé entamer par la pièce elle-même. Les petits couplets alertes où se plaît M. Sardou, les saillies paradoxales où il rivalise avec M. Dumas, et qu'il manie avec plus de légèreté que son confrère, ses traits d'esprit, même ceux qui sont du meilleur jet, ont fait long feu. Prosper Block débite son parallèle de la mode en Chine et de la mode en France. On ne rit pas. Suzanne dit son joli mot : « Règle générale : en fait » de femmes, il n'y a que des exceptions. » On ne rit pas. Busonnier arrive, la figure épanouie ; il nous annonce, lui, qu'il va bien nous faire rire, et il nous conte son malheur conjugal. On ne rit pas ; on ne trouve pas l'infortune de Busonnier risible. Mais, sac-à-papier ! on riait au Vaudeville en 1870, et au Gymnase en 1860. Le matin, chez moi, bien emmitouflé et enfoncé dans mon fauteuil, j'avais relu la pièce, avec un plaisir extrême, et, le soir, je la voyais qui faisait sur le public l'effet des vieilles gazettes et des fusées éteintes ! D'où vient cela? D'où peut venir cela?

Je maintiens que la pièce, en son genre et en sa mesure, est d'un vif attrait. Il est vrai qu'il n'y a pas grand'chose dedans, il n'y a quasi rien, — si ce n'est un perpétuel éblouissement des yeux et de

l'esprit, si ce n'est l'originalité d'un talent qui se
plaît dans le trémoussement, le pailleté, la poudre
de perlimpinpin, brillante et dorée, et qui y triomphe.
C'était une chose inévitable qu'il surgît un jour dans
l'histoire du théâtre un poète ou un auteur qui du
théâtre épuisé ne prendrait que le prestige et l'agi-
lité et fascinerait le public par le seul artifice de
l'agilité et du prestige scénique. M. Victorien Sardou
a été cet auteur. Je ne sais si son rôle est enviable.
Au moins, il aura eu un rôle unique que personne
avant lui n'a su prendre et que probablement per-
sonne après lui ne saura usurper et soutenir. M. Vic-
torien Sardou est également admirable et stupéfiant
par son impuissance à rien tirer de la scène et des
combinaisons scéniques qu'il domine en maître et
dont il sait tout faire et par son art infaillible à
charmer un public auquel il n'offre rien que la jon-
glerie des scènes et des figures. La comédie : *les
Pattes de mouche*, est le chef-d'œuvre de cet art. La
jonglerie y est exquise ; elle y est délicieuse. Je con-
viens que le premier acte traîne en longueur ; il
contient treize scènes et il remplit trente-quatre
pages de la brochure ; on n'entrevoit où l'on en est
qu'à la scène XI, page 20, et l'on ne sait tout à fait
de quoi il s'agit qu'à la scène XIII, page 34. Jusque-là,
c'est un défilé interminable de personnages qui vien-
nent tous nous débiter quelque chose de très menu,

qui sera nécessaire à la pièce — nous nous en apercevrons plus tard — et qui pour le moment n'en éclaircit et n'en indique rien. Mais ne faut-il pas bien que l'artiste, qui va faire passer la muscade d'un doigt délié, prenne le temps de disposer les gobelets? L'installation une fois faite, tout le reste est merveilleux. La pièce : *les Pattes de mouche* est une mousse, une dentelle, un débrouillement d'arabesques, un pétillement de bulles de savon.

Aussi je reste persuadé qu'elle se relèvera aux représentations suivantes. Au mérite d'amuser, elle joint celui d'être innocente. Les mœurs en sont douces et de bon ton. On n'y rencontre pas de filles qui font esclandre le soir de leurs noces. On n'y voit pas des dames du meilleur monde et de la plus rare délicatesse qui se font enlever par un impresario pour punir leur mari de s'être ruiné par un acte de probité. On n'y trouve pas de femmes qui, pourvues depuis vingt ans d'une réputation sans tache, sont contraintes d'avouer que leur longue vertu a commencé par un tout petit péché qu'elles ne s'expliquent pas. Tous les jeunes gens y sont bêtement les fils de leurs père et mère. Bref, *les Pattes de mouche* forment un tableau de vie honnête et de vie heureuse, qui change le public après les drames de ces deux dernières années.

Quand je disais tout à l'heure que *les Pattes de*

mouche ne contiennent rien que l'art d'un *magico prodigioso*, j'exagérais peut-être. Elles contiennent l'esquisse d'un roman que M. Victorien Sardou a entrelacé avec les péripéties merveilleuses du billet compromettant et auquel on ne peut refuser d'être inventé. C'est Prosper Block qui s'est emparé du billet de Clarice pour contraindre celle-ci à prendre une position de neutralité à son égard ; c'est Suzanne, l'amie de Clarice, qui a juré de retrouver le billet dérobé, et d'amener Prosper Block à le brûler de ses propres mains. Suzanne est une personne d'esprit supérieur, qui a l'aversion du mariage ; elle est arrivée à la trentaine sans avoir rencontré son vainqueur. Prosper Block est un oisif de grande allure et de grande intelligence qui a dépensé une fortune à faire le tour du monde. Il a vu les mœurs des hommes : la Chinoise, qui se martyrise les pieds ; le Chinois, qui épouse sa femme sans l'avoir jamais vue auparavant ; l'habitant des îles Sandwich, qui prête la sienne aux gens de marque, parce qu'aux Sandwich « c'est un honneur ». Il a chassé le tigre. Il a échappé au poison des Javanaises. Comme Suzanne, il déteste le mariage, et il ne songerait pas à chercher femme sans un oncle qui menace de le déshériter. Voilà une comédie du cœur attachante : deux ennemis du mariage qui finissent par s'épouser. Mais cette comédie, — et c'est ici la marque d'un esprit

qui s'échappe toujours vers les combinaisons sémillantes et les accessoires, — cette comédie, M. Sardou l'a laissée là pour ne s'occuper que de son billet. Il subordonne au jeu de raquette du billet la peinture du progrès des sentiments chez Prosper Block et Suzanne, au lieu de faire nettement et résolument des vicissitudes du billet le prétexte des vicissitudes de Suzanne et de Block. On appelle souvent M. Sardou l'héritier de Scribe. Je réclame pour Scribe qui, dans cinquante ans d'ici, sera salué comme l'un des prodiges du XIXe siècle. M. Sardou, qui a d'ailleurs plus d'esprit et de style que Scribe, s'est assez souvent livré dans ses pièces à d'assez jolis scribouillages. Ce n'est qu'un Scribe à l'envers. Chez Scribe, la magie des combinaisons scéniques reste au second rang, tandis que M. Sardou l'étale au premier. Voyez le conte divin des *Diamants de la couronne;* ce qui s'y détache dès la première scène, c'est l'aventure enchanteresse du jeune gentilhomme ruiné, qui, surpris par l'orage, a cherché un abri dans la grotte de la montagne et se trouve amené par là à épouser la reine de Portugal. Scribe ne permet pas, un instant, à nos yeux et à nos esprits, de se détacher des amours de la Catarina et de don Henrique de Sandoval. L'*imbroglio* des diamants et du strass, quelque génie de l'invention que Scribe y ait dépensé, reste la broderie, étincelante et légère,

du roman de cœur qui est l'étoffe de la pièce. M. Sardou, au contraire, nous absorbe totalement dans le cache-cache de la lettre ; le roman de Prosper Block et de Suzanne, nullement exposé ni développé, révélé tout juste, çà et là, par des indications maigres et brusques, n'est qu'un épisode parmi les crises du billet ; Suzanne ne se convertit pas au mariage ; elle est bloquée dans des fiançailles soudaines par un tour ingénieux d'escamotage qu'accomplit l'auteur ; l'odyssée des *Pattes de mouche* seule est tout ; et dame ! Sarcey a raison, c'est bien menu !

C'est bien menu, et tout de même, je ne m'en dédis pas, à la lecture, c'est un ravissement. Si l'effet de théâtre a manqué, le jour de la première représentation, on n'en peut accuser les comédiens. M. Coquelin, sans doute, s'est laissé prendre trop exclusivement par le côté comique de la situation où se trouve Prosper Block à partir de la fin du second acte. Prosper Block est avant tout un homme d'esprit ; Prosper Block a la grande expérience du monde et de la vie ; il a beaucoup réfléchi sur le spectacle de l'Univers ; et c'est ce que M. Coquelin oublie. Il aurait dû garder, ce semble, dans le rôle de Prosper Block, un peu de l'air de supériorité qu'il sait prendre dans le rôle du duc de Septmonts. Il a, d'ailleurs, joué avec une verve entraînante. Madame Pierson a déployé infiniment de grâce, de gaieté et de raison

dans un rôle où elle eût tâché et réussi à être éclatante sur une autre scène ; elle a craint visiblement de jouer trop en dehors avec ses nouveaux camarades qui ont plutôt l'habitude de jouer trop en dedans. C'est trop en dedans qu'a été M. Coquelin cadet dans le rôle de Thirion ; il montre beaucoup de finesse à représenter un personnage qui n'en a pas. Pour M. Febvre, il a composé admirablement le rôle sévère et froid de Vanhove ; le public le lui a dit avant moi par ses applaudissements redoublés. Reste madame Broisat ; elle tire tout ce qu'il est possible de tirer du rôle effacé et ingrat de Clarice.

Et cependant, à la première représentation, la pièce n'a pas réussi, et on me dit qu'à la seconde elle a marché froidement. Cet effet fâcheux que produit une pièce, qui est, en somme, hors du commun, tient, je crois, à une disposition du public qui n'est pas tout à fait juste. Je ne voudrais pas exhorter le public à rabaisser son goût. Qu'il tienne la Comédie-Française pour un sanctuaire du grand art, il a raison ! Mais le public est trop porté à s'imaginer que dans ce sanctuaire on ne doit rien admettre que de sublime et de sacré. C'est les comédiens eux-mêmes qui, par le progrès croissant chez eux du sentiment hiératique, ont contribué à accréditer cette fausse opinion. Le vieux bourgeois de

15.

Paris qui goûte Labiche et qui s'est bien amusé dans sa jeunesse avec Duvert et Lauzanne, le stagiaire à l'humeur libre, le jeune membre du Jockey, la femme à la mode qui a folâtré tout l'été sur la plage de Dieppe et qui pas plus tard qu'avant-hier s'en est allée faire, entre *sportsmen* et duchesses, un joyeux pique-nique au pavillon Henri IV ; même les comédiennes, et en particulier, les comédiennes du Palais-Royal et des Variétés, n'entrent plus à la Comédie qu'en se faisant, avant d'y entrer, une âme sacerdotale. Tout ce monde prend place d'un air d'importance et de recueillement. Il apprête son oreille pour des choses extraordinairement distinguées. Il n'en est pas pour cela plus sensible aux beaux vers et à la grande poésie. Mais il fait la mine sur tout ce qui n'est pas grandeur, noblesse et force. Une pièce est perdue, quand il a dit : « Cela plairait au Gymnase, mais c'est bien mince pour la Comédie ! Cela ferait rire au Palais-Royal, mais à la Comédie, quelle dégradation ! » C'est là un travers dangereux pour l'art qui a plus d'une forme et plus d'un degré. Si *l'Esprit de contradiction* n'avait pas été écrit en l'an 1700, sous le grand roi, et si c'était M. Abraham Dreyfus qui fît aujourd'hui jouer cette pièce à la Comédie, on jetterait les hauts cris contre M. Perrin qui reçoit de telles frivolités. Et quel soulèvement, si MM. Hippolyte Raymond, Burani et

Ordonneau osaient apporter à la Comédie quelque chose comme la course échevelée des nourrices et des apothicaires dans *M. de Pourceaugnac!* Je le dis très sincèrement : cette manière de voir hétérodoxe, soigneusement entretenue par MM. les Sociétaires à cause de l'idée singulière qu'ils se font de leur dignité, persistera et s'aggravera aussi longtemps qu'un arrêté ministériel en bonne et due forme n'aura pas forcé la Comédie à jouer *la Rue de la Lune* et *le Chapeau de paille d'Italie.* Tout ce qui est chef-d'œuvre en son genre et propre à intéresser ou à divertir honnêtement les honnêtes gens appartient à la Comédie, *les Pattes de mouche* aussi bien que *le Misanthrope* et *le Cid.*

XX

10 novembre 1884.

Hernani de M. Victor Hugo. — Les comédiens dans *Hernani.* — Un drame de Victor Hugo me laisse sans émotion et sans intérêt. — Les trois coups de canon au quatrième acte comparés avec le même jeu de scène dans *l'Abbaye de Castro.*

On a remis *Hernani* sur l'affiche, à la Comédie-Française, pour les débuts de M. Duflos. Le drame de Victor Hugo n'avait pas été représenté, je crois, depuis la fuite de madame Sarah Bernhardt. Celle-ci est aujourd'hui remplacée dans le rôle de doña Sol par mademoiselle Bartet ; M. Mounet-Sully garde celui de Hernani ; M. Duflos, le débutant, joue don Carlos, que M. Worms jouait autrefois.

J'ai peur qu'il ne faille bientôt nous résigner à toujours trouver M. Mounet-Sully inégal à lui-même dans un seul et même rôle. Il est, dans le personnage de Hernani, tantôt admirable et charmant, tantôt

disparate et baroque. M. Mounet-Sully a l'art, le
talent et l'inspiration ; il a malheureusement aussi
le génie. Comme on est toujours plus fier de son
génie que de son talent, c'est son génie que M. Mounet-
Sully exerce le plus volontiers. Une légende veut
qu'un jour à une répétition M. Émile Augier lui
ait dit, impatienté : « Monsieur Mounet-Sully un peu
moins de génie, je vous en supplie. » C'est bien le
conseil qu'il importe de donner à M. Mounet-Sully,
s'il est encore temps qu'il l'écoute. M. Mounet-Sully
entremêle maintenant tous ses rôles d'intonations
de tête, éclatantes et subites, dont il comprend
sans doute le sens ; mais il est le seul à le com-
prendre. Lorsqu'à l'avant-dernière scène d'*Amphi-
tryon*, il déploie toute sa voix pendant une série de
quarante vers, sur un même ton surélevé, uniforme
et sec, pour débiter du haut d'un nuage, sur son
aigle, l'arrêt souverain du maître des dieux,

... Sous ses propres traits vois Jupiter paraître,

il produit un effet qui est grand dans sa bizarrerie ;
on peut même dire qu'il sauve le burlesque et la
parfaite immoralité de la situation par le seul dé-
ploiement de sa voix ; c'est que sa voix à ce moment-
là doit surmonter le bruit du tonnerre, elle doit être
un tonnerre elle-même. M. Mounet-Sully, charmé sans

doute du succès de l'effet, le transporte maintenant partout sans se demander s'il convient ou non. Il gâte par là en certains moments le rôle de Hernani où il est entraînant et superbe. Il était nécessaire de faire une fois pour toutes cette critique. Le geste de M. Mounet-Sully, d'ailleurs, son attitude, son port sont aussi aisés, aussi attachants, d'une esthétique aussi pure, sous le costume de montagnard aragonais que sous le costume antique. De même que M. Mounet-Sully sauve, par son débit au dernier acte d'*Amphitryon*, l'aveu solennel que nous fait le seigneur Jupiter de ses fredaines un peu fortes, de même il sauve, par sa diction au premier acte de *Hernani*, le court monologue : « De ta suite, j'en suis » qui faisait hérisser les classiques en l'an 1830 et qui pour un rien offusquerait encore aujourd'hui beaucoup le public.

Dans le rôle de doña Sol, mademoiselle Bartet lutte contre de redoutables souvenirs. Il reste, je crois, peu de gens qui aient vu mademoiselle Mars dans ce rôle; mais tous ceux qui assistaient à la représentation du mardi y avaient pu voir mademoiselle Favart et madame Sarah Bernhardt. Quiconque a suivi mademoiselle Favart sait que, pendant un quart de siècle, cette artiste n'a pas cessé un seul jour d'être en progrès sur le jour précédent. C'est dans le rôle de Julie (de la *Julie* d'Octave

Feuillet), de Léa (du *Paul Forestier* de M. Émile Augier), et, enfin, de doña Sol que mademoiselle Favart a atteint le point culminant d'un talent, plus fait encore de travail et d'étude que d'inspiration. Elle jetait dans le rôle de doña Sol toute la passion enflammée et touchante qu'elle avait acquis le don d'exprimer. C'est également dans doña Sol que madame Sarah Bernhardt a mis le sceau à sa réputation. Mademoiselle Bartet vient à son tour marquer le personnage de son empreinte.

Au dernier acte, elle a été au-dessus de tout éloge. On ne s'apercevait plus que la nature ne lui a donné ni le corps, ni le masque, ni la voix tragique; en cet acte, elle réussit à se donner même l'ampleur. Tel est l'effet d'un bel effort de l'art; tel est l'effet de l'illusion scénique bien méditée, bien étudiée et bien possédée. Je ne parle pas des autres qualités qui sont habituelles à mademoiselle Bartet et en particulier de sa sensibilité exquise, don qui manque à madame Sarah Bernhardt. Je ne puis pourtant pas dire que dans les premiers actes de *Hernani* mademoiselle Bartet fasse oublier madame Sarah Bernhardt. Je suis même obligé de dire que mademoiselle Bartet aide à mieux faire sentir ce qu'était madame Sarah Bernhardt, il y a dix ans. Quand j'ai vu mademoiselle Bartet, au second acte, sortant à minuit de son palais, la lampe à la main;

à l'appel de don Carlos, et que je me suis remis devant les yeux l'image délicieuse de madame Sarah Bernhardt dans le même moment, j'ai saisi bien clairement et bien absolument ce qui met madame Sarah Bernhardt, en tant que représentation extérieure, hors de pair avec toutes les femmes de son temps, comédiennes ou non ; c'est la souveraine harmonie de la draperie avec la ligne et du mouvement avec la draperie. Qu'est-ce qu'il y a dans le voile de mademoiselle Bartet, ouvrant sa porte et disant : « Hernani », qui ne soit pas arrangé comme était le voile de madame Sarah Bernhardt ? Je ne sais ; un pli peut-être, à peine un pli. Qu'est-ce qu'il y a dans l'inclinaison de son pas et de son corps au moment où elle descend les degrés de son palais, qui diffère du même mouvement chez madame Sarah Bernhardt ? Peut-être un centième de centimètre, à peine un centième de centimètre. Sarah Bernhardt, apparaissant dans l'obscur *patio* du palais de Silva, donnait au spectateur une ineffable sensation d'amour romantique. A ce même passage de la pièce, mademoiselle Bartet est naturelle sans doute, charmante, irréprochable, mais rien de plus. Et cependant le costume, la draperie, les voiles, les gestes, les distances sont réglés de même, tout est le même, au je ne sais quoi près qui n'est rien et qui est tout.

J'arrive enfin au débutant, M. Duflos. Il a eu, comme mademoiselle Bartet, un grand succès. M. Duflos vient de passer trois ans à l'Odéon, après avoir remporté un premier prix au Conservatoire. Sa bonne étoile a voulu que, l'an dernier. M. de la Rounat le prêtât à M. Larochelle pour jouer le rôle du roi dans *Henri III et sa Cour*, lorsque la pièce d'Alexandre Dumas fut reprise à la Gaîté. Ç'a été une révélation. Il fut immédiatement engagé par M. Perrin pour le jour où expirerait son contrat avec l'Odéon. M. Duflos a composé avec une gravité âpre le personnage de Charles-Quint à vingt ans. Il lui a rendu son caractère historique que Victor Hugo a un peu dénaturé. Je ne pense pas que Charles-Quint, même en sa saison de jeunesse frivole qui dura peu, se cachât volontiers dans les armoires pour épier ses rivaux. Il courait alors le cerf plus que les belles.

La représentation de *Hernani*, à la Comédie, a donc pleinement réussi. Le public actuel continue d'être favorable à la dramaturgie de Victor Hugo. Je le constate en regrettant de ne pouvoir m'associer à la manière de voir et de sentir du public. Un drame de Victor Hugo me laisse sans aucune émotion, si ce n'est le plaisir exclusivement littéraire et parfois exclusivement musical d'écouter de beaux vers, des

vers sonores, des vers sublimes, des vers de douceur et de grâce, écrits dans une langue façonnée, à dire d'expert, pour l'éloquence, le retentissement et l'effet. Un drame de Victor Hugo me laisse également sans intérêt, fût-il aussi savamment combiné, aussi fortement machiné que le sont *Angelo* et *Marie Tudor*. Serait-ce que le goût déclaré dont je fais profession pour l'ancienne dramaturgie française me rend insensible à la nouvelle, du moins celle qui était nouvelle en 1830 ? Je ne crois pas. Je suis dans des dispositions toutes contraires. Personne ne « gobe » — c'est le mot et il faut qu'on me le passe — personne ne gobe plus que moi les drames de l'époque de Louis-Philippe. Je me suis laissé prendre tout uniment et tout bêtement au drame de *Fualdès*. J'ai un faible même pour Bouchardy, et quand il ne restera plus qu'un Français en France capable d'écouter avec extase *la Tour de Nesle* d'un bout à l'autre, je serai celui-là. Mais, pour Victor Hugo, il me glace ou me met mal à l'aise au théâtre autant qu'il m'éblouit. Victor Hugo est scénique et théâtral au plus haut point ; je ne le trouve pas dramatique. Il possède l'appareil du drame ; je ne sens pas qu'il en possède le fond. Je vois sans une larme expirer doña Sol et Hernani ; j'entends sans terreur ni trouble le *De Profundis* que chantent les moines sur Gennaro et sur les

jeunes fous ses amis ; enfin, tous les effets de théâtre de Victor Hugo glissent sur moi sans m'entamer.

C'est peut-être une infirmité de mon esprit ; en ce cas, elle est profonde, elle est incurable. J'en puis citer un exemple bien curieux et tiré de *Hernani* même. Au quatrième acte de *Hernani*, à Aix-la-Chapelle, pendant que les sept électeurs délibèrent loin de la scène sur le choix de l'empereur romain, nous sommes prévenus que c'est le canon qui annoncera le résultat.

> Si c'est le duc de Saxe, un seul coup de canon ;
> Deux, si c'est le Français ; trois, si c'est Votre Altesse.

Ainsi parle don Ricardo à la première scène du quatrième acte. A la scène IV tandis que les conjurés, sur le théâtre même, prononcent contre Charles, qui les écoute, caché, des serments d'exécration et de mort, un coup de canon soudain se fait entendre dans l'éloignement. Ici je cite les indications de mise en scène que porte le texte de Victor Hugo :

« On entend un coup ne canon éloigné. Tous les conjurés s'arrêtent en silence. — La porte du tombeau s'entr'ouvre et don Carlos paraît sur le seuil, pâle ; il écoute. — Un second coup. — Un

troisième coup. — Il ouvre tout à fait la porte du tombeau, mais sans faire un pas, debout et immobile sur le seuil. »

Vous voyez comme tout est savamment calculé pour l'effet : les coups de canon espacés, un, deux, trois ; les conjurés et Charles, les uns muets et l'autre pâle ; leurs sensations à chaque coup changeantes. Je me dis que moi aussi dans la salle je devrais compter les coups avec angoisse ; eh bien ! je ne les compte pas. Ce m'est égal qu'il y en ait trois, ou deux, ou un ; ce m'est égal qui sera élu : le Français, le Saxon, ou Carlos ou le Turc ; par patriotisme seulement, j'aimerais mieux que ce fût le Français. Voilà mon état moral, — je parle de moi et non des autres, — voilà mon état exact pendant que le canon, dans *Hernani*, laisse tomber sourdement les trois mots de son énigme.

Or, il se trouve que deux dramaturges de l'époque de Louis-Philippe ont repris pour leur compte cet effet de canon. Tiré par Victor Hugo, ce canon fait long feu, au moins sur moi ; tiré par les deux autres, il me tient haletant.

Les deux dramaturges dont je parle sont MM. P. Dinaux et Gustave Lemoinne. La pièce où ils ont transporté l'effet de canon de *Hernani* est *l'Abbaye de Castro*, jouée à l'Ambigu en 1840. Il s'agit à la

dernière scène de ce drame de savoir si le cardinal Montalte (depuis Sixte-Quint) sera ou non élu pape. Si ce n'est pas Montalte, le canon du fort Saint-Ange ne doit parler qu'une fois; si c'est Montalte, le canon fera entendre plusieurs coups. La scène est bien la même, absolument la même, que celle de *Hernani*. J'ai vu *l'Abbaye de Castro*, plus d'une fois à Paris, dans ma jeunesse, et plus tard en province ; l'inquiétude entre le premier coup de canon et le second m'oppressait, et, quand le gouverneur de Rome demandait, surpris : « Que veut dire ce deuxième coup ? » et que Montalte jetant sa béquille et se redressant de toute sa taille, répondait : « Il veut dire qu'il n'est plus besoin de feindre ; il veut dire qu'à présent Rome a un maître qui saura détruire tous les repaires du crime, tous les refuges de bravi et d'assassins. » oh ! à ce moment-là je me redressais machinalement comme Montalte ; une joie dans ma poitrine faisait explosion. C'est que, dans *l'Abbaye de Castro*, l'héroïne du drame et toutes les malheureuses victimes de l'abbesse de Castro sont perdues ou sauvées selon que le canon annoncera un pape ou l'autre. Dans l'instant que le canon tonne, nous sommes au point aigu du drame. Au contraire, dans *Hernani*, quand se ballotte l'élection de Carlos, que nous importe ? Nous savons déjà à ce moment-là par une longue expérience, par l'ex-

périence des trois premiers actes, qu'il ne se passera rien du tout, quelle que soit l'élection ; que Carlos, qui ne cesse pas de mettre à prix la tête de son ennemi, le bandit d'Aragon, ne la prend jamais quand il la tient ; que le bandit d'Aragon, qui est toujours à courir après le roi Carlos, un poignard à la main pour lui fouiller le cœur, remet toujours le poignard dans sa gaine, quand il réussit à rejoindre le roi Carlos. Carlos et Hernani s'agitent et n'agissent pas. Doña Sol elle-même parle éternellement de se faire enlever et jamais ne bouge de place. Il n'y a que don Ruy Gomez qui suive son idée et sonne du cor avec entêtement. Le cor fatal nous apporte enfin la tragédie, mais elle va finir et nous n'y prenons plus garde parce que nous sommes las depuis cinq actes de ne pas avancer.

Eh quoi ! objectera-t-on, *Hernani* ne mérite donc pas le grand succès qu'il avait obtenu avec Sarah Bernhardt et qu'il vient de retrouver avec mademoiselle Bartet ? Ah ! que je ne dis pas cela ! S'il n'y a qu'un drame languissant dans *Hernani*, il s'y déploie un tempérament de poète et un tempérament d'homme qui tiennent par leurs racines à la plus profonde histoire de ce siècle.

XXI

12 janvier 1885.

Le Légataire universel.

L'appétit vient en mangeant. M. Perrin est, dit-on, si content du succès du *Légataire* avec M. Coquelin qu'il songe à reprendre *le Joueur* avec M. Delaunay. On va me trouver contrediseur, moi qui suis toujours à prêcher le répertoire, si je n'encourage pas M. Perrin dans son idée, pour une fois que le répertoire l'enchante. Il est pourtant vrai que j'aimerais voir M. Perrin reprendre maintenant autre chose que *le Joueur*. Regnard a eu sa belle part cet hiver avec *les Ménechmes* à l'Odéon et *le Légataire* à la Comédie. Il n'est pas que Regnard en France. Si M. Perrin est réellement disposé à nous donner dès cette saison une autre de ces anciennes comédie où le vers français tantôt vibre et retentit,

et tantôt coule d'un murmure cristallin, j'oserai lui demander, pendant qu'il possède encore M. Delaunay et que M. Delaunay n'a rien perdu de ses grâces vives, de son grand talent et de sa voix, de nous rendre *la Métromanie* ou bien *le Méchant*, et plutôt encore *le Méchant* que *la Métromanie*. La comédie de Gresset n'est pas supérieure à celle de Piron; elle est restée plus fraîche, elle est moins éloignée du courant des mœurs mondaines actuelles. Avec *le Joueur*, on pourrait avoir du mécompte. Tandis que *les Ménechmes*, *le Distrait* et surtout *les Folies amoureuses* sont bien au-dessus de la réputation que l'ancienne critique leur avait faite; *le Joueur*, quels qu'en soient les mérites, ne vaut peut-être pas tous les éloges que le XVIIIe siècle lui a donnés. Pour la peinture de fond, pour le vice du jeu et ses suites, j'aime encore mieux *Trente ans ou la vie d'un joueur*. Mais c'est du *Légataire* que nous avons à parler; tenons-nous en au *Légataire*.

Les congés du premier de l'An duraient encore le jour de la reprise (3 janvier). J'ai été surpris et interloqué du nombre notable de petits garçons et de fillettes, âgées d'entre onze et quinze ans, que leurs père et mère avaient amenés. Je ne pouvais pas ne pas m'inquiéter à part moi combien *le Légataire* jaillit en répliques drues et salées. Toute cette jeu-

nesse, au cours de la pièce, a ri à gorge déployée sans y soupçonner malice. Avant le lever du rideau, je craignais pour l'enfance; après la pièce finie, j'ai compris son innocent abandon de gaieté. Le grand caractère du *Légataire* en effet, dût-on m'accuser de paradoxe, c'est l'innocence. Les tours de Crispin ressemblent aux imaginations d'un monsieur « farce en société », comme on disait au temps de Paul de Kock. Crispin a la bouche pleine d'histoires clandestines; il contrefait vilainement un malheureux mourant; il fabrique de faux testaments; il escroque des héritages. Malgré cela et à cause de cela, Crispin, ni plus ni moins que Berquin, est l'ami des enfants.

Nous avons dans *le Légataire* la farce à l'état pur, simple, large, sans complication, sans visées étrangères, la farce pour la farce. Ce garnement de Crispin commet des forfaits épouvantables. Mais rappellez-vous Polichinelle, quand vous n'étiez pas plus haut que ça. Celui-là non plus ne se gênait pas sur le chapitre du vol et de l'assassinat; il vous assommait un notaire, un commissaire, un juge au criminel, sans plus de cérémonie qu'on écrase une puce; et comme il vous amusait! plus il massacrait, plus vous étiez content. Plus tard, vers seize ou dix-sept ans, dans votre province, quand l'époque de la grande foire arrivait, quand les baraques

étaient dressées sur le champ de foire ou sur la place d'armes, ou sur le mail ou sur le cours — qui se prononce *cource*, — on vous offrait la parade devant les baraques; on vous montrait Jocrisse crédule et niais, et tous les écuyers et tous les pitres tombant sur lui. Les grimaces douloureuses de Jocrisse vous faisaient tant rire que vous n'aviez aucune pitié de la pauvre créature. Puis vous avez grandi; vous, monsieur, vous êtes devenu un grave personnage, d'un esprit cultivé et haut; vous, madame, vous êtes à présent une personne élégante et fine, vous brillez aux conversations d'entre cinq et sept sur le monde, la ville et les lettres. Vous, monsieur, vous ne voudriez plus de Polichinelle, ses exploits sont trop enfantins; vous, madame, vous ne voudriez plus de Jocrisse et de la parade; les facéties en étaient trop brutes et le langage trop grossier; et pourtant cela était si gai ! Voici Regnard qui reprend toutes ces choses et vous les rend, mais élevées à votre niveau, appropriées à votre âge et à votre degré avancé de culture. Crispin, c'est le Polichinelle des grands enfants. Le comédien qui vous joue la parade en ce moment, c'est l'un des plus parfaits artistes de ce siècle. L'auteur qui l'a arrangée et écrite pour vous, c'est l'un des plus parfaits poètes de la France; il est de la grande époque par la propriété de l'expression, par la franchise, la

verdeur, l'harmonie, par sa manière forte et pure, d'être ce qu'il est. De la parade rudimentaire, il a composé un poème digne des consuls. *Si vanimus silvas!...* Il en a tiré des vers dignes de l'Anthologie. Si vous voulez bien jouir du *Légataire*, qui que vous soyez, commencez par exterminer du fond de vous-même toute idée du sérieux de la vie; laissez à la maison les soucis et les soins; faites-vous, avant de venir à la Comédie, une âme légère, un esprit sans subtilité et sans calcul, une imagination sans noirceur; soyez l'enfant devant Polichinelle.

Regnard ne s'est jamais mis fort en peine de donner à ses comédies la solide substance comique, ou seulement le grain d'amertume comique. De toutes ses pièces, *le Légataire* est celle qui laisse le moins supposer une préoccupation semblable; c'est pourquoi elle est son ouvrage caractéristique et son chef-d'œuvre. Regnard, parmi les traits de son vigoureux tempérament, n'eut jamais les haines généreuses. Il ne ressentait ni la plénitude des passions, ni leur vide, ni leur folie; il n'apercevait pas, il ne mesurait pas les désordres, les troubles et les catastrophes où le moindre travers, la moindre déviation du bon sens et des bons principes de conduite peut, s'il s'y joint un souffle de mauvaise chance, nous précipiter, nous et les nôtres. Des passions, des travers

et des vices, il ne saisissait que ce qu'ils présentent de
gai pour l'observateur à qui les êtres qu'il observe
sont indifférents. Il ne connaissait la colère pas plus
contre la vie que contre les hommes. Il était né
riche, de bonne et fertile source bourgeoise. Le
père de son père, négociant aux Halles, fut la tige
commune d'où sont sortis, dans l'espace de cinq générations, d'abord notre Regnard, l'auteur du *Légataire*, ensuite Collé, l'auteur de *la Partie de chassse
de Henri IV*, enfin Alfred de Vigny, l'auteur de
Cinq-Mars. Il avait rempli à Paris des emplois honorables. Puis il s'était retiré dans ses terres, en sa
maison de Grillon, près Dourdan, avec des titres
qui lui permettaient de faire figure dans le bailliage
et qui pour le surplus le laissaient libre de vivre à sa
guise, au sein d'un épicuréisme de bonne compagnie. Il entretenait des relations avec la cour aussi
bien qu'avec le théâtre. Il était aussi peu sensible à
ce qu'on disait de ses œuvres qu'à ce qu'on pouvait
dire de sa vie. Il n'écrivait pas pour acquérir la
gloire ni pour gagner de quoi joindre les deux bouts.
Il écrivait pour s'amuser, lui, ses amis, les invités
de ses chasses et ses maîtresses. Il se plaisait en imagination avec ses personnages de comédie, Crispin,
le Chevalier, Lisette, Isabelle, Clarice, comme dans
la réalité avec Conti, Monsieur, le marquis d'Effiat
et les deux demoiselles Loyson. Et qu'on trouvât à

redire aux visites à Grillon de sa Droguine et de sa Tontine, ou qu'on médît de ses Isabelle et de ses Lisette; qu'on l'accusât de prendre son génie dans Plaute, qu'on lui contestât même d'être le véritable auteur d'*Attendez-moi sous l'orme* ou du *Joueur*, il n'en avait cure. Il laissait aller les langues dont le venin ne l'empêchait ni de jouir des idées toutes particulières qu'il s'était faites sur le bien et le mal dans ses voyages lointains et bigarrés, ni de se délecter au spectacle des marionnettes qu'il dressait pour le théâtre d'après la comédie italienne, ni de se « pétrir en vin de champagne », ni d'être bel et bien, ce qui ne lui déplaisait pas non plus, M. le bailli de Dourdan, M. le capitaine du château de Dourdan. Il s'était déjà presque complètement retiré à Grillon, et il avait cinquante-trois ans, lorsqu'il lut aux comédiens *le Légataire*, le 24 décembre 1706. La première représentation eut lieu le 16 janvier 1708. Ces dates à elles seules suffiraient pour indiquer la pente du génie insoucieux de Regnard. Son éclat de rire fut jeté dans un des moments les plus tristes de notre histoire, parmi les plus terribles désastres et les plus cruelles souffrances. Ramillies, Turin, la capitulation de Milan, Oudenarde, Malplaquet forment le cadre historique du *Légataire*. L'hiver de 1709 approchait avec ses misères; la maltote dévorait la France; Lesage concevait l'horrible vision de *Tur-*

caret. Lui, Regnard, il était tout entier au triomphe de Crispin !

> Bonne chère, grand feu, que la cave enfoncée
> Nous fournisse à pleins brocs une liqueur aisée.

Personne n'en voulut à Regnard. Il mit Paris tout à la joie. Le succès du *Légataire* fut l'un des plus éclatants qu'on eût vus. On plaça tout de bon, cette fois, Regnard au-dessus de Molière.

> Ils ont, Molière et lui, deux styles différents ;
> Mais l'un charme le peuple et *l'autre plaît aux grands.*

Et pour le style, c'est une opinion qui se pouvait soutenir. La pièce, les premiers jours, fit des recettes de deux mille livres, chiffre alors énorme. Elle avait coûté cent francs à monter[1]. Qu'en dites-vous, ô Duquesnel !

Les combinaisons plaisantes et le style par où Regnard donna, à ses contemporains, l'illusion d'un second Molière, coulaient chez lui de source. Combien Regnard s'embarrasse peu pour écrire, avec quelle aisance il prend le vers comme il lui arrive.

1. Voir la biographie de Regnard, par Édouard Fournier, en tête de l'édition des *Œuvres complètes de Regnard*. Paris. Laplace et Souchez. — Biographie très neuve. On ne saurait trop recommander ce travail de patience et de sagacité.

un simple détail le fera voir; c'est que le vers qui lui arrive à l'esprit n'est pas toujours de lui et qu'il le prend tout de même. Dans *le Légataire* et dans *les Ménechmes*, nombre d'alexandrins sont de Molière ou de Racine.

..... Notaire royal et de plus honnête homme;

Vous avez vu cela dans *l'École de Maris*.

C'est à vous d'en sortir...
La maison m'appartient...

Voilà qui est de *Tartufe!*

Est-ce à moi, s'il vous plaît, que ce discours s'adresse?

Variante du *Misanthrope!*

Si vous pleurez toujours, je ne pourrai rien dire.

Variante des *Plaideurs!*

Tout cela passait avec le reste. Cela roulait dans le flot d'or qui ne venait que de lui.

On a longtemps raconté qu'un procès réel, qui se serait plaidé à Besançon et à Bruxelles vers l'an 1660, au temps de la domination espagnole, avait fourni à Regnard le principal du *Légataire*, la substitution de personne opérée par Crispin et la scène délirante du faux testament dicté au notaire. Les jésuites, d'après

cette légende, auraient été les héros de l'affaire. C'est eux qui, pour assurer à la Compagnie l'héritage d'un riche Franc-Comtois, décédé intestat, auraient eux-mêmes effectué la substitution de personne et disposé dans la vie toute la scène du testament que Crispin transporte au théâtre. L'individu employé par eux, pour cette comédie lucrative, un fermier du mort, leur aurait joué le même tour que Crispin joue à son maître. Il aurait légué à soi-même, et non aux jésuites, une bonne partie de la fortune convoitée. De nos jours, une revue catholique, intéressante et curieuse, qui mériterait de n'être pas lue seulement par ses paroissiens, la *Revue des questions historiques*, a examiné à nouveau et ébranlé la légende, qui ne concorde pas avec les dates précises. Rien de brutal et de concluant, en général, comme une date. Que si l'on devait croire tout de même à la culpabilité de la Compagnie de Jésus dans l'affaire, j'inclinerais à supposer que les jésuites ont emprunté eux-mêmes à quelque vieille farce italienne ou française les arrangements ingénieux dont ils ont tiré parti pour leur Ordre. La façon dont Crispin berne Éraste ressemble trop au procédé d'Agnelet à l'égard de Pathelin pour qu'on ne voie pas là une de ces rouer ies, faisant péripétie, qui sont habituelles sur les tréteaux des xve, xvie et xviie siècles : *Tel cuyde engeigner au-*

trui! La scène du faux testament dans *le Légataire* doit avoir été tirée, selon nous, de la même source que les personnages qui la jouent, de la vieille comédie, de la comédie italienne. Regnard n'a employé et développé sans doute qu'une recette de répertoire comme il n'emploie et ne développe que les éternels personnages du répertoire, le Géronte et sa suivante, le jeune homme, son valet et sa maîtresse. Tous ces fantoches pris dans le fonds commun et marqués de sa marque.

Il y aurait à faire bien des réflexions si l'on voulait rapprocher *le Légataire* du *Malade imaginaire* et de *l'Avare*, sur ce que le génie comique et la simple imagination d'amusement peuvent produire de bien différent avec les mêmes types et les mêmes situations. Il y aurait aussi à noter déjà un progrès des choses si l'on comparait les valets de Regnard à ceux de Molière, Crispin à Scapin. Il monte, le valet, en 1708. Il n'est encore ni Gil-Blas, ni Figaro, bien loin d'être Ruy-Blas. Mais il monte insensiblement. J'avoue qu'il se met toujours dans des cas pendables. Il n'est pourtant plus un simple gibier de bagne et de cour des Miracles. Il sert chez les financiers. Il s'avance dans les fermes. Il est gravement habillé de noir. Il s'est muni de la rapière et de la ceinture de cuir qui lui donnent un air de soldat. Il n'a peut-être pas fait autant de campagnes qu'il

dit. Il n'en est pas moins en posture de s'écrier sans trop d'invraisemblance :

Savez-vous bien, monsieur, que j'étais à Crémone !

En 1709, le Frontin de Lesage dira à sa Lisette : « J'ai quarante mille francs; si ton ambition veut se borner à cette petite fortune, nous allons faire souche d'honnêtes gens... Voilà le règne de M. Turcaret fini; *le mien va commencer.* » En 1708, la Lisette de Regnard dans *le Légataire* dit :

J'ai du bien, maintenant, assez pour être sage...

Quant à insister sur tout ce qui fait du *Légataire* l'un des plus remarquables spécimens de la langue française en son meilleur temps, en sa forme la plus solide et la plus souple, n'essayons même pas. Nous serions amenés à réciter *le Légataire* d'un bout à l'autre. Voyez seulement ce Téniers, traduit par Regnard en idylle parisienne :

Ma foi, pour te servir, j'ai diablement couru !
Ces notaires sont gens d'approche difficile;
L'un n'était pas chez lui, l'autre était par la ville :
Je les ai déterrés, où l'on m'avait instruit,
Dans un jardin, à table, en un petit réduit,
Avec dames qui m'ont paru de bonne mine.
Je crois qu'ils passaient là quelqu'acte à la sourdine...

Je n'ai point choisi cet échantillon. J'ai ouvert le volume au hasard. De tels vers sont indicibles... Coquelin, Coquelin lui-même, ne les dit pas à ma pleine satisfaction. Il ne les déguste pas, il ne les sirote pas.

Et pourtant Coquelin dans Crispin, c'est ce qui ne s'est peut-être jamais vu et ne se reverra jamais. M. Coquelin est en perfection tout ce qu'il est possible d'être dans la vieille comédie bouffe; valet, capitan, mère gigogne, virago de palais de justice, grand gendarme femelle, malade imaginé. On a peine à suivre ses transformations. On boit tous ses gestes. Il joue et débite le vers de tous ses membres. Il étincelle et fait feu de partout. Il a quatre mains. Il a quatre pieds. Il a des trépignements de voix et des intonations de jambe. Un comédien qui n'aurait que du génie n'arriverait pas à cette interprétation achevée d'une œuvre et d'un personnage. M. Coquelin ne se croit pas dispensé par le génie d'étudier son art et de le connaître. Ainsi l'on est vraiment le comédien modèle. Ainsi l'on arrive à cette possession d'un rôle, où il ne reste plus un détail qui soit arbitraire, où tout, dans le jeu du comédien, fait inséparablement corps avec le texte du poète.

XX

26 janvier 1885.

Denise, de M. Alexandre Dumas fils. — Philosophie et dramaturgie de Dumas concernant la fille séduite. — Les commandements de Dumas à ce sujet. — Pourquoi sa thèse devient fausse dans la vie même quand elle est vraie au théâtre.

Denise est un drame bourgeois du genre le plus simple. De caractères, il n'y en a pas ; de peinture ou d'analyse des passions, fort peu ; de tableau de mœurs, à peine ; rien que l'émotion dramatique sortant d'une situation donnée. Cette émotion n'est pas délicieuse ni sublime, le fond qui la fournit restant assez vulgaire. Du moins elle est vive, elle est saine. Un homme riche et du monde, vivant retiré sur ses terres, prend pour régisseur un officier pauvre, qui a quitté le service ; il recueille en même temps que lui sa femme et sa fille ; bientôt

il est touché des vertus de la fille ; il songe à contracter mariage avec elle quand divers incidents l'amènent à découvrir qu'elle a failli avec un ami d'enfance, lequel a ensuite refusé de l'épouser. Il consulte son cœur et sa raison ; ni le cœur ni la raison ne lui déconseillent le mariage projeté et il le conclut en dépit de ce qu'il a appris.

Cette situation et ce dénouement sont violents selon le monde, selon ses préjugés et même selon ses lois légitimes. L'auteur nous les expose par les moyens les plus unis, sans aucun art des nuances et des transitions — à la vérité, cet art-là n'a jamais été son fort — mais aussi sans tricherie, sans adresse suspecte, hardiment et directement. Il s'est conformé à la règle des trois unités. Je dis règle, c'est le mot usuel. Il est bien entendu que les trois unités ne sont pas une règle et ne sauraient l'être. Elles constituent seulement une méthode de drame, la meilleure de toutes, parce qu'elle est la plus dramatique par la concentration qu'elle donne au drame. Le drame, selon les trois unités, est aux autres formes de drame ce que l'esprit-de-vin est au vin, l'essence de café au café ; M. Dumas en a fait déjà l'épreuve concluante avec *le Supplice d'une femme* et *une Visite de noce*. Les trois unités ont beaucoup aidé M. Dumas à construire son drame de *Denise* de telle façon qu'il s'élève par degrés jusqu'à une scène

culminante d'où la péripétie descend vers le dénouement. Une construction de cette sorte est élémentaire et belle ; l'accroissement irrésistible de l'émotion et son épanouissement final en sont la conséquence. Tout cela fait de *Denise* une œuvre à remarquer, surtout dans cette période de stérilité et d'abaissement littéraire qui s'est ouverte avec l'an 1851 et qui correspond à une sécheresse et à une petitesse des âmes dont la dramaturgie de M. Dumas a été souvent l'une des expressions en relief.

A la première représentation, le nom de Dumas a été acclamé. En la circonstance, l'acclamation était excessive. Le lendemain, devant le public du mardi, la pièce a subi de légers cahots; on a entendu, par-ci par-là, des *chut*. Je n'ai rien à dire si les *chut* s'adressaient à telle ou telle gaucherie, à telle ou telle brutalité de détail. Adressés à la pièce elle-même, les *chut* ne s'expliqueraient que par la fausse idée qu'aurait prise le public du mardi que M. Dumas dans *Denise*, comme dans ses préfaces, dans ses brochures et dans plusieurs de ses pièces, soutient une thèse. La thèse, s'il y en avait une, serait en effet inattendue et badine ; des maximes que débite M. Coquelin, sous le nom de Thouvenin, combinées avec le procédé du comte André de Bardannes, il faudrait conclure que le

jeune homme de vingt-six ans est tenu d'entrer vierge dans le mariage, mais que, pour la jeune fille, c'est un soin dont elle peut se passer. Heureusement, dans *Denise*, s'il y a un thésier, Thouvenin, il n'y a pas de thèse. *Denise* ne se présente pas, comme dans d'autres pièces du même auteur, sous l'aspect d'une leçon de morale *ex professo* ; c'est bien exclusivement un drame dont il ne ressort aucune moralité, si ce n'est cette moralité générale et en somme raisonnable, que tout mariage est bon, quand il est une assurance mutuelle, loyalement contractée par deux personnes de bon sens et de bonne foi, en vue du bonheur de la vie et contre ses risques.

Il est vrai cependant que *Denise* se rattache aux préoccupations accoutumées de M. Dumas sur la fille séduite ou déclassée et sur l'enfant naturel. Littérairement et historiquement, *Denise* est le dernier anneau dans une chaîne dont le premier est *la Dame aux camélias*. Dès le lendemain de la première représentation, dans l'*Événement*, un écrivain distingué, M. Gerard, a observé comment la filiation de *Denise* avait dû se faire dans le cerveau de M. Dumas. Seulement, M. Gerard ne remonte pas assez haut. Il cherche la première racine de *Denise* dans *les Idées de madame Aubray* ; il eût fallu commencer au moins par *le Fils naturel*. Je commencerais, moi,

maintenant que toute l'entreprise de M. Dumas s'est développée selon la logique secrète de l'instinct initial qui l'a inspirée, par *la Dame aux camélias* et *le Demi-Monde*.

Pour ce qu'on peut appeler les commandements de Dumas en matière de mariage, *la Dame aux camélias* et *le Demi-Monde* ont fait place nette ; ils ont déblayé le terrain de toutes les femmes égarées ou perdues qu'on ne doit pas épouser, même quand on les aime. Tu n'épouseras, mon fils, ni Marguerite Gautier, ni Suzanne d'Ange. Mais tu épouseras Clara Vignot, tu l'as possédée seul ; elle t'a rendu père ; elle est la femme forte, courageuse et intelligente à l'œuvre de la vie ; c'est ton devoir de l'épouser, c'est aussi ton intérêt dans le sens le plus positif comme le plus idéal de ce mot d'intérêt. Tu feras bien d'épouser même Nichette avec laquelle tu vis sous les toits ; tu n'es pas plus sorti qu'elle de la côte d'un duc ou d'un millionnaire, elle ne sera pas plus que toi orgueilleuse et fastueuse ; elle t'apporte en dot son gentil naturel, son adresse à l'ouvrage et son amour sans manie amoureuse ; elle sera le charme et le soutien de ton petit ménage ; elle t'épargnera la dépense d'une bonne jusqu'à ce que la clientèle et les affaires t'arrivent ; va, va, épouse-là ; en te mariant d'une façon plus brillante, tu pourrais bien te marier plus mal. Tel est le premier

degré de mariage après la faute qu'admet, conseille et glorifie M. Dumas; c'est le mariage qui a été promis ou légitimement espéré avant la faute accomplie, qui en a été la condition expresse ou tacite. Dans *Monsieur Alphonse*, M. Dumas est allé bien plus loin. Je ne puis m'empêcher de dire en passant que je n'ai jamais compris que *Monsieur Alphonse* n'ait pas sombré dès le premier acte, notamment et surtout dès la première scène. De la façon dont cette première scène est conduite, il n'est rien de plus révoltant et de plus répugnant. Mais passons. Nous voici au cœur du drame. Le capitaine de vaisseau, Montaiglin, découvre que sa femme, Raymonde, a eu un enfant avant le mariage et que cet enfant vit. Certes un pareil coup l'assomme. Mais Raymonde a été épouse irréprochable ; Montaiglin a poursuivi sa carrière avec elle ; avec elle il a goûté le bonheur dans l'activité et le repos ; aussi il se résigne et il pardonne, il adopte même l'enfant de sa femme ; après tout, que peut-il faire de plus sage ? Que peut-il faire autre chose ? M. Dumas cependant a avancé là d'un bien grand pas depuis *le Fils naturel* et Clara Vignot. Il suppose maintenant qu'il n'est pas nécessaire au bonheur et à la dignité du mariage que la femme avant le mariage n'ait point péché, quand bien même ce n'est pas le mari qui aurait été complice du péché. Six années avant

d'écrire *Monsieur Alphonse*, il avait formellement et explicitement soutenu cette thèse dans *les Idées de madame Aubray* (1867). Si tu es sûr d'avoir trouvé la fille qui par sa conception de la vie et du mariage, par ses aptitudes à bien jouir du mariage et à le bien mettre en œuvre, par l'honnêteté de ses sentiments et la modestie de sa manière d'être, doit te rendre heureux et te maintenir homme ; et si le malheur veut que cette fille, par pauvreté, misère ou ignorance, ait péché ; si l'enfant, fruit de sa faute, est vivant, épouse-la tout de même ; rachète et réhabilite parmi les hommes cette créature rachetée et réhabilitée devant Dieu par sa vaillance à souffrir et par sa vertu envers son enfant. Dans *les Idées de madame Aubray*, en effet, Camille, avant d'épouser Jeannine, connaît la faute commise par elle et toutes les conséquences de cette faute. La situation est absolument la même dans *Denise*. On peut soutenir que sans faire de thèse, par la seule action de son drame, M. Dumas, dans *Denise*, pousse encore plus loin qu'il n'avait fait jusqu'ici la pensée morale où il s'était engagé décidément avec *le Fils naturel*. Quand Montaiglin découvre la faute antérieure de sa femme, la situation où il s'est placé par son mariage est irréparable ; il accepte cette situation noblement, généreusement ; il ne l'a pas cherchée et affrontée de parti pris. Quand Camille

épouse Jeannine avec son enfant, il est entraîné par les idées que lui a enseignées sa mère, séduit par son fond de nature propre, qui est éminemment philosophique, religieux, idéaliste. André de Bardannes n'est qu'un homme du monde et un galant homme semblable à cent autres ; il n'agit pas sous l'impulsion d'une nature originale et supérieure, comme le fils de madame Aubray ; il n'est point lié par la situation comme Montaiglin. A ce point de vue, *Denise* nous représente, portée à son *summum*, l'idée de la convenance du mariage avec la fille séduite. L'idée est ici réalisée avec l'ensemble de circonstances qui, dramatiquement et moralement, devait la rendre le plus difficile à accepter pour le public.

Je ne crois pas, ce que d'autres ont insinué, que M. Dumas se soit proposé cette difficulté même comme une gageure qu'il mettait son amour-propre à gagner ; rien ne serait moins digne du philosophe ; rien n'eût été plus propre à faire s'achopper le dramaturge ; je suis, au contraire, persuadé que toute l'élaboration philosophique et littéraire dont je viens de suivre les vestiges s'est opérée dans l'esprit de M. Dumas à son insu. Mais cette élaboration successive est manifeste, bien que latente. M. Dumas commence par exposer au théâtre les idées qui le travaillent ; il n'en prend la pleine conscience qu'après

que le théâtre les lui a renvoyées plus nettes, sous son optique déterminante. Qu'arrive-t-il alors? Un phénomène singulier ; M. Dumas se met à exagérer ses idées et ses impressions, il les systématise et il les généralise dans ses préfaces, ses contre-préfaces et ses brochures ; il en tire des maximes de morale privée et de droit civil, qui sont inadmissibles, des théories où le sophisme déborde, une sociologie baroque. M. Dumas en est arrivé, on le sait, à plaider et à soutenir je ne sais quel droit absolu de la fille séduite ; droit qui ne saurait être proclamé sans que le mariage, les mœurs publiques et la société ne succombent sous un principe de morale aussi pernicieux. C'est que M. Dumas est sociologue, non d'après le spectacle immédiat de la vie et des relations sociales, mais d'après le spectacle de ses propres drames. Il ne s'aperçoit pas que, dramaturge, il met et nous présente ses personnages dans les conditions qui lui plaisent, et que, sociologue, il dresse des théories morales, qui, si l'une de ces conditions vient à manquer dans l'un quelconque des cas réels dont la morale sociale doit embrasser la généralité, s'écroulent et s'effondrent tout entières ; car ce cas réel quelconque en laissera supposer des milliers d'autres, tout semblables, où la théorie ne pourra s'appliquer sans extravagance. Parce que Charles Sternay aurait dû certainement

épouser Clara Vignot, parce que Gustave fait bien d'épouser Nichette, parce que Montaiglin a trouvé dans Raymonde désabusée une femme admirable, parce que Camille et madame Aubray auraient eu tort de laisser leur échapper une créature aussi sensée que Jeannine qui pourra redresser leur jugement quelquefois faussé, ce n'est pas un motif pour que le fait de la séduction donne partout et toujours à la fille séduite un titre légal et moral, un titre imprescriptible sur la personne et sur l'existence du séducteur. Mais si M. Dumas tombe en des erreurs morales prodigieuses par la confusion qu'il établit entre ses drames et ses théories sociologiques, le public commettrait une erreur esthétique non moins grave s'il ne regardait les drames de M. Dumas qu'à travers ses théories péniblement frivoles, et *Denise* à travers les autres drames dont *Denise* procède. Au théâtre, quand je suis devant une pièce de M. Dumas, je n'ai pas devant moi M. Dumas tout entier, j'ai une pièce et je m'y tiens. Si la pièce m'intéresse, si c'est *Denise* et que j'y pleure ; si je trouve qu'André de Bardannes en épousant Denise fait une action noble et raisonnable ; si l'auteur me communique la certitude que de ce mariage sortira le bonheur d'André, vais-je m'inquiéter de ce que deviendraient la société et les familles, si l'action d'André de Bardannes tournait en pratique habi-

17.

tuelle ; vais-je me demander si M. Dumas ne m'a pas tendu un piège pour me prendre à ses théories captieuses sur la fille séduite et l'enfant naturel ? Assurément non ! je suis gagné à Denise et à André ; je ne suis converti à aucune théorie.

L'action de *Denise* se passe au château d'André de Bardannes, où celui-ci a réuni quelques invités : madame de Thauzette et son fils Fernand, M. et madame de Pontferrand et leur fille, Thouvenin, un riche industriel des environs. Avec eux, avec Marthe, une jeune sœur d'André qui vient de sortir du couvent, avec Brissot, l'intendant, sa femme, sa fille Denise qui sert de demoiselle de compagnie à Marthe, nous avons tous les habitants du château et tous les personnages du drame. André aime Denise qui l'ignore. Un propos léger de madame de Thauzette glisse dans l'âme d'André l'affreux soupçon qu'il pourrait bien s'être passé autrefois quelque chose de grave et de sérieux entre Fernand et Denise. Comme il s'apprêtait à demander la main de Denise, il ne peut supporter le soupçon. Il interroge d'abord formellement madame de Thauzette ; celle-ci lui a dit que Denise, dans le pays, passait pour sa maîtresse et que, au surplus, s'il était son amant, il ne serait pas le premier. Est-ce que ce premier amant n'a pas été Fernand ? Pressée de questions, madame

de Thauzette jure que son fils ne lui fait pas de confidences et qu'elle ne sait rien. Il interroge ensuite Fernand lui-même ; il faut avouer que cela est un peu naïf et même un peu étrange ; ce Fernand n'est déjà pas quelque chose de bien estimable ; mais que serait-il s'il livrait le secret d'une ancienne liaison avec une honnête fille qu'il a séduite? Pouah! Fernand jure que Denise ne lui est connue que par des relations de famille à famille. André n'a plus qu'à adresser la demande en mariage aux parents ; le père témoigne d'une grande joie ; la mère laisse voir quelque embarras, et elle renvoie André à Denise, qui décidera elle-même de son sort. Mise en présence d'André, Denise répond que ce mariage comblerait tous ses vœux, mais qu'il est impossible, et elle avoue à André la faute commise avec Fernand. Tels sont jusqu'ici les trois moments du drame : le soupçon, l'enquête, l'aveu.

Nous sommes dans la crise ; comment se résoudra-t-elle? Le père a entendu la confession de sa fille ; il se précipite sur la scène pour tout écraser. Fernand survient à ce moment; Brissot lui saute à la gorge : « Si dans vingt-quatre heures, lui dit-il, ta mère n'est pas venue me demander la main de ma fille pour toi, partout où je te trouverai, je te tuerai. » Madame de Thauzette et Fernand se résignent ; ils demandent la main de De-

nise ; cela n'est pas fier, après les menaces de
Brissot, et cela n'est pas non plus extrêmement vraisemblable. Denise va donc épouser Fernand, qu'elle
méprise et qu'elle déteste ; ce qui ne fera pas un
fameux mariage et ce qui donne à douter que le
droit imprescriptible de la fille séduite sur le séducteur soit propre à lui assurer toujours une réparation
bien merveilleuse et des consolations bien enviables.
Heureusement, Thouvenin est là, Thouvenin le mécanicien, l'ingénieur, l'homme pratique, le prédicateur positif, pour qui l'opinion du monde n'est
rien, pour qui le bien réel et le mal palpable sont
tout. Il démontre à André combien il serait cruel et
absurde à lui de laisser Denise, qu'il aime et dont il
est aimé, épouser, en le contraignant, contrainte
elle-même, l'indigne Fernand ; André se laisse convaincre ; il appelle Denise dans ses bras. Il le peut.
Il sait que Denise sera une femme appropriée à sa
condition et à son humeur, qui embellira sa vie et
gérera bien sa fortune. Il est sans autres parents
qu'une sœur extrêmement raisonnable qui approuve
et conseille le mariage. Dans les temps de forte opinion morale et d'esprit public solide, on ne se marie
pas seulement pour soi ; on se marie aussi par le
respect de la société où l'on vit. Dans les temps de
relâchement social universel et d'esprit public en dissolution, on se marie pour soi et non pour les autres.

Si de la conduite générale de la pièce, on descendait à l'analyse des actes et des scènes, on n'aurait à relever qu'en trop d'endroits le manque de tact ordinaire de M. Dumas. Les mœurs et l'expression sont la partie faible de la pièce. Les traits d'esprit sur lesquels les amis s'extasiaient le premier soir dans les couloirs m'ont laissé assez froid. Ils sont pour la plupart du temps voulus et construits. Je fais exception cependant pour un mot vraiment joli. On dit à une femme : « Vous êtes donc toujours coquette ? » Elle répond : « C'est nerveux. » Il serait d'ailleurs difficile de définir dans quel monde se passe *Denise*. C'est dans un monde assurément où ne règne pas une délicatesse outrée du langage, des relations et des procédés. L'intendant Brissot, officier retiré, pour ne parler que de celui-là, ne garde pas assez dans sa tenue sa fierté d'officier. Il a une manière de prononcer le mot : « Monsieur le comte » qui est fortement agaçante. Quelquefois le faire grossier de M. Dumas, en ce qui concerne l'expression des relations mondaines, va jusqu'à l'invraisemblance et à l'incompatibilité. On croirait que de sa part c'est de l'audace ; ce n'est que de l'abandon ; la circonstance invraisemblable lui est presque toujours commode pour lier ses scènes. Mais que fait tout cela ! M. Dumas sait, veut et peut le drame. Il le peut, le sait et le veut pro-

fondément, franchement, puissamment. Quand la commotion pathétique arrive, toutes les objections qu'on ferait pèsent peu. La scène de l'aveu, qui est le sommet du drame, efface tout, enlève tout.

Denise est une digne sœur de Clara Vignot et de Jeannine, mais d'un autre élan. Quand elle se trouve en face d'André, qu'elle aime et qui lui demande sa main, il lui suffirait de ne pas prononcer un certain mot pour fonder son bonheur et celui d'André. Elle s'est laissé séduire par Fernand ; mais deux personnes seulement le savent, qui ne parleront point, qui ne peuvent pas parler : sa mère et Fernand. Elle a eu un enfant de Fernand ; mais cet enfant est mort ; la faute est ensevelie pour toujours avec lui dans un cimetière de village. Un mensonge, ou seulement le silence, sauverait tout. Denise ne mentira pas ; Denise ne se taira pas, même au prix de son bonheur, même au prix du bonheur de celui qu'elle aime. C'est ici l'héroïsme ; un héroïsme vrai que la vie engendre — et c'est ce qui la fait belle — aussi naturellement qu'elle engendre la vilénie et la platitude. C'est ici la vérité du beau, d'un beau que la nature humaine est capable de donner. L'effet de l'aveu est irrésistible ; il n'atteint pas à la sublimité pure parce que, depuis le commencement du drame, nous nageons dans trop de choses médiocres ; il excite les larmes qui font du

bien. Dans cette scène si bien amenée et si bien conduite (sauf un ou deux traits qui ne concordent pas et même qui grincent), on doit particulièrement admirer le récit de la mort de l'enfant chez la nourrice de Colombes. Peu de mots, pas de déclamation : le vrai tout nu ; la tristesse sinistre du fait en soi ; un don de premier ordre chez M. Dumas, de l'essence de Dumas. La nourrice était une brave femme ; robuste et soigneuse ; l'enfant n'a manqué de rien ; il est mort tout de même au bout de six mois. Il ne manquait que d'un père et d'une mère ; il ne pouvait pas le savoir, et il le savait, et il est mort languissant et frissonnant de ce froid indéfinissable que ne réchauffent pas des baisers mercenaires. Ceux qui n'étaient pas là auraient réchauffé le pauvre petit et l'auraient fait vivre. Le meurtre de l'enfant par abstention, voilà la fin fatale des séductions, et des dérangements de conduite et de toutes les amours sans règle. M. Dumas, sobrement, dans son récit, nous met la catastrophe sous les yeux. Quelle leçon ! Elle porte autrement que les brochures de M. Dumas en l'honneur des femmes qui tuent. Ici se montre le Dumas digne du nom de moraliste et digne du nom de philosophe ; c'est le Dumas moraliste adéquat au dramaturge.

Dire que *Denise* est un drame moderne et un drame dramatique, c'est dire d'avance avec quelle

perfection il a été joué à la Comédie-Française. M. Coquelin, M. Got, M. Worms, sont hors ligne. M. Baillet s'est donné avec habileté la tenue que comporte le rôle assez vulgaire de Fernand. Le charme modeste, l'honnêteté, les indignations vertueuses, les douleurs de Denise sont rendus par madame Bartet avec des alternatives de concentration et d'expansion qui ont ravi la salle. On a fait aussi un grand succès à madame Pierson qui joue le personnage de madame de Thauzette ; c'est le premier rôle que crée madame Pierson à la Comédie ; elle y a mis tout ce qu'il exigeait : l'enjouement, la grâce, l'aisance, le grain d'originalité ; madame Pierson est maintenant définitivement classée à la Comédie. Madame Pauline Granger (madame Brissot) est mère auss digne dans *Denise* qu'elle est commère délurée dans l'*Avare*. Dans un rôle extrêmement épisodique, mademoiselle Frémaux est charmante. — Eh bien ! et moi ? va me dire mademoiselle Marthe de Bardannes, une petite personne, dans la pièce, qui sait se conduire et se défendre. — Vous, mademoiselle, j'ai ouï dire que vous vous plaignez de votre personnage ; que vous le trouvez au-dessous de vous ! On ne doit jamais s'occuper des jeunes personnes qui osent se plaindre de ce qu'on leur commande de faire, quand elles s'en acquittent avec un art accompli.

XXIII

15 juin 1885.

Après M. Perrin? — La Comédie languissante de la maladie de M. Perrin. — Rôle du ministre et du ministère dans le choix de son successeur. — Quel devrait être le plan littéraire pour la Comédie?

M. Perrin, administrateur général de la Comédie-Française, ayant dû prendre un congé de trois mois pour raison de santé, M. le ministre des beaux-arts a jugé avec raison que la direction de la Comédie ne pouvait vaquer pendant l'absence de M. Perrin. Il a délégué par intérim M. Kaempfen pour remplir les divers offices qui incombent à l'administrateur général. Il est bien entendu que M. Kaempfen sortirait de son rôle si, par ses décisions, il chargeait l'avenir. Il ne doit pas se borner sans doute à pourvoir tout juste aux besoins de trois mois; il doit aussi préparer les trois mois qui suivront; mais son emploi

réel et strictement déterminé, c'est le courant. Or, depuis la maladie de M. Perrin, la Comédie laisse languir le courant. Aussi, tout en approuvant M. Kaempfen de réserver le futur avec un soin scrupuleux, nous ne pouvons nous empêcher de l'exhorter à presser et à stimuler les comédiens sur l'ordre du jour. Que signifie la remise indéfinie de la reprise des *Folies Amoureuses*, qui est toute prête? Que signifie l'ajournement de la pièce de M. Abraham Dreyfus qui est répétée et archirépétée? M. Abraham Dreyfus attend toujours; et, par contre-coup, il en fait attendre un autre, M. Verconsin, qui a également un ouvrage reçu à la Comédie. A moins que M. Abraham Dreyfus et M. Verconsin n'aient exprimé formellement le vœu d'être ajournés à l'automne, nous ne voyons pas pourquoi les comédiens les remettent de semaine en semaine. M. Abraham Dreyfus, l'un des plus spirituels parmi nos jeunes auteurs, M. Verconsin, si original et si piquant dans le domaine où il se restreint, ne sont pas faits pour être balancés. S'ils veulent être joués tout de suite, il faut qu'on les joue.

Trois mois sont vite passés. On est donc autorisé à s'inquiéter, dès à présent, de ce qui arrivera, si, à l'expiration de son congé, M. Perrin renonce à reprendre la direction de la Comédie. Nous aimons à croire que M. le président du conseil et M. le mi-

nistre des beaux-arts s'en inquiètent. Nous n'avons pas, nous le répétons, le désir de présenter ni d'écarter aucune candidature déterminée. Il est cependant des règles générales de conduite qu'il est bon de rappeler à ceux qui gouvernent. Le choix d'un administrateur général de la Comédie ne doit pas être le résultat d'une simple manigance des bureaux. Il convient aussi de ne point se laisser enlacer, en une telle affaire, par l'homme qui a pris les devants. — Il y a donc quelqu'un, va s'écrier le lecteur curieux, qui a pris les devants! Qui est-il? — Au lecteur affamé de petite chronique, je suis réduit à répondre que j'ignore absolument qui il est dans le cas présent. Mais je suis sûr, *à priori* et sans avoir besoin de faire d'enquête, que l'homme qui prend les devants a déjà surgi ou surgira bientôt dans l'affaire de la Comédie. Par l'homme qui prend les devants, j'entends un type, et non une personne déterminée. L'homme qui prend les devants est un des fléaux dévorants du personnel politique et administratif de notre pays. X***, homme en place, est décédé le lundi, à huit heures du soir. Le mardi, à huit heures du matin, l'homme qui prend les devants est déjà chez le chef de service compétent, pour demander la place de X***; le chef de service, à qui il rend depuis longtemps ses devoirs, rédige séance tenante le projet d'arrêté en sa faveur et il

le présente à la signature du ministre, le même jour, au moment où celui-ci, pressé, va partir pour la Chambre. Le grand innocent de ministre qui n'en sait pas plus long que Gros-Jean et n'y voit pas plus loin que le bout de son nez, signe la chose triomphalement. Voilà l'homme qui prend les devants et le résultat merveilleux qu'il obtient! Il a supprimé jusqu'à la possibilité de l'examen par le ministre d'autres titres que les siens. C'est à ce point que, si l'on composait un *Manuel du parfait ministre*, il faudrait y inscrire comme premier précepte : « Décidez toujours de tout trop tard ». Je sais bien que quand il s'agit d'un poste aussi en vue que celui d'administrateur de la Comédie, le seul instinct doit avertir sourdement les ministres de ne point agir avec la lourdeur d'esprit habituelle à cette institution. Il n'est pourtant pas inutile qu'un peu de réflexion se joigne ici à l'instinct pour leur dire que ce n'est pas simplement à celui qui aura le mieux fait ses diligences de solliciteur auprès des bureaux qu'ils doivent penser. Le choix de l'administrateur général, si M. Perrin se retire, devra être délibéré, non entre le ministre de l'instruction publique et ses bureaux, mais entre le président du conseil et le ministre de l'instruction publique et il devra leur être personnel. Il se trouve fort heureusement et, par grand hasard, qu'il n'existe en

France aucun règlement — lacune inouïe ! — qui prescrive de choisir l'administrateur général de la Comédie-Française dans une hiérarchie recrutée au concours et de le nommer à l'avancement. Rien ne gêne donc en cette affaire, qui est au plus haut degré gouvernementale, l'action du gouvernement ; les considérations politiques et littéraires, espérons-le, n'y seront pas subordonnées aux considérations de commodité administrative.

S'il est sage de songer dès à présent au successeur possible de M. Perrin, encore plus M. le président du conseil et M. le ministre des beaux-arts doivent-ils méditer sur les questions de programme et de conduite que soulève l'éventualité de la retraite de M. Perrin. Pour le cas où M. Perrin se retirerait, laissera-t-on, sous son successeur, la Comédie suivre les mêmes errements qu'elle a suivis sous M. Perrin ? Le système de M. Perrin a été très prononcé. Lorsque M. Perrin a été nommé administrateur général de la Comédie, il était depuis longtemps une personnalité en vue ; âgé alors de cinquante-cinq ans, il avait dirigé pendant neuf années l'Opéra-Comique (1848-1857), puis pendant sept années (1862-1870) l'Opéra-Comique une seconde fois et l'Académie impériale de Musique. Les observateurs de leur temps le connaissaient à fond. Outre les qualités générales d'intelligence, d'esprit et de carac-

tère, la partie de sa vie dont le public reste juge avait accusé fortement trois traits distinctifs. M. Perrin était : 1° artiste raffiné et ample ; 2° homme d'entregent qui donnait à dîner et recevait ; 3° entrepreneur de spectacles et directeur de troupe lyrique, adroit, habile, énergique, impitoyable à pousser le succès d'une pièce, d'un chanteur ou d'un comédien, d'une méthode de mise en scène et de décoration, quand une fois il tenait ce succès. Il n'est rien dans cette caractéristique de M. Perrin, telle qu'il était aisé de se la dessiner en 1871, qui ne le portât vers le moderne. Aussi a-t-il tout modernisé avec acharnement à la Comédie, le répertoire, la mise en scène et le jeu des acteurs. Le moderne fait valoir l'entrepreneur de spectacles et l'enrichit, quand il a, comme M. Perrin, le flair et le goût. Le moderne attire la jeunesse mondaine et les femmes curieuses de nouveauté qui deviennent à leur tour une attraction pour un public plus grave. Le moderne permet à l'artiste d'inventer des paysages qui ravissent les yeux, des sites d'ameublement qui éveillent la fantaisie, des costumes esthétiques de femme, qui peuvent se transporter sans trop de difficulté du théâtre à la ville. Le moderne enfin met en bonne odeur auprès de toutes sortes de réalités vivantes et qui servent, auprès des Académies, des Sociétés d'auteurs dramatiques et de gens de lettres, des

salons et des cercles à la mode. Mais, ou bien l'État n'a aucun sujet de s'intéresser spécialement à la Comédie, ou bien il est à la Comédie le tuteur des auteurs morts ; il y protège tout ce qui ne vit plus que d'une existence idéale et spirituelle ; il y soutient l'art pur et la poésie pure comme, en des établissements d'un autre ordre, il soutient la science pure, celle qui n'a pas d'utilité immédiate ; il y élève un asile au passé qui n'en a point ailleurs. Les inclinations de M. Perrin l'ont induit à négliger et à restreindre le plus possible cette portion idéale et historique du rôle qui incombe à la Comédie. C'est ce qui a fait dire souvent avec exagération : « M. Perrin perd la Comédie-Française ». Il ne l'a pas perdue, quoiqu'il l'ait fait fortement dévier. Il ne l'a pas perdue ; il a tout au contraire jeté sur elle un vif éclat. On la perdrait cependant si, M. Perrin se retirant, on continuait le système de M. Perrin sans la personne de M. Perrin, qui en était l'excuse et la compensation.

Nous ne demandons pas qu'on fasse purement et simplement de la Comédie un musée des Antiques. Nous demandons que le passé le plus récent comme le passé le plus lointain y ait sa place à côté du présent, du tout à fait contemporain, des auteurs en vie. Il ne nous suffit pas qu'on nous restitue du passé une vingtaine de chefs-d'œuvre, toujours les

mêmes, que MM. les sociétaires ne sauraient d'ailleurs se dispenser de jouer sans déchoir à leurs propres yeux de leur importance. De 1636 à 1850, la scène française a produit, outre les chefs-d'œuvre, plus de cent cinquante pièces de divers types qui valent toutes par la composition ou le style, qui portent toutes l'empreinte de notre génie, qui forment une histoire charmante, vivante et pétillante de nos mœurs et de notre manière de sentir. Le devoir de la Comédie-Française serait de faire passer devant les yeux de ses abonnés, dans un espace de six ou sept ans, toutes celles qui peuvent être encore un amusement et un profit. Avec beaucoup de travail et en produisant également tous ses sujets, pensionnaires et sociétaires, la Comédie pourrait chaque année en jouer une vingtaine quatre ou cinq fois. Elle les choisirait de manière à combiner dans ce répertoire d'un an, le xviie, le xviiie et le xixe siècle, les vers et la prose, la tragédie, la haute comédie, la comédie de mœurs, la comédie de fantaisie et la comédie bouffe. Donnez-nous, par exemple, une année, en outre des chefs-d'œuvre qui ne doivent jamais quitter le répertoire courant, donnez-nous pour le règne de Louis XIV, *Nicomède, Bajazet, M. de Pourceaugnac, le Florentin, le Distrait, Crispin rival de son maître*; pour le xviiie siècle, *Mérope, le Méchant, la Mère*

confidente, le Tambour nocturne, l'École des bourgeois, le Vieux célibataire; pour le XIXᵉ siècle, *les Enfants d'Édouard, l'École des vieillards, les Burgraves, Lucrèce, Kean, la Diligence de Joigny, le Verre d'eau, le Caprice, Adrienne Lecouvreur, la Ciguë;* et que tout cela disparaisse l'année suivante pour faire place à une nouvelle série. Est-ce trop de vingt pièces? N'en prenez que quinze! N'en prenez que dix! Mais démenez-vous! Ne laissez pas enfouies à perpétuité les richesses de notre répertoire! Que faudrait-il pour venir à bout de l'entreprise que j'indique? Attribuer strictement à cette revue du passé deux jours par semaine; rien de plus, rien de moins. C'est de ce programme ou de quelque autre analogue que devront se préoccuper M. le président du conseil et M. le ministre des beaux-arts, quand le moment sera venu de choisir un successeur à M. Perrin. Mais il ne faut pas qu'ils se dissimulent que l'adoption d'un tel plan aura des conséquences qui pourront soulever les réclamations d'auteurs puissants par leur situation académique ou mondaine, et, de plus, dignes de considération par leur mérite. Il ne sera plus possible de jouer trois ou quatre fois par semaine la nouveauté en vogue (*Denise, le Sphinx, le Monde où l'on s'ennuie*). Il faudra se résigner à ne la jouer que deux ou tout au plus trois fois, comme aux époques où les plus

grands succès de la Comédie se chiffraient par trente représentations en un an. Je ne sais si cette nécessité, imposée aux Comédiens, sera un grand malheur pour eux. Un comédien, fût-ce M. Coquelin, qui joue quatre fois par semaine, pendant un an, le même rôle, perd à ce jeu le principal avantage professionnel que la Comédie a toujours offert à ses sociétaires et à ses pensionnaires, qui est de pouvoir varier leur talent, de ne jamais subir l'affreuse obligation de le figer.

S'il est dans les intentions du gouvernement de la République française que le répertoire soit remis en honneur à la Comédie, et que non seulement nos grands écrivains dramatiques et nos chefs-d'œuvre, mais encore les œuvres expressives du passé et les divers types consacrés de l'art dramatique y reprennent la place qui leur appartient, si la Comédie doit être tout ensemble une école et un théâtre, il suit de là que, M. Perrin se retirant, le directeur de la Comédie devra être un homme qui ait à la fois le culte, l'intelligence et la pratique de notre littérature dramatique à tous ses moments. Ce peut être indifféremment un homme du monde, un ancien préfet, un ministre plénipotentiaire, un magistrat, un général, un financier, un écrivain. Quel qu'il soit, s'il n'a pas fait dès longtemps sa provision de bonnes lettres et si dès longtemps il ne s'est formé

un goût réfléchi, il succombera à la tâche. Ce n'est pas une fois lancé dans l'administration de la Comédie que, parmi tous les soucis urgents qui viendront l'absorber, il trouvera le loisir de compléter son éducation littéraire. Il n'est pas indispensable que le directeur qu'on nommera appartienne au parti républicain. Mais si, par hasard, l'un des candidats qui réuniront les qualités requises se trouvait avoir rendu au parti républicain, avant son triomphe, de sensibles services, nous osons exprimer l'opinion paradoxale et scandaleuse, qu'un gouvernement établi, monarchie ou république, est excusable de tenir compte aux gens des efforts qu'ils ont faits pour l'établir.

Ainsi, premier point pour le gouvernement, si M. Perrin prend sa retraite : examiner et décider quel caractère il entend attribuer à la Comédie-Française. Second point : choisir un directeur qui réponde à l'idée que lui, gouvernement, se sera faite de la Comédie. Il est un troisième point qu'il incombera tout spécialement au ministre des beaux-arts de discuter avec le nouveau directeur, avant son installation. M. Perrin a toujours eu la bride sur le cou ; si sa santé se rétablit, ce que nous souhaitons vivement avec tout le public, et s'il reprend la direction de la Comédie, ce ne sera pas le moment de changer de système avec lui. Avec un nou-

veau directeur, c'est différent. Il importe que désormais le directeur de la Comédie, qu'il s'appelle administrateur général comme aujourd'hui, administrateur comme en 1850, commissaire du gouvernement comme en 1848, soit bien averti que le ministre des beaux-arts n'entend pas se départir de l'exercice effectif des prérogatives que les règlements lui assurent dans la direction de la Comédie-Française. Rien n'est plus nécessaire pour prévenir les abus du droit de cooptation que possède le comité de la Comédie, pour réfréner les mauvaises tendances qui pourraient se déclarer dans le comité et dont l'administrateur devient aisément et inconsciemment complice, pour assurer l'observation exacte des règles fondamentales de Moscou, pour empêcher que la Comédie, dans la fixation de son affiche, ne s'écarte trop sensiblement de l'esprit de son institution. Le rôle du ministre des beaux-arts n'est point d'intervenir dans le détail journalier de la Comédie ; nous convenons que, agissant de la sorte, il ne jouerait pas un rôle illégal ; il jouerait légalement un rôle mesquin et perturbateur. Son rôle est de garder la haute surveillance, mais de la garder efficacement et avec précision. En vertu des droits qu'il tient du décret de Moscou et des articles 3, 13, 14 et 15 du décret d'avril 1850, il doit entrer résolument en scène chaque fois qu'il a sujet de croire

que la Comédie viole les règles et oublie les saines maximes. Son autorité s'exercera avec tact et à-propos, sans méconnaissance de ce qui est dû au pouvoir propre et à la dignité de l'administrateur, à la condition qu'il l'exerce lui-même et d'après un plan qu'il se sera fait, non sur les suggestions, trop docilement écoutées, des bureaux qui sous un ministre sérieux — sorte d'oiseau à la vérité fort rare — restent des instruments d'information et d'exécution et ne retiennent rien du pouvoir supérieur de direction.

FIN.

INDEX ALPHABETIQUE

DES PERSONNAGES MENTIONNÉS

A

AGNÈS, 135.
AICARD (Jean), 124, 131, 132, 133.
ANNIBAL, 166.
ARNAUD (M^{lle} Simonne), 35, 37, 40, 43, 44, 45, 46, 47, 103.
ARNOLPHE, 135.
AUGIER (Émile), 15, 16, 17, 18, 19, 20, 22, 23, 24, 26, 27, 28, 30, 31, 33, 86, 110, 162, 176, 177, 226, 265, 267.
AUMALE (le duc d'), 47, 251.

B

BAILLET, 50, 111, 304.
BALE, 231, 234.
BARBÈS, 99.
BARBOT (M^{me}), 165.
BARBIER (Auguste), 21.
BARRÉ, 3?, 142, 177.
BARRETTA (M^{lle}), 3, 5, 12.
BARTET (M^{lle}), 52, 102, 112, 149, 150, 264, 266, 267, 268, 269, 274, 304.
BARTOLO, 135.
BASSOMPIERRE, 35.
BAYARD, 221.
BEAUMARCHAIS, 18, 139.
BELLAC, 169.
BENOIST, 76.
BERARD, 96, 99.
BETTINA, 134, 135.
BIRKENSTAFF, 94, 96.
BISSON (Alexandre), 221, 222.
BLANCHARD (le chanoine), 153.
BOILEAU, 240, 248.
BONALD, 24.
BONAPARTE, 96, 166, 46.

BONNEVAL, 251.
BOSSUET, 49, 50, 164, 248.
BOUCHARDY, 59, 61, 62, 270.
BOUCHER, 111.
BOURGEOIS (Anicet), 59.
BRIENNE, 248.
BRIONDE, 169.
BRINDEAU (Mlle), 193.
BROHAN (Mlle Madeleine), 149.
BROISAT (Mme Émilie), 84, 111, 180, 182, 183, 184, 185, 187, 193, 194, 198, 217, 226, 236, 254.
BRUNET, 170.
BRÜCK (Mlle Rosa), 69, 71, 72, 143, 168, 193.
BURANI, 103, 261.
BUSNACH (W.), 14.

C

CAROLINE MATHILDE (la reine), 88.
CARRÉ, 103.
CHARLES X, 92.
CHATEAUBRIAND, 22, 27.
CHÉNIER (André), 21.
CHRISTIAN VII, 88.
CLÉRY (Mlle de), 203.
COLLÉ, 280.
CONDÉ, 40, 43, 46, 47.
CONSTANT (Benjamin), 27.
COQUELIN, 101, 108, 109, 142, 148, 162, 178, 220, 254, 260, 275, 287, 290, 304, 314.
COQUELIN CADET, 261.
CORNEILLE, 3, 18, 48, 59, 60, 85, 108, 224, 225, 226, 227, 230, 231, 233, 234, 235, 237, 238, 239, 240, 241, 242, 243, 245, 247, 249, 251, 253.
CORNEILLE (Thomas), 227, 229.
COURIER (Paul-Louis), 99.
COUSIN (Victor), 37, 40.
CORRÈZE, 169.
CROIZETTE (Mlle), 33, 149.
CROMWELL, 47.

D

DELAVIGNE (Casimir), 36.
DELAUNAY, 10, 15, 16, 32, 36, 48, 52, 83, 101, 108, 142, 146, 226, 227, 275, 276.
DELPIT (Albert), 104.
DESNOS (le docteur), 85.
DESPOIS (Eugène), 247.
DESTOUCHES, 18, 115.
DINAUX, 272.
DOURDAN EN HUREPOIX, 6.
DOW (le colonel), 78.
DREYFUS, 103, 261.
DRYDEN, 77.
DUCANGE (Victor), 59.
DUDLEY (Mlle), 108, 225.
DUFLOS, 264, 269.
DUFRESNY, 115, 237.
DUMAS (père), 18, 59, 103, 269.
DUMAS (fils), 86, 105, 147, 150, 151, 152, 153, 154, 155, 156, 158, 159, 160, 161, 162, 164, 301, 303.

INDEX ALPHABÉTIQUE.

DUQUESNEL, 282.
DURAND (M^{lle}), 7, 11, 13, 33, 220.

E

ÉDOUARD THIERRY, 34, 54, 213.
ENGHIEN (le duc d'), 35, 37, 42, 47, 251.
ENNERY (D'), 59.

F

FABRE D'EGLANTINE, 18, 22.
FALKENSKIELD, 88.
FAVART (M^{lle}), 111, 266, 267.
FEBVRE, 10, 130, 148, 162, 261.
FÉNELON, 88.
FÉRAUDY, 220, 221.
FERRIER (Paul), 104.
FEUILLET (Octave), 267.
FLAUBERT (Gustave), 105.
FLÉCHIER, 229.
FOUQUET, 248.
FRÉMAUX (M^{lle}), 304.

G

GARRAUD, 146.
GALLOIS (l'abbé), 229.
GASSION, 35.

GEORGES (M^{lle}), 171, 172.
GERARD, 291.
GOEHLER, 88.
GŒTHE, 134, 135, 247.
GONDINET, 103.
GOT, 10, 15, 32, 110, 111, 130, 177, 217, 226, 227, 304.
GRANGÉ (M^{me} Pauline), 82, 304.

H

HALÉVY, 103, 113, 243.
HAUSSMANN, 156.
HENNEQUIN (Victor), 104.
HERODOTE, 63, 64, 66.
HOFFMANN, 124.
HOMAIS, 153.
HORACE, 75.
HUGO (Victor), 21, 50, 86, 102, 241, 264, 269, 270, 271, 272.
HUGUES (Edmond), 253.

J

JEAN JACQUES, 24, 75.
JOLIET, 149.

K

KAEMPFEN, 305.
KOCK (Paul de), 277.
KOLLER (le colonel), 88, 94, 97.

L

LABICHE, 86, 214, 215, 262.
LA BRUYÈRE, 24, 251.
LACROIX (Jules), 54, 55, 66, 67, 68.
LAFFITTE, 96.
LA FONTAINE, 20, 80.
LA FRONDE, 251.
LAMARTINE, 21.
LAPRADE (Victor), 21.
LAROCHE, 32, 66, 238.
LA ROCHEFOUCAULD, 251.
LAROCHELLE, 269.
LA VALLIÈRE (M^{lle}), 251.
LE BARGY, 149.
LE LOIR, 111.
LEMOINNE (Gustave), 272.
LÉON LAYA, 110.
LEROUX (M^{me}), 66.
LE QUERCY, 169.
LESAGE, 18, 115, 281, 286.
LE TELLIER, 248.
LEUVEN (Alphonse), 153.
LLOYD (M^{lle}), 177, 217.
LOPE, 86.
LOUIS-PHILIPPE, 22, 23, 96, 113.
LOUIS XIV, 99, 233, 234, 248, 270.

M

MAISTRE, 24.
MARIVAUX, 18, 20, 75, 113, 140, 235.
MARIE JULIE, 88.
MARMONT, 92, 97.
MARTIN (M^{lle}), 7, 167.
MARS (M^{lle}), 266.
MARSY (M^{lle}), 144, 145, 146, 173, 178, 193.
MAUBANT, 10.
MAY (M^{lle} Jeanne), 150.
MAZARIN, 248.
MEILHAC, 103, 208, 209, 211, 212, 213, 214, 215, 222.
MENARD (Paul), 230.
MEURICE, 53, 55, 56.
MEYERBEER, 113.
MILLAUD (Albert), 213, 215.
MOLIÈRE, 3, 18, 19, 72, 73, 74, 75, 76, 77, 78, 79, 80, 82, 108, 109, 113, 139, 140, 215, 216, 222, 235, 241, 248, 282, 285.
MONOSTERIO, 7.
MONTIGNY, 152.
MORSELLE, 131.
MONTPENSIER (M^{lle} de), 42.
MOREAU, 237.
MORTIER (Arnold), 214.
MOUNET (M^{lle} Paul), 165, 169, 170, 171, 172.
MOUNET-SULLY, 10, 66, 82, 108, 165, 167, 25, 238, 239, 240, 242, 264, 265, 266.
MÜLLER (M^{lle}), 7, 69, 70, 71, 102, 220.
MUSSET (Alfred de), 21, 86, 226.

N

NAJAC (de), 104.
NAPOLÉON III, 23, 155.
NISARD, 240.
NUMA, 145.

O

ORDONNEAU, 103, 263.

P

PARNY, 21, 80.
PASCAL, 164.
PERRIN, 1, 2, 3, 6, 7, 8, 9, 10, 11, 12, 13, 52, 54, 55, 66, 67, 72, 88, 101, 102, 104, 106, 116, 119, 147, 165, 168, 170, 178, 179, 213, 227, 229, 262, 275, 305, 308, 309, 313, 314, 315.
PICARD, 18, 115, 223.
PIERSON (Mlle Blanche), 33, 150, 151, 152, 254, 260, 304.
PIGAULT-LEBRUN, 16.
PIRON, 74, 115, 140, 241, 276.
PLAUTE, 75, 76, 77, 78, 79, 80, 81, 82, 281.
PONSARD, 86.
PROUDHON (P.-C.), 24.
PRUDHON, 10.

Q

QUICHERAT, 76.

R

RACHEL (Mme), 237.
RACINE, 3, 18, 48, 54, 56, 57, 58, 80, 101, 108, 110, 113, 165, 166, 227, 229, 230, 231, 232, 233, 234, 235, 245, 247, 248, 249, 250, 283.
RANTZAU (le comte), 88, 89, 90, 94, 198.
RAYMOND (Hippolyte), 262.
REGNARD, 18, 19, 20, 80, 113, 115, 275, 278, 279, 280, 281, 282.
REGNIER, 32, 165, 170, 171.
REICHEMBERG (Mlle), 1, 2, 3, 4, 5, 6, 7, 9, 11, 12, 112, 130, 150, 177.
RICCOBONI, 75.
RICHARD, 67.
RICHELIEU, 237.
ROLLIN, 231, 232, 234.
ROSINE, 135.
ROTROU, 75.
ROUNAT (de la), 269.
ROUHER, 169.

S

SAINTE-BEUVE, 240, 243, 246, 253.

SAINT-SAENS, 113.
SAINT-FLOUR, 19.
SAINT-SIMON, 24, 99.
SAMARY (M^me), 82, 112, 168.
SAMARY, 83, 84, 168, 173, 178, 179, 208, 236.
SAMSON, 32, 82.
SAND (George), 107, 124.
SARAH BERNHARDT (M^me), 2, 33, 71, 111, 112, 118, 264, 266, 267, 268.
SARCEY, 1, 2, 10, 11, 12, 13, 54, 84, 116, 225, 254, 255, 260.
SARDOU, 102, 103, 160, 254, 255, 256, 257, 258, 259, 260.
SCARLAT, 169,.
SCRIBE, 18, 85, 86, 87, 88, 89, 90, 93, 94, 95, 96, 97, 99, 100, 103, 107, 113, 259.
SCHENCK, 196.
SEDAINE, 18, 75.
SÉVIGNÉ (M^me de), 244.
SOPHOCLE, 53, 54, 56, 57, 58, 59, 60, 61, 62, 63, 64, 65, 66, 67, 68, 107.
STRUENSÉE, 88, 89, 90.
STENDHAL, 107.
SÜE (Eugène), 160.
SYLVAIN, 10, 108, 225, 236, 274.

T

TAINE, 17.
TALLEYRAND, 96.
THIRON, 23, 82, 85, 142, 162, 165.
THOLER (M^lle), 33, 34, 143, 144.
TOCHÉ (Raoul), 104.
TRUFFIER, 10.
TURQUETY, 21.

V

VACQUERIE, 53, 55.
VIGEAN (de), 37, 40, 42.
VIGNY (Alfred de), 280.
VITU, 40.
VOITURE, 34.
VOLTAIRE, 24, 60, 65, 66, 75, 78, 165, 223.

W

WAGNER, 60.
WEILL (Alexandre), 116.
WORMS, 208, 265, 304.

TABLE

 Pages.

AVANT-PROPOS . I

I. — Sarcey contre Perrin. — Mademoiselle Reichemberg 1

II. — M. Émile Augier. — Reprise des *Effrontés*. — Actualité persistante des *Effrontés* comme peinture de mœurs. 15

III. — *Mademoiselle du Vigean*, comédie en un acte et en vers, par mademoiselle Simonne Arnaud. — Les amours de Condé et de mademoiselle du Vigean. — Les deux hommes dans Condé : Condé et Polixandre. — Bonaparte et Werther 34

IV. — *Œdipe roi*, tragédie de Sophocle, traduite littéralement en vers français par Jules Lacroix. — La traduction en vers d'*Antigone* et celle d'*Œdipe roi*. — Différence du classique grec, du classique latin, du classique français. — Points de ressemblance d'*Œdipe roi* et du mélodrame populaire du temps de Louis-Philippe (*Tour de Nesle*, *Lucrèce Borgia*, etc.). — Œdipe et le capitaine Buridan. — Bouchardy et Sophocle. — Le sentiment religieux dans *Œdipe roi* et dans *Hérodote*. — La mise en scène de la pièce, par M. Perrin . 53

V. — Sur *l'Avare* et sur *Amphitryon*. — Réflexion sur le Conservatoire à propos de mademoiselle Rosa Brück. — Immoralité de Molière. — Réserves du xviii° siècle sur Molière. — L'*Amphitryon* de Plaute et celui de Molière. — Un *Amphitryon* allemand vu par lady Montagut à Vienne. — Origine indienne de la fable d'*Amphitryon* 58

VI. — Une représentation du *Menteur*. — *Bertrand et Raton*. — Royauté que Scribe a exercée. — L'histoire vraie de la conspiration du 16 janvier 1772 : un 2 Décembre danois. — Scribe le dénature pour peindre le lendemain de 1830 à Paris. — Le lendemain d'une révolution. — Vanité et perpétuité des révolutions 83

VII. — M. Perrin, la Comédie-Française et le Répertoire. — Échecs ou difficultés de M. Perrin avec les modernes. — Sardou et Dumas vieillis ; les jeunes. — Faiblesse des comédiens dans le répertoire. — L'humeur des comédiens. — For-l'Évêque, Coquelin. — L'enseignement du Conservatoire 101

VIII. — *Smilis* de M. Jean Aicard. — Un mot sur l'*École des femmes* et sur l'*École des vieillards*. — Gœthe et Bettina. — Bartholo et Rosine. — Ruth et Booz. 120

IX. — *Le Mariage de Figaro*. — La Trilogie de Figaro. — *Le Mariage* : ce qui est branche morte, ce qui est toujours vivant. — *Le Barbier et le Mariage* ; l'un, « paseo » de Séville et l'autre, cour de l'Alhambra et jardin d'Aranjuez. — Croquis et débuts de mademoiselle Marsy. 138

X. — *L'Étrangère* de M. Alexandre Dumas fils. — Les sociétaires dans le moderne : Coquelin, mademoiselle Bartet, mademoiselle Blanche Pierson. — Quels sont les phénomènes sociaux du règne de Napoléon III, continués par les hommes de 1870, exécuteurs testamentaires de ce règne? La prise de possession de Paris par l'*Étranger* est un de ces phénomènes. — *L'Étrangère* et le *Gendre de M. Poirier* 147

Pages.

XI. — Une représentation de *Britannicus* et madame Paul Mounet. — Une lettre de Dumas sur *l'Étrangère*. — Le génie de Racine. — La meilleure tragédie de Racine est toujours celle qu'on joue. — M. Mounet-Sully et Néron.......... 163

XII. — Les *Fourchambault*, comédie de M. Émile Augier. — Moralité incertaine de la pièce et du sujet de la pièce..................... 173

XIII. — L'acte de Société de la Comédie-Française et l'affaire Émilie Broisat. — Charte de la Comédie. — Le décret de Moscou. — Le décret du 30 avril 1850. 180

XIV. — Encore l'affaire Broisat. — Intervention imprévue du conseil judiciaire de la Comédie. — Supériorité supposée par le comédien sur la comédienne. — La comédienne sociétaire pour dix ans. — A quand les sociétaires à la petite semaine. — Sage économie du décret de Moscou et de l'acte de Société..................... 195

XV. — *La duchesse Martin*, de M. Henri Meilhac, très moderne mais peu de chose. — Les jeunes auteurs appelés trop tard à la Comédie. — Tort qu'ils ont de se guinder. — *La Joie fait peur*. — Revanche de madame Broisat sur le Comité........ 208

XVI. — Le *Député de Bombignac*, de M. Alexandre Bisson. — Encore un titre trompeur. — Citation du journal *la Libre Pensée d'Asnières*..... 219

XVII. — Le Centenaire de Corneille. — Les comédiens à Saint-Roch. — Un discours académique en 1685 . . 224

XVIII. — *Polyeucte*................. 236

XIX. — *Les Pattes de mouche*, de M. Victorien Sardou. —Raison du froid accueil du public. — Son pédantisme à l'égard de la Comédie. — Caractères du talent de M. Sardou............. 254

	Pages.
XX. — *Hernani*, de M. Victor Hugo. — Les Comédiens dans *Hernani*. — Un drame de Victor Hugo me laisse sans émotion et sans intérêt. Les trois coups de canon au quatrième acte comparés avec le même jeu de scène dans *l'Abbaye de Castro*...	264
XXI. — *Le Légataire universel*	275
XXII. — *Denise*, de M. Alexandre Dumas fils. — Philosophie et dramaturgie de Dumas concernant la fille séduite. — Les commandements de Dumas à ce sujet. — Pourquoi sa thèse devient fausse dans la vie même quand elle est vraie au théâtre...	288
XXIII. — Après M. Perrin ? — La Comédie languissante de la maladie de M. Perrin. — Rôle du ministre et du ministère dans le choix de son successeur. — Quel devrait être le plan littéraire pour la Comédie ?...	305
INDEX ALPHABÉTIQUE...	319

PARIS. — IMPRIMERIE CHAIX, 20, RUE BERGÈRE.— 12502-5-92.